British Painting

Painting

英国美术的黄金时代

THE GOLDEN AGE

William Vaughan

[英]威廉·沃恩 ———— 著　龙晓滢 ———— 译

北京大学出版社
PEKING UNIVERSITY PRESS

著作权合同登记号 图字：01-2018-5973
图书在版编目（CIP）数据

英国美术的黄金时代 /（英）威廉·沃恩（William Vaughan）著；龙晓滢译 . —北京：北京大学出版社，2019.10
ISBN 978-7-301-30844-8

Ⅰ.①英⋯ Ⅱ.①威⋯ ②龙⋯ Ⅲ.①美术史—研究—英国—近代 Ⅳ.①J156.109.4

中国版本图书馆CIP数据核字（2019）第214753号

Published by arrangement with Thames & Hudson Ltd, London
© 1999 Thames & Hudson Ltd, London
This edition first published in China in 2019 by Peking University Press, Beijing
Chinese edition © 2019 Peking University Press

书　　　名	英国美术的黄金时代 YINGGUO MEISHU DE HUANGJIN SHIDAI
著作责任者	〔英〕威廉·沃恩　著　龙晓滢　译
责 任 编 辑	赵　维
标 准 书 号	ISBN 978-7-301-30844-8
出 版 发 行	北京大学出版社
地　　　址	北京市海淀区成府路205号　100871
网　　　址	http://www.pup.cn　　新浪微博：@北京大学出版社
电 子 信 箱	pkuwsz@126.com
电　　　话	邮购部 010-62752015　发行部 010-62750672　编辑部 010-62707742
印　刷　者	天津图文方嘉印刷有限公司
经　销　者	新华书店
	720毫米×1020毫米　32开本　10.25印张　235千字 2019年10月第1版　2019年10月第1次印刷
定　　　价	88.00元

未经许可，不得以任何方式复制或抄袭本书之部分或全部内容。
版权所有，侵权必究
举报电话：010-62752024　电子信箱：fd@pup.pku.edu.cn
图书如有印装质量问题，请与出版部联系，电话：010-62756370

序　言　丁宁 /1

前　言　美术和汉诺威时代 /7
　　　　新的时代 /10
　　　　爱国主义 /14
　　　　阶级冲突 /15
　　　　资助、顾客与市场 /16
　　　　风格与个人主义 /18
　　　　艺术格局 /21
　　　　批评与非议 /26

第一章　描绘社会：霍加斯的现代道德绘画 /27
　　　　反对霍加斯 /30
　　　　缘　起 /31
　　　　妓女、浪子与婚姻 /34
　　　　理论与政治 /41

第二章　肖像画生意 /49
　　　　完美肖像 /52
　　　　业　务 /54
　　　　版　画 /60

第三章　社交绘画 /65
　　　　社交风尚 /70

目　录

亲密与不拘礼节 / 73

乡村社交绘画 / 75

参展的社交绘画 / 79

足迹的尽头 / 83

第四章　大型肖像 / 85

传　统 / 88

大型肖像的回归 / 92

拉姆齐 / 94

雷诺兹的到来 / 98

庚斯博罗 / 107

走向浪漫主义 / 115

第五章　皇家艺术学院 / 123

地　位 / 127

训练与教育 / 130

展　览 / 135

第六章　英国历史绘画的悲剧 / 139

历史绘画与新秩序 / 142

古典的改革：罗马 / 144

现代性：韦斯特和科普利 / 148

雷诺兹的阴影 / 152

浪漫的手势与绝望 / 156

第七章　幻象　/ 161
　　新兴艺术家　/ 163
　　弗塞利与"崇高"　/ 165
　　弗塞利与公共艺术　/ 168
　　叛逆者布莱克　/ 170
　　预言　/ 173
　　长老　/ 178

第八章　从讽刺画到漫画　/ 181
　　早期政治讽刺　/ 184
　　讽刺画变得具有政治意味　/ 187
　　颠覆之终结　/ 194

第九章　日常艺术　/ 195
　　风俗画的性质与起源　/ 198
　　大卫·威尔基爵士　/ 203
　　威尔基之后　/ 207

第十章　动物画　/ 211
　　图像的发展　/ 218

第十一章　其他传统　/ 227
　　主题：肖像、观点和逸闻趣事　/ 231
　　出版市场　/ 235

第十二章　旅行和地貌　/ 239
　　　　　　旅行与观光　/ 242
　　　　　　科学与观察　/ 246
　　　　　　风景如画　/ 251
　　　　　　全　景　/ 253
　　　　　　现代性与风景如画　/ 257

第十三章　阿卡迪亚　/ 261
　　　　　　18世纪的阿卡迪亚　/ 264
　　　　　　旅行和阿卡迪亚　/ 266
　　　　　　心情与感伤的风景　/ 268
　　　　　　新的自然主义　/ 271
　　　　　　图像的阿卡迪亚　/ 280

第十四章　风景和历史　/ 285
　　　　　　特　纳　/ 291
　　　　　　马丁和观赏的大众　/ 295

第十五章　晚年特纳　/ 301

参考文献　/ 314

图片列表　/ 315

序　言

坊间流行了很多年的"艺术世界"（World of Art）丛书，由著名的T&H出版社出版，大多出诸英国艺术史名家的手笔，如今多多少少有点经典的意味了。龙晓滢移译的威廉·沃恩的《英国美术的黄金时代》也不例外。威廉·沃恩既是伦敦大学的艺术史资深教授，也是艺术家，身体力行地创作了大量的版画与水彩画，同时策划过若干种重要的学术专题展览，近年又时不时地现身于艺术慈善领域。颇为关键的是，作者一直笔耕不辍，著述繁富，主要著作有《浪漫艺术》（1978）、《德国浪漫主义与英国艺术》（1980）、《19世纪英国艺术与自然界》（1990）、《德国浪漫派绘画》（1994）、《浪漫主义与艺术》（1994）、《威廉·布莱克》（1999）、《庚斯博罗》（2002）、《约翰·康斯坦博》（2002）、《弗里德里希》（2004）、《塞缪尔·帕尔默：1805—1881》（2005），以及《塞缪尔·帕尔默：墙上的影子》（2015）等。看得出来，威廉·沃恩最得心应手的研究领域就是欧洲浪漫派的艺术，而英国艺术的黄金时代的发轫恰与浪漫派的问世相关。不过，细究起来，《英国美术的黄金时代》一书又并不仅仅关涉浪漫派的描述而已。

熟悉英国的人一定对英国文化史当中的保守倾向多少有所感受。德国浪漫主义艺术在英国甚至到了20世纪后半叶还有些不被看好。当威廉·沃恩1972年在泰特美术馆策划德国浪漫派大

师卡斯帕·大卫·弗里德里希的专题展时，事实上当时的英国对后者依然有些许认知上的隔阂。像著名美术史家肯尼斯·克拉克（Kenneth Clark）就曾将这位画家看作不自量力地想用画笔与文学家竞争的艺术家，其中的轻慢意味显而易见。因而，威廉·沃恩单枪匹马的工作方向在当时具有以正视听的开拓性意义。1980年问世的《德国浪漫主义与英国艺术》更是首而为之地揭示了德国哲学与艺术对英国艺术（尤其是拉斐尔前派）的深刻影响。更为重要的是，界定英国艺术的黄金时代，是其真正的自觉之为。

只要想一想文艺复兴时期，我们的脑海中就会浮现出莎士比亚、马洛（Marlowe）、格林（Robert Greene）等人的名字，但是，少有人会知道像希利亚德（Nicolas Hilliard）这样的画家的名字，更遑论其像莎士比亚那样的普世影响了。那么，英国艺术的黄金时代，也就是它的鼎盛影响，究竟始于何时呢？

这本书就是一个相当完整的答案。

可以强调的是，英国浪漫派大师约翰·康斯坦博的成名恰恰就不是在英国本土，而是首先在法国巴黎。他一生从不远行，可是他觉得，每一天都是新的，连一个小时也不会与另一小时相同，何况这个世界上的每一片叶子也是独一无二的。当他的杰作《干草车》（1821）在1824年的巴黎沙龙展上大获成功时，他也不曾动心要去巴黎看一看，因为他觉得，只要想一想英格兰萨福克宁静的农舍旁的美丽山谷，其本身就可以迷倒肤浅的巴黎人！确实，令人几乎意想不到的是，他的画深深地影响了法国的德拉克洛瓦和巴比松画派。1824年，德拉克洛瓦正在完成预期要在沙龙展出的作品《希阿岛的屠杀》。就在开幕前几天，他看到了一位法国收藏家不久前得到并准备在这次沙龙里展出的英国画家

康斯坦博的一些作品。他由衷地被其所表现的色与光所打动，甚至觉得这简直是奇迹般的杰作。于是，他马上对康斯坦博的这些作品展开研究，发现它们均非以均匀单一的色彩来画，而是用了许多并列色彩的小笔触加以组合；当观者站在适当的距离外观看时，这些小的笔触就会显示出远比德拉克洛瓦自己的作品更为强烈的色彩效果。德拉克洛瓦从中得到莫大的启迪。在沙龙展开幕前的短短数日里，他对《希阿岛的屠杀》这幅作品做了整体的修改，他用非调和的笔触画在过去他常用的平涂颜色之上，并用透明的釉色使画面上的色彩具有颤动感。瞬间，艺术家发现他的《希阿岛的屠杀》变得闪闪发光，浑然一体，饱满的力度里溢出生气，尤有真实感……我们在德拉克洛瓦当时的日记里尤其可以体会到画家当时的感觉："我看了康斯坦博的作品，这位康斯坦博对我大有教益"；"我重新研究了康斯坦博的一幅草稿，它真是奇妙的难以置信的杰作"。1825年，德拉克洛瓦已经对当时法国画家时髦、无聊、因袭的油画风格（譬如包括大卫的不甚高明的弟子雷约尔、吉罗德、热拉尔、葛兰、勒蒂埃尔等）倍感厌倦，可是，当时人们对他们的喜爱远超更有才气的普吕东和格罗。于是，德拉克洛瓦决定离开巴黎前往伦敦，他要向英国的色彩大师们学习。回国后，德拉克洛瓦对先前他未曾留意过的特纳、威尔基、劳伦斯、康斯坦博等画家的壮丽色彩赞叹不已。例如，他认为康斯坦博画的草地的绿色之所以高明，是由于它由许多不同的绿色所组成。一般风景画家画的草地之所以显得平淡而缺乏生气，正是由于画家们习惯用单色去表现的缘故。康斯坦博这种新异而美妙的用色，令德拉克洛瓦难以忘怀，甚至在他生命结束的最后一天还在学以致用！到了这种地步，英国美术不已经身处其黄金

时代了吗？

有趣的是，本书的主题与内容并非与中国无关。除了书中提及的如威廉·亚历山大（William Alexander，1767—1816）那样的画家对中国有西方化的想象与描绘之外，约翰·佐法尼（Johann Zoffany）1771—1772年间为英国国王乔治三世而做的《皇家艺术学院的院士们》更是与中国有关。这是皇家艺术学院成立后的杰出院士的群像，其中画家画了自己手持调色板的形象（处于画面的最左边），还画了两位不便出现在裸体模特面前的女画家安吉丽卡·考夫曼（Angelica Kauffman）和玛丽·莫泽（Mary Moser）的肖像（均被挂在墙上）。出现在英国画家本杰明·韦斯特（Benjamin West）和杰里迈亚·迈耶（Jeremiah Meyer）身后的东方面孔，恰是最早进入欧洲主流艺术界的中国广东艺术家谭其华（音译）。尽管谭其华在英国的活动时间不是太长（1769—1772），但是，他应邀参加了1770年第二届英国皇家艺术学院展览，并被记录在当时的展览目录中。这是中国甚或亚洲艺术家第一次应邀参加如此重要的西方美术展览。谭其华得以置身于佐法尼所做的画面中，真是非同寻常。不难推想，这在当时是对艺术家的莫大礼遇。其实同年，谭其华还被邀去大英博物馆品鉴中文藏书，可见其并非胸无点墨的艺术工匠而已。当时与谭其华交往过的名流有：乔赛亚·韦奇伍德（Josiah Wedgwood），著名陶艺家和企业家；威廉·钱伯斯（William Chambers），著名建筑师；詹姆斯·鲍斯维尔（James Boswell），著名作家；等等。他刚到英国不久，还曾被国王乔治三世和王后夏洛特接见过……可惜，艺术史中有关这位中国艺术家的研究才刚刚开始。

当然，面对进入过黄金时代的英国美术，中国读者（尤其是艺术家）可以思考的东西还有更多，诸如中国当代艺术如何自信地面对世界并影响久远。无疑，好书的标志之一就是令人一思再思！

1817年，英国诗人约翰·济慈曾经这样感慨："有多少诗人为流逝的时间镀了金！"（How many bards gild the lapses of time！）同样，又有多少画家和雕塑家为那个时代的艺术镀金，从而成就了一个辉煌无比的视觉高度！

丁宁

2019年2月7日匆匆写于北京

前言 美术和汉诺威时代[1]

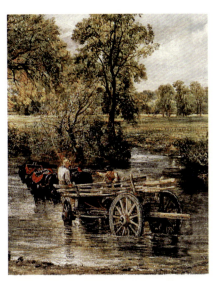

《干草车》局部

[1] 汉诺威时代,1714年至1837年,在位君主为乔治一世、乔治二世、乔治三世、乔治四世和威廉四世。——译者注

在本书涉及的这一阶段，英国美术从因循守旧一跃成为欧洲最具创造力和挑战性的艺术。其间出现了一系列光芒璀璨的成就。霍加斯（William Hogarth）引入了一种完全原创的方式来描绘现代生活。肖像画仍然保持着权威——尤其是在拉姆齐（Allan Ramsay）、雷诺兹（Joshua Reynolds）和庚斯博罗（Thomas Gainsborough）笔下。布莱克（William Blake）开创了现代幻象绘画。风景画不仅是反映自然的一种方式，也为绘画设立全新议程开辟了视野。特纳（Joseph Mallord William Turner）这位英国最伟大的风景画家在生命尽头，毫无争议地成了欧洲最领先的艺术家。他最"抽象"的一些作品，直到20世纪都无人超越。此时的英国美术，空前绝后地在欧洲文化中扮演着如此重要的角色。即使在法国——那时公认的视觉艺术领袖，也认为英式风格具有与众不同的特质。在19世纪20年代，英国画家受到一些人的广泛欢迎，他们对引入更为伟大的自然主义与现代主义来改良宏伟的法国传统倍感兴趣。1824年的沙龙上，康斯坦博最著名的作品之一《干草车》被授予勋章，并被推崇为杰作。

事实上，"自然主义"和"现代主义"是当时英国绘画中的两个关键词。我们现在把这类艺术看成是传统的。然而当时，它们在很大程度上是激进和革新的，正如生发它的那个社会一样。

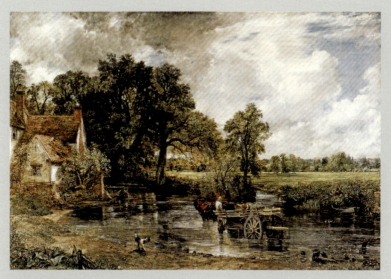

1. 约翰·康斯坦博，《干草车》（*The Haywain*），1821。该作品在 1824 年的巴黎沙龙上展出，并获得了金奖。康斯坦博展现了英国绘画的品质——笔触的偶然性，对自然的欣赏，以及色彩的大胆运用。英国绘画当时在欧洲大陆广受崇拜，后来还对印象主义产生了影响。

新的时代

美术史上这一辉煌时代诞生在汉诺威时期的英国绝非偶然。随着1688年光荣革命和君主立宪制的渐渐稳固,英国经历了前所未有的经济、工业和政治实力的长期增长。英国超过了他主要的竞争对手——首先是荷兰,其次是法国,走在了世界经济的最前端。

这个时代以实用主义和物质享乐主义著称——这些倾向使得拿破仑把英国人作为"商贩民族"而不予理会。然而,这种成功虽然从根本上而言是商业成功,却并非没有理性与道德的因素。人们普遍认为,英国人的"实用"方法是以不懈探索的经验主义为特征的英国科学和哲学所产生的结果——正如牛顿、洛克以及休谟的主要成就所证明的那样。英国绘画中显而易见的自然主义倾向与这种探索的精神有关。霍加斯率先把它作为一个理论问题在论文《美的分析》(1753)中加以阐明——他特意把自己安置于弗朗西斯·培根在17世纪所确立的实验和观察的传统之中。他反对美的抽象形态,认为美来自于对生命和运动的观察——他常常用变化、蜿蜒的线条象征生命和运动。

许多画家把自己视为像科学家一样的实验者。比方说像动物画家斯塔布斯(George Stubbs)那样的画家们,他们对科学探索做出了原创性的贡献;在本书所涵盖时期的最后阶段,康斯坦博宣称:"绘画是一门科学,人们应该像探索自然法则那样来从事艺术创作。"

英国美术的现代性也与社会的发展有关。扩张的商业财富给艺术带来了新的观众。伦敦成了18世纪第一个形成现代都市社会的城市。当无损于皇室与贵族的权威时,艺术的权威也与暴发户的权威并肩而立。正是这些新贵商人及其家人们成了当代文化的支柱。在品位上不那么守旧的他们,很喜爱画像中对于现代题材的处理。他们形成了一个新的市场——一个艺术在其中日益被当作商品的市场。这鼓励了画家更像企业家一样因为碰运气而创作,而并非因为委托而创作。艺术品越来越倾向于通过版画这一媒介向大众市场出售。此时的版画的确是美术史的核心,它给艺术家提供了新的独立形式,很像出版发行所给予作家的那样。霍加斯的名望和经济保障,正是通过他在"现代道德"绘画作品之后创作的那些版画,而非这些绘画作品本身才得以确立的。

在很大程度上,文学对于此时的美术至关重要。在那幅展现了美的线条的自画像中,霍加斯让自己的肖像倚靠在英国文学的三位巨匠——莎士比亚、弥尔顿和斯威夫特的著作上。正是在18世纪早期,文学的新兴大众市场打开了,画家们得以迅速通过版画和公开展示,也即展览来利用这种资源。在视觉艺术欣赏中,新的公众先有了文化,然后才具有了审美经验。杂志、小说和戏剧表演的兴盛都是他们资助的表现。在相当程度上,视觉艺术家正是凭借这些起家的。正如霍加斯坦言的那样,他最初的现代叙事——"生涯系列"绘画(1735)——《妓女生涯》(1732)以及《浪子生涯》(1735),就是从剧院获得灵感的。18世纪出版界的朝阳产业之一——图书插图的发展也与文学有着紧密的关联。例如特纳,曾受委托为畅销书作家萨缪尔·罗杰斯(Samuel

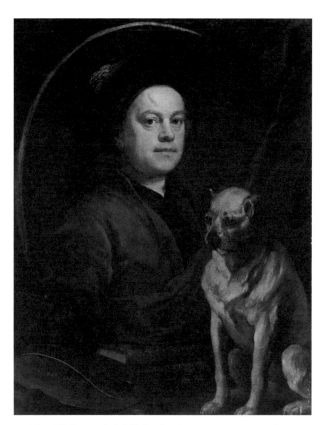

2. 威廉·霍加斯,《画家和他的哈巴狗》(*The Painter and His Pug*),1745。霍加斯画的是自己和他的名为川普的哈巴狗(他们之间有着明显的相似性),以及一块调色板。调色板上展示着被他宣称为艺术之基础的"美的线条"。摆放在他肖像之下的书籍是莎士比亚、弥尔顿和斯威夫特的著作。

Rogers)和瓦尔特·司各特爵士(Sir Walter Scott)的著作绘制插图。

对叙事的态度是一种特殊的现代性,与文学的关联对在英国美术中发展这种现代性至关重要。绘画中的叙事传统也许和艺术一样古老。然而,在18世纪,它呈现出了一种新的心理强度——很大程度上受到了小说的影响,例如理查德森(Samuel

Richardson)的《帕米拉》(Pamela, 1740)。英国美术的这一方面在20世纪早期招致许多指责,例如弗莱(Roger Fry)这位现代主义美学提倡者就认为,在绘画作品中讲故事是一种与"纯粹形式"相悖离的罪恶。然而,18世纪的绘画形式和叙事之间并无任何冲突。英国艺术家在绘画中进行的叙事和类型化等具有高度的创造性。他们也引入了一种全新的叙事艺术种类——例如霍加斯的"生涯系列"和本杰明·韦斯特(Benjamin West)在《沃尔夫将军之死》中采用的历史绘画的现代风格。1 对于看似和讲故事没有多少关联的艺术种类——风景画,叙事也影响着它的发展。

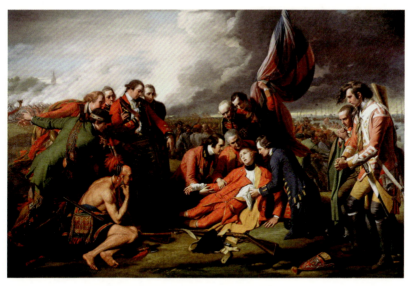

3. 本杰明·韦斯特,《沃尔夫将军之死》(The Death of General Wolfe),1771。这是一种新风格的历史画,人物身着当代的服饰展现着当代的事件。

爱国主义

此时英国艺术的显著特征可以用"爱国主义"这一词语来概括。18世纪的爱国主义尤其强烈，同时受到自豪和畏惧的影响。自豪来自于大不列颠日益增长的物质成功。从某种意义上说，这是一个新兴国度的自豪。英格兰和苏格兰于1707年统一，"大不列颠"也正式成为这个新的联合王国的名称。大不列颠是一种冒险——它是1688年革命确立君主立宪制之后，在18世纪末的新兴分配方式基础上出现的。"大不列颠"这个名称包含思想和商业两个层面。它基于一种清教徒文化，这种文化为自由探询和商业成功提供了基础。该文化的锋芒指向保守主义与压迫力量——集中体现是以法国为代表的欧洲大陆天主教文化。

只有理解了这一观念背后的担忧，我们才能充分理解它热切的言辞。天主教代表着一种特殊的威胁，因为它是1688年革命推翻的斯图亚特王朝的宗教。1715年和1745年，斯图亚特王朝曾先后两次试图复辟，清教继任面临风险。这种担忧同样影响了英国与法国的关系。在两国为争夺国际贸易霸主地位的一系列商业战争中，这一担忧正是导火索。在拿破仑战争时，冲突达到了顶峰，在此期间，不列颠的处境曾经岌岌可危。毫不令人惊讶的是，这也是爱国主义得到最大程度彰显的时期。因此，本杰明·韦斯特的新形式的历史绘画以展现英军的胜利场面来拉开序幕——1760年沃尔夫将军在魁北克大败法军。随着政治较量的升级，审

美较量也跟进了。到了拿破仑时期，当此时的法国绘画在雅克-路易·大卫（Jacques-Louis David）那位危险的革命人士手中陷入混乱之时，"不列颠流派"被信心满满地宣告存在，韦斯特和当时其他的历史画家们坚持着一种宏大、自由的传统。这显然是没有经受住时间考验的一种判断。

阶级冲突

这类冲突也见于阶级方面。贵族们本想提倡一种将会风行世界的英国艺术——这种艺术基于古代大师，尤其是文艺复兴全盛时期的画家们所创造的高雅艺术。对于这些人来说，霍加斯富于创造力的现代性是粗鲁和庸俗的典型。

情况有些难以预料了。两类人都宣称自己是民族的良心。对于贵族而言，清教的大不列颠是古罗马贵族共和国的重生。他们自视为国家公共道德的仲裁者——正如罗马贵族那样。贵族们宣称，他们拥有独立的财富，这意味着自己能够不受个人利益左右，可以公正地执掌美德、正义和品位。他们视不列颠品位的提升为共同的职责，其中，艺术家起着示范且重要的积极作用。

资产者对贵族阶层有着复杂的情绪。一方面，他们蔑视贵族

阶层的傲慢和理所当然的游手好闲；另一方面，他们希望在风格与地位上赶超贵族阶层。虽然对先锋艺术家们的"现代"品位更为赞同，资产者却并不希望以没有文化的面貌出现。除此之外，这一阶层需要得到肯定——他们所钟爱的艺术也同样具有品位。霍加斯虽然有着过人的天赋，但他作为一名画家的成功是相对局限的。局限的原因之一在于，他没有让顾客充分确信他们喜爱的艺术也具有良好的品位。

资助、顾客与市场

　　这一复杂的情形意味着当代艺术家面临两种不同的雇佣形式：一种是贵族群体的赞助；另一种是新兴资产者的顾客市场。后者倾向于购买而非委托创作。

　　对于有抱负的艺术家而言，难题在于怎样平衡这两种不同的爱好：一方面，他们不得不遵从将古代大师的绘画和历史题材绘画奉为经典的传统艺术等级制度；另一方面，他们却不能承受孤立于更受欢迎的市场——也是盈利最多的市场。这一紧张状态对于艺术家的造诣而言并非必然不利。的确，言之成理的是，这一时期最显著的创新是妥协的结果——霍加斯、雷诺兹和特纳都为他们的现代生活绘画、肖像画和风景画的流行的艺术形式，赋予

了某种来自古代大师的艺术抱负。

在此,一个重要的因素是艺术家们日益增强的地位感。艺术家这一群体受到近来资产者地位与财富增长的影响,于是,他们的行为活动开始更像资本主义企业家而非传统的工匠。

这一时期的视觉艺术家们不遗余力地要把他们的买卖变为一种职业。他们从传统的画匠行会中脱离开来,让行会去为更加迎合市场的,比如签名书写和房屋装饰等手艺服务。取而代之的是,他们成立了俱乐部——18世纪组织政治与商业力量的典型方式。最终,俱乐部被更具活力的组织取代,其中最重要的是1768年成立的英国皇家艺术学院。

英国皇家艺术学院以欧洲大陆——尤其是法国既有的学院为参照而建立。它被公认为是授予艺术家地位的组织。据学院院士詹姆斯·诺斯科特(James Northcote)称,会员资格"就像一项贵族专利"。

会员资格确保了地位,它在商业层面也同样重要。英国皇家艺术学院是一个独立的组织,与欧洲大陆类似的机构不同,它并非国有。因此,学院需要盈利以维持运转,主要通过筹办年度展览,从入场费和出售的商品来获得收入。的确,展览是18世纪艺术品市场最重要的新生事物之一。皇家艺术学院是最具权威的展览场所,可它却远远不是伦敦唯一的展览场所。在它之前已有艺术家协会(the Society of Artists)(1760),紧随其后又有许多机构——诸如著名的不列颠学会(the British Institution)和19世纪早期的两个水彩画协会。

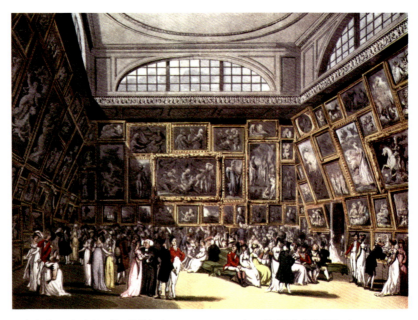

4. 皮金（Pugin）和托马斯·罗兰森（Thomas Rowlandson），《夏季展览前的预展》（*Private View at the Summer Exhibition*），1807。画中拥挤的墙面是当时典型的展览方式。

风格与个人主义

 有观点认为，这一时期种类繁多的艺术样式与复杂的社会模式有关。然而，对于风格——个别艺术家创作的实际方式而言，是否也如此呢？个人的绘画成就是否可以用历史词语来充分解释，这仍然没有定论。但它至少表明了在发展易于识别的个

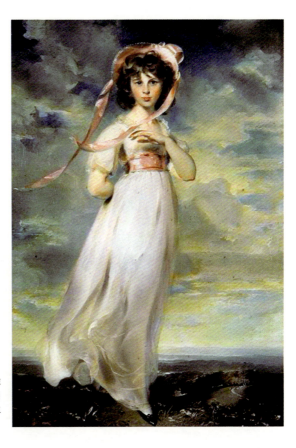

5. 托马斯·劳伦斯爵士,《萍琪》(*Pinkie*),1795。此肖像展现了劳伦斯所具有的生机与魅力。

人风格中,存在着明显的经济优势。在这个激烈竞争的社会,形式和主题的革新可以被轻易盗用。这就是倒霉的肖像画家罗宾逊(Robinson)的遭遇——他在18世纪30年代引领着凡·戴克服饰的潮流,却被更为机敏的对手,比如哈德逊(Thomas Hudson)和拉姆齐所超越。然而,技艺精湛的个人化风格却不能如此轻易地被模仿,这是高度竞争的世界里对独特性的尊重。最成功的画家是那些确立了明显个人风格的画家——例如拉姆齐和庚斯博

罗。相比而言，不那么成功的画家只得不断调整自己的风格以适应当下的潮流。

在大不列颠，随着艺术家地位的提高，人们对个人风格的注重也随之增强。这也许就是对个人的画面处理不断提高重视的原因。庚斯博罗和劳伦斯（Thomas Lawrence）华丽的方式与早先戈弗雷·内勒（Godfrey Kneller）、乔纳森·理查德森（Jonathan Richardson）和哈德逊朴素的、实事求是的肖像风格传统大相径庭。随着定期展览的到来，这种个人化的趋势愈发强烈。

6. 戈弗雷·内勒爵士，《约瑟夫·汤森》（*Joseph Tonson*），1717。汤森成立了著名的"头手像"俱乐部，其成员囊括了18世纪早期的大多数政治家和文人。

艺术格局

绘画和造型艺术以大城市为中心，那里正是艺术家做生意的地方——不论在工作室还是通过展览，或是以版画出版的方式。城市的市场在英国比在欧洲其他大部分国家更为重要，在后者中，教堂和宫廷的资助常常起着决定性的作用。但英国圣公会作为国教，其教堂对绘画的需求较少，加之在乔治三世之前的汉诺威统治者因为对视觉艺术了无兴趣而早已远近皆知。即使在那段时期之后，英国的君主立宪制意味着宫廷在公共资助领域几乎没有任何影响。伦敦仍然是最主要的艺术中心，正如它是大多数商业交易的中心一样。

不论是相对还是绝对而言，艺术家的总数增加了。根据基于当时文献的估计，1801 年至 1851 年间，伦敦艺术家的数量从 2500 人增加到了 4500 人。这个比例的增长远远超过了当时伦敦总人口的增长。

伦敦越来越像个大都市。不仅来自整个大不列颠岛的人们在这里工作，而且它有着一个巨大的、日益国际化的群体。两种群体都对当时的艺术有着强烈的冲击。

尽管如此，地方的力量也在增长，尤其是在启蒙运动时期的苏格兰（Scottish Enlightenment），以及工业革命到来时的大不列颠北部。但是，伦敦与地方之间的交流是否成功却仍有争议。拉姆齐卓越并且敏锐的肖像画，恰好可以看作苏格兰启蒙运动哲学家们所提倡的新的探索方式引发的结果。只是，此时的伦敦为他

的很多作品提供了展示窗口和催生因素。拉姆齐为他妻子所做的精致美丽的肖像画拥有一种苏格兰式的独特的优雅和微妙。尽管这幅作品仿佛被他当作广告以招徕伦敦的顾客。

8　　相似地，赖特（Joseph Wright）在创作题材上杰出的发明显然受到企业家的影响——这源于他与不列颠中部企业家们的接触。然而，他却在伦敦才得到展出这类作品的机会，并由此获得了更为广泛的声誉。

7. 阿兰·拉姆齐，《画家的妻子（玛格丽特·林赛）》（*The Painter's Wife [Margaret Lindsay]*），1757。艺术家的第二任妻子，此画或许是新婚燕尔时创作的。

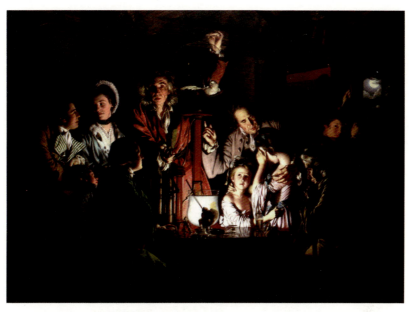

8. 德比郡的约瑟夫·赖特,《空气泵的实验》(Experiment with an Air Pump),1768。科学演示是18世纪晚期颇受欢迎的社交消遣方式。此画中,赖特意在表现观看者大为不同的情绪反应,以及由单一光源照亮夜景的戏剧性场景。

 作为伊普斯维奇(Ipswich)地方艺术家的庚斯博罗,其令人愉快的早期作品展现了一个小小的城镇世界。他的艺术形成于他在伦敦学徒时期与洛可可艺术的接触。当他在创作上取得更高成就时,他最终还是回到了伦敦。

 的确,与资产者和贵族之间的关系类似,大都市与地方之间持续不断的紧张状态为英国艺术提供了素材。伦敦也许一直处于领先地位,然而它却并不拥有绝对的权威与力量。整个不列颠都有为地方社区服务的众多艺术中心,那里的艺术家们同时也留意着伦敦。这些艺术中心大不相同,一些是传统的首都,诸如爱丁堡和都柏林;另一些是主要的商业中心,尤其是诸如布里斯托和

利物浦等港口城市；还有一些是由于地方的独立传统而非任何明显的商业原因而兴盛的地区。最显著，也是从很多方面而言最令人不解的是诺维奇（Norwich）。诺维奇是激进主义的温床，也是1800年左右文化碰撞的地方。然而，它并非新兴的商业中心之一。确实，诺维奇在不列颠岛内地位相对逐渐式微。但它却是最具有独立精神的地方学校所在地。这个学校由朴实的风景画家约翰·克

9. 约翰·克罗姆，《波利兰德橡树》（*The Poringland Oak*），1818—1820。克罗姆的创作扎根于他的家乡诺维奇市和它周边的景色。

罗姆（John Crome）所倡导——他乐于呈现这片故土的生活场景与城市地貌。

虽然，克罗姆为高雅的艺术市场而创作，他的主顾也大多是那些富足和受过教育的人。但不应忘却的是，这个国家同时兴盛着极为不同的地方传统。很有可能的是，当时的大部分图像实际上是由画匠和印刷工人为文明社会之外的人们制作的。这些为自耕农绘制壮硕的获奖公牛图画以及骇人的杀手木版画的艺术家们，其作品是卖给普通百姓的廉价印刷品。这类作品有时候被称为纯朴艺术或乡村艺术，虽然这类情况比较少见，"大众艺术"是一个更恰当的词语。因为它的创作者总的说来都是为了满足大众需要而创作的专业人士，就像商业艺术家在我们这个社会所做的那样。18世纪末、19世纪初是这类作品尤为兴盛的时期。

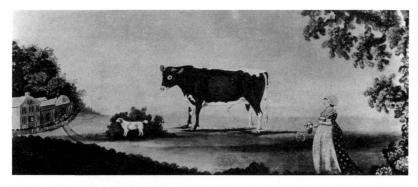

10. W. 威廉姆斯，《获奖的公牛和卷心菜》（*A Prize Bull and a Prize Cabbage*），1804。此画是为地方顾客绘制的"大众艺术"作品。这幅作品看起来像是农夫想要记录自己的妻子和他获奖的物产。

批评与非议

在某种意义上，大众艺术提供了另一种声音，这难能可贵。它虽然洞悉了那些极少受到关注的群体的精神状态，但却不能被称为异质的声音；然而，艺术家新的使命感激励了某种层面的反抗，也激励了类似于激进的文学写作者们所呼吁的那种独立。在威廉·布莱克（William Blake）的作品中可以见到它的极致。就职业而言，布莱克只是一名商业化程度较低的雕刻师，他雕刻他人期望的任何东西——即使是平淡的书籍插图或是肤浅的洛可可图案。然而，与此同时，他勉力创造着自己的作品，探索着被认为是最为崇高的画种当中的个人化幻象。是什么促使着他那样去创作？这正是他的信念决定的——"艺术家"是那种具有想象力和洞见，并且无论个人境遇如何，都能在其心智中居于永恒的人。布莱克的自由是受到严格拘囿的。但不论如何，它足以使布莱克做出自己的抗争并激励着他人如此践行。

正如汉诺威时代在英国进行创作的许多其他艺术家们那样，布莱克发现了绘画的新的意义，这些意义在未来的数百年里仍将发出回音。

《时髦的婚姻之一：婚姻合同》局部

第一章 描绘社会：霍加斯的现代道德绘画

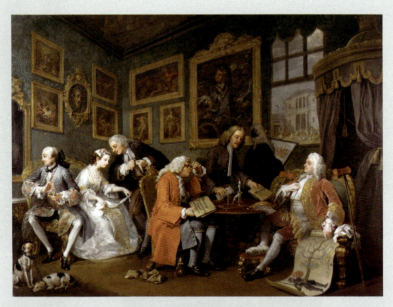

11. 威廉·霍加斯,《时髦的婚姻之一:婚姻合同》(Marriage a la Mode I: The Marriage Contract),1743。画面右侧是伯爵(他因痛风脚上缠着绷带);左侧是他为了金钱而结婚的纨绔儿子;中间是新娘的父亲,他是城里的一名商人。

生命力,这是看到威廉·霍加斯(1697—1764)的作品时就自然会跃入脑海的词语。无论是尖锐的讽刺版画,还是诸如《艺术家的仆人》(The Artist's Servants)这类敏感的油画习作,总是富于生气与动感。

霍加斯是一种现象,他的重要性远远超越了他的时代。当然,他深深地关切着他置身其中的那个世界。他的作品是完全商业化的,并且极具政治意味。霍加斯也并非完人。他的确有着仁慈的一面,并且具有伟大的爱心。然而,他也是傲慢并且爱好争辩的——常常近乎偏执。他钻营、贿赂、谋

求官职，并且残暴不公地对待他的敌人。他的后半生孤独而苦楚。然而，他仍是改变了艺术性质的革新者之一。

霍加斯的主要成就在于"现代伦理题材"的创造，这是通过讲述当下的生活故事来展现时代弊端的系列绘画。1732年，当这些版画中的第一个系列"妓女生涯"（Harlot's Progress）发表时，他不只在英国而是在整个欧洲名声大噪。的确，霍加斯是第一位赢得国际声誉的英国画家。这使他在初具雏形的流派里成为领袖人物。同时，这也给他的艺术家同行们带来了不可估量的信心和威望。就此意义而言，霍加斯当之无愧地被称为英国流派之"父"。

反对霍加斯

霍加斯作为现代道德说教者的声望是稳固的,这不仅仅由于他创造了一种新的绘画形式,还因为他在展现系列作品中所引入的技巧——对图像叙事的精通、尖锐的智慧、有勇气采用具有难度并且令人不快的题材。霍加斯也是色彩高手——尽管他在很大程度上是自学的,当时无人匹敌,后来也无人超越。因此,我们会对霍加斯引起了某些历史学家和批评家的强烈反感这一事实感到奇怪。对霍加斯的鄙夷正如霍加斯的名望一样持久。

我想,这里最重要的问题是,他在品位优雅的仲裁者们看来是粗俗不堪的——布卢姆斯伯里的批评家罗杰·弗莱(其反对者之一)把他称为无知的人[1],这是一个用来称呼心胸狭窄的偏执者的法语词汇。虽然作为画家的他拥有着无与伦比的技艺,以及对绘画的敏锐,但他好像把艺术从神庙当中拽到了阴沟里。因此,直至今日,霍加斯仍然没有完全被艺术圈所谅解。

[1] 原文用词为 primaire,法语,意为"无知的人"。——译者注

缘 起

尽管某些贵族鉴赏家加以反对，但他们的力量毕竟有限，霍加斯仍然得到了广泛的赞誉。新兴的商业市场太富于弹性，以至于高高在上的贵族们无法主宰它的品位。霍加斯比大多数人更了解这一点，因为他在这个世界里成长，并且历经苦难。他的父亲就是新兴商业写作世界——18世纪早期新闻界葛拉布街[2]的受害者。霍加斯的父亲是一名拉丁语教师，因出版字典失败而破产，最终被关进了债务破产人监狱。这是那个年代人们司空见惯的遭遇，他的家庭和他一起承受了这一切。狄更斯也有着和霍加斯同样的经历——狄更斯因为父亲破产而被关进弗利特监狱。这也许是狄更斯为何那么充满热情地赞誉霍加斯的原因之一。因为他们都非常了解赤裸裸的伦敦生活。霍加斯成长在一个具有极大的文化抱负却又贫穷不堪的家庭。当他显露出艺术家的良好才能时，他却是一名版画家而非画家的学徒。雕版被认为是一种较为低下并且实用的技艺，学习雕版的费用也更为低廉。

霍加斯的讽刺技能率先给他带来了成功。18世纪早期是讽刺盛行的时代。正如沙夫茨伯里（Shaftesbury）在讽刺的全盛时期所指出的那样——它古已有之。道德讽刺在古罗马就已屡见不鲜。在《夺发记》(*The Rape of the Lock*)这类作品中，诗人

[2] Grub Street，18、19世纪伦敦因潦倒文人、穷酸诗人、低档出版商聚集而著名的街区。——译者注

以自己为范例写下了戏拟英雄的讽刺作品[3]。乔纳森·斯威夫特（Jonathan Swift）在《格列佛游记》中运用了辛辣的讽刺，无情地嘲讽了当下的社会与政治。这标志着新的并且更加开放的社会，人们在其中可以自由地抨击名流与权贵。霍加斯以滑稽的讽刺印刷作品，从这个市场的最卑微之处开始了他的艺术生涯。他的目标常常具有政治意味，但他也会对装腔作势的高雅艺术发动攻击。

也许不太明智的是，霍加斯早年的攻击对象是品位的"仲裁者"——伯灵顿公爵（Lord Burlington）和他的建筑师亲信威廉·肯特（William Kent）。在霍加斯的一幅作品中，这两个人正在兜售宏伟的"学院艺术"。并没有人去理会画面远景中的这两个人。可是，近景画的却是老百姓们争先恐后地去瞻仰他们创作的《浮士德》。

不管怎样，霍加斯有着更为远大的抱负。当他开始独立创作版画的同时，他也进入了艺术学院学习并开始结交画家。他的进步令所有人惊讶，最主要的原因是他在很大程度上是自学成才的。18世纪20年代末期，他成为当时流行的非正式画种——社交肖像画（参见第三章）的专家。在之后的很多年里，霍加斯一直是社交肖像画的领头人，并为该画种的创作赋予了他独有的智慧与生命力。社交肖像画确实使他声名鹊起，可也使得霍加斯的职业生涯朝着另一个方向发展。他的这类作品并非家庭聚会的常规肖像形式。它展现了当时最受欢迎的戏剧之一——约翰·盖

[3] 戏拟英雄的讽刺作品（mock-heroic satire），盛行于17世纪的意大利和奥古斯都时代的英国。这类作品常常嘲讽古典主义的英雄范式。作者往往把英雄写得像傻子一样行事，或是以夸张的手法书写英雄的行为，使其看起来荒诞不经。——译者注

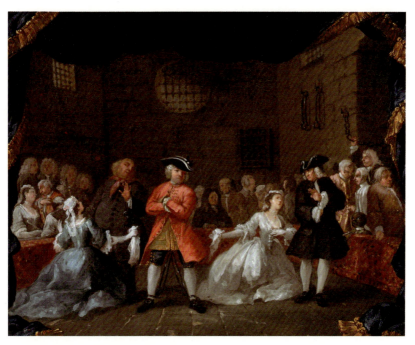

12. 威廉·霍加斯,《〈乞丐歌剧〉之一景》(*A Scene from 'The Beggar's Opera'*),1729—1731。此画画的是约翰·盖伊极其叫座的讽刺当下社会的《乞丐歌剧》之结局。画面中,受刑的劫匪麦奇斯不得不在两个爱他的女人之间做出抉择。

伊(John Gay)的《乞丐歌剧》(*The Beggar's Opera*)的最后一幕。一方面,它是肖像群——因为它展示了表演歌剧的实际演员以及观众;另一方面,它是与戏剧结尾紧密相关的主题绘画。盖伊的歌剧同时嘲讽了人们跟风观看意大利歌剧的行为以及权贵的虚伪造作。它讲述了伦敦底层社会的罪犯和妓女的故事,暗示了操纵国家命运的流氓们与他们十分类似,唯一的区别仅仅在于前者因为过失而被关押与惩罚。矛头直指罗伯特·沃波尔(Robert Walpole)首相效率极高却又腐败不堪的政府。

妓女、浪子与婚姻

这一成功让霍加斯有了创造自己的讽刺叙事系列绘画作品的想法。这一想法渐渐成熟起来。起初,他构思了一个单独的场景——妓女在住所数着夜里赚到的钱,而她却即将被捕。但是,霍加斯随即意识到,可以将它扩展为一系列场景来讲述更为丰富的故事。

这个场景成为了扩充版本中的第三个场景。这一场景本身也浓缩了霍加斯作为一名图像叙事者的精湛技艺。他深知第一印象和"画龙点睛"的重要性。画面中最吸引眼球的是其中的性爱倾向,半裸的妓女坐在床上,露着挑逗的乳头。渐渐地,当视线由她转向整个房间,我们就开始意识到隐藏在故事中的细节。我们会看到她偷来的物品和污浊的环境,墙上的画像暗示着她对路匪和受人欢迎的牧师怀有同样的仰慕之情——这是一种霍加斯式的类比。最后我们注意到画面后方的拘捕队,领头的人看到裸露的被捕者时竟然在欲望中呆滞了,这无疑是在嘲讽观赏者的反应。

这一系列的每一幅作品都讲述着它们各自的故事,把它们联系在一起时却成就了更为广阔的叙事,其中蕴含着一系列变迁。从来到伦敦谋生的无知的乡村少女开始,每幅图都讲述了一种失去——失去贞操、失去地位、失去自由、失去健康,最终失去了性命。这类故事迎合了资产者的道德标准,证明了"罪恶的代价即是死亡"的箴言。这些故事中蕴藏着虚构的直白,然而其中也

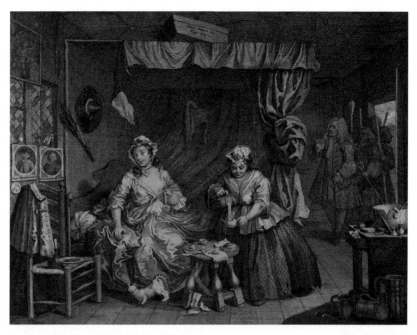

13. 威廉·霍加斯，《妓女生涯，第3幅》（*The Harlot's Progress, Plate 3*），1732。霍加斯的妓女道德讽刺故事中的第三个场景。画面中的妓女即将被捕。故事以妓女的死亡结束。

潜藏着更为复杂的因素。提供了道德升华的同时，它也用裸露的肉身满足了感官，并暗示着放纵的激情。对于有思想的人而言，这些作品中蕴含着更深刻的维度。霍加斯难道不也在暗示着，作为观者的我们遵循着使得双重标准得以存在的伪善，从而与我们所见到的黑暗合谋吗？

霍加斯很快就意识到自己找到了一个成功的模式。异常精明的他迅速采取措施以确保自己的地位。他为确立保护印刷品版权的版权法案（给英国版画家带来财富的法案）而四处奔走。在"现代道德绘画"系列之后，霍加斯开始创作版画。作于1735年的《浪子生涯》是《妓女生涯》的姊妹篇。这次的故事讲述的是吝

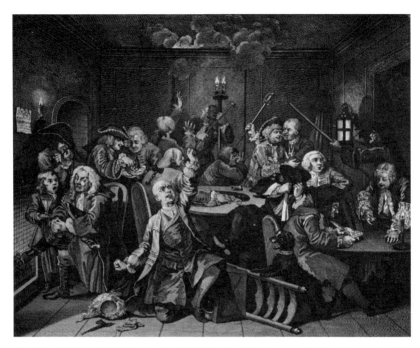

14. 威廉·霍加斯,《浪子生涯之六:浪子在赌场》(*The Rake's Progress VI: The Rake at a Gambling House*),1735。霍加斯描绘的浪子生活的第 6 个场景。浪子刚刚在赌博中输了所有的钱,他因自己的不幸而诅咒上天。

啬鬼新贵商人的儿子,他成天挥霍家业,最终在精神错乱里终了一生。和以前一样,霍加斯效仿《乞丐歌剧》的例子,场景里充满了几乎没有掩饰过的当代贵族的肖像。浪子在人人皆知的圣·詹姆斯街区[4]被捕,地点也很确切,他那令人感到羞耻的婚礼,却是在郊外玛利乐波恩(Marylebone)的小教堂里举行。

霍加斯活跃于新兴的市场,他成了热闹的社会讽刺中的"品

[4] 圣·詹姆斯街区(the Area of St. James),伦敦的中心街区。该街区在 17、18 世纪是英国贵族的居住区。——译者注

牌"。可他也付出了代价。因为一旦以此出名,他就不可能被严肃地看作他同样希望成为的那种更为高雅的艺术家——创作历史题材和大型肖像的画家。

霍加斯的成功发生在艺术世界急剧扩张的年代。艺术家们在俱乐部里越来越频繁地聚集在一起,他们的抱负也日益远大。霍加斯也是这一进程热切的参与者。霍加斯迎娶了英国老一代艺术家中最负盛名的詹姆斯·特霍西尔爵士(Sir James Thornhill, 1675/6—1734)之女为妻。特霍西尔曾为格林威治大厅绘饰,他还创办了一所学校,1734年他过世后,该校由霍加斯继任。因其所在地而得名的"圣马丁小巷"[5]学校为那些像霍加斯一样的艺术家们提供了聚集的场所,他们专注于艺术当中幽默与讽刺的现代性。他们的作品受到了法国洛可可艺术的影响。弗朗西斯·海曼(Francis Hayman,1708—1776)是把这一风格发挥得最具吸引力与魅力的艺术家。与霍加斯一样,海曼受雇装点沃克斯豪尔花园——新兴社会的主要公共聚会场所。后文(第六章)将会提到,海曼后来以创作历史画为业。霍加斯也开始尝试创作严肃的历史绘画,并将自己的作品捐赠给例如巴茨医院[6]这样的公共机构。或许是霍加斯长于讽刺的名声妨碍了他在这一领域取得成功的机会。然而必须承认的是,其同辈们对他的评价仍是公正的。尽管他具备画家的才能,但这些宏大的历史作品缺乏讽刺作品中的创造力和敏锐度。如果画得不好,它们会令人生厌;即便画到

[5] 圣马丁小巷(St. Martin's Lane),伦敦市中心特拉法尔加广场附近的小巷,是伦敦许多著名剧院所在地,那里聚集了许多艺术创作者。——译者注
[6] 巴茨医院(St. Bartholomew Hospital),位于英国伦敦,建于1123年,是欧洲最古老的医院。——译者注

15. 弗朗西斯·海曼,《挤奶女工的花冠》(The Milkmaid's Garland),1741—1742。此画是为著名的沃克斯豪尔(Vauxhall)休闲花园所绘制的装饰画。

最佳效果,它们也仅仅是对古代大师们呆板的模仿。

 到了 1740 年,霍加斯在自己的现代叙事领域受到了挑战。这或许不可避免,但它却因为社会风气的改变更快地到来了。随着资产者力量的增长,尖锐的讽刺逐渐让步于对礼节的赞颂和对情感的表达。新时代的英雄是塞缪尔·理查德森(Samuel Richardson)——一位由版画家成功转型的小说家。他的《帕米拉》(Pamela),又名《美德得报偿》(Virtue Rewarded),在 1740 年出版时成了畅销书。它讲述了一名中产阶级侍女坚定地拒绝了男主人的引诱,男主人因而被感化并最终娶侍女为妻的故事。理查德森引入了一种由系列信件展开的全新的小说形式,这给小说带来了极强的现实感,同时也引入了一种亲密的语调。相比之下,霍加斯"生涯"系列中戏剧性叙事的视野就小了许多。新的时代风气被霍加斯的宿敌约瑟夫·海默(Joseph Highmore,1692—

1780）引入了据该小说场景而创作的系列绘画中。现在看来，这些作品简直乏味极了。然而，它们在当时被视为弥补了霍加斯作品中所缺乏的精致与体面。显而易见的是，理查德森笔下的女主角应当是嫁给贵族的中产阶级女子。因为，中产阶级也许批评着贵族，但他们仍然想要追赶贵族的权势与地位。

霍加斯职业生涯的后半部分穿插着这类挑战与挫败。他以一种年事越高就越是反复无常的方式，在抵制它们的同时也尝试着去理解它们。

《时髦的婚姻》是霍加斯接下来的"现代道德题材"，他尝试

16. 约瑟夫·海默，《塞缪尔·理查德森的〈帕米拉〉之二：在避暑别墅的帕米拉和 B 先生》（*Samuel Richardson's Pamela II: Pamela and Mr. B in the Summer House*），1744。这是给理查德森的小说绘制的系列插图当中的一幅，讲的是一位有德行的中产阶级女子在贵族 B 先生决定娶她为妻之前，拒绝其诱惑的故事。

着去显示自己作为高雅艺术家的才能，同时，他也对贵族社会展开了攻击。理查德森的《帕米拉》预示了资产者与贵族之间的完美和解；霍加斯的《时髦的婚姻》却绘制了并不那么令人满意的结盟。

在两个进程中，故事的结局都是残酷的。这一次，两位主角都被捆绑在没有爱的婚姻中；两人都遭遇了死亡。这一系列作品无情地嘲讽着上层社会。《时髦的婚姻》的第一个场景展示了挂满古代大师画作的贵族居室。这是霍加斯批判的一部分——古代大师们充斥着市场，而优秀的英国画家却仍在挨饿。

该讽刺作品一如既往地充满着叙事性。然而我们却不禁感到，在这未曾减轻的悲观主义中存在着可怕的事实。当我们不把霍加斯和理查德森相提并论，而是将他和当时其他伟大的小说家，如亨利·菲尔丁（Henry Fielding）相比较时，这一特点就更加明显了。菲尔丁是霍加斯的崇拜者和积极的支持者。他同样聪明且富有活力，并且对理查德森死板的说教持有怀疑态度。然而在他自己的作品里，尤其是他伟大的小说《汤姆·琼斯》（*Tom Jones*，1749）当中，总是有着依靠自己的力量战胜时代不公的英雄。在霍加斯的作品里，没有英雄，只有犯错和受害的人们。也许更为可怕的是，将人们引向惩罚的往往是愚蠢，而非邪恶。和菲尔丁不同，霍加斯并没有为那个伤感的时代提供任何慰藉；另一方面，从他对于人性的无望并且反英雄的观点而言，他是两者当中更为现代的一位。

理论与政治

与此同时,霍加斯的绘画技艺在继续提高。他为了成为一名群体肖像画家所做的努力使他在绘画中引入了更多的策略。然而,他的雕版风格却并没有相应地进行改良。也许正是因为这个原因,他决定雇佣一名时髦的法国版画家来重新创作"婚姻"系列,而非自己来完成它。

霍加斯也尝试着通过建立自己理论家的声望来巩固他作为画家的地位。正如我们所知,霍加斯在1745年创作的自画像里,他倚靠着的莎士比亚、弥尔顿和斯威夫特这三位伟大英国作家的三部著作,为自己的绘画提供了文学权威。画面前方的调色板上画着一根弯曲的装饰性线条,上面写有鲜明的标题"美的线条"(the Line of Beauty)。这象征着他的观点——美源于生命与动感,而非来自传统艺术理论所提倡的抽象对称。随后,霍加斯在名为《美的分析》(The Analysis of Beauty,1753)的著作中详细阐述了这一观点。这是一件有难度并且有时充满矛盾的事情。然而它将视觉美感与经验和观察联系在一起,由此而带来的新鲜感和敏锐度对人们形成了冲击(相比英国而言,它对欧洲大陆的冲击更为巨大)。

霍加斯在政治上也比较积极,这也许部分地出于他想要提升艺术家重要性的意识。的确,他致力于此的原因或许是因为他在"更为高级"的艺术领域相对缺乏成功。看起来,似乎只有通过政治结盟,才能获得他所追求的提升机会。他成为皇室画师的抱

17. 威廉·霍加斯,《托马斯·克罗姆船长》(*Captain Thomas Coram*), 1740。霍加斯为创建育婴堂的老船长所做的巨幅画像。虽然画中人物的姿势来自于贵族肖像,但却有着极强的现实感和即时性。

负——在18世纪30年代他并未获得为皇室画像的许可时受挫——于1757年他终于担任皇室高级画师时得以实现。此前，霍加斯曾经影响了爱国主义风潮。在一个见证着与法国之间日益增长的矛盾的时代，也是一个经历了1745年由詹姆斯党人暴动而带来创伤的时代，这无疑极具前景。霍加斯偶尔使用笔名"不列特费尔"[7]。他抨击外国艺术家和古代大师的权威，并且把爱国主义带入了艺术领域。1745年后，霍加斯创作了爱国主义宣传作品——《向着芬奇利出发》（*March to Finchley*）和《"哦，古英格兰的烤牛肉"》（'*Oh the Roast Beef of Old England*'）。后者评价了法国人的不良饮食，同时也隐射了他卷入的一起典型的冲突事件——霍加斯被怀疑是绘制加莱之门[8]的间谍，该作品则展示了他因此被捕的场景。也正是这一时期，他着手创作了一系列简洁的、具有道德意义的说教版画，例如《勤勉与懒惰》（*Industry and Idleness*，1747）、《啤酒大街和杜松子酒小巷》（*Beer Street and Gin Lane*）、《残暴的四个阶段》（*Four Stages of Cruelty*，1751）。为了广泛发行和便于流通，《残暴的四个阶段》作为粗制的系列木刻版画而加以印发。这些后期作品试图表现具有正面意义的德行，同时也展示了罪恶的行径。可是，在宣扬人性本善时，霍加斯自己也并不自在。这些图画缺乏他一贯的生命力。

1754年，霍加斯开始创作他最后的也是最为精美的"现代道德题材"作品《选举》（*An Election*）。这一次，该系列仅仅由四个场景组成，每个场景都充满了事件，仿佛他正尝试着给整个

[7] 霍加斯自己取的笔名"Britophil"。——译者注
[8] 加莱之门是法国加莱的标志性建筑。——译者注

政治场面提供一个全景。和以前一样，它们常常包含着显而易见的修饰过的肖像。霍加斯虚构出的竞选胜利者常常与肥胖的变节者巴布·多丁顿[9]有着奇妙的相似性。后者刚刚在牛津郡赢得了因腐败而臭名昭著的补缺选举。在最后一个场景中，胜出者得意扬扬地坐在椅子上炫耀，而那把摇摇欲坠的椅子却马上就要使他跌落。画面上方的天空中飞着一只天鹅，它的身影像极了这位政客肥胖愚蠢的头颅和飘动的发辫。

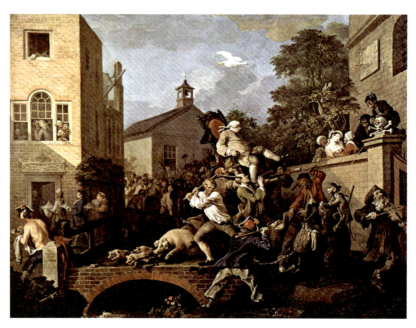

18. 威廉·霍加斯，《选举之四：胜出》(*An Election IV: Chairing the Member*)，1754—1755。腐败的补缺选举（原文为 by-election，意指在两次大选之间，因议会议席空缺而需要进行的替补议员选举。——译者注）胜出者的就座仪式。刚刚选出的议员从画中所见的骷髅头那里启程，这时一只天鹅飞过天空，戏拟着他愚蠢的头。

[9] 巴布·多丁顿（Bub Doddington，1691—1762），英国政治家，牛津大学毕业。英国议会成员，驻西班牙特使。他因在数次选举中采取不正当交易而臭名昭著。——译者注

尽管技艺精湛，霍加斯的作品仍然被许多人视为滑稽讽刺画。"选举"系列完成后的一年，霍加斯进行了一个疯狂的举动。他模仿 17 世纪的意大利美术创作了《西吉斯蒙德》(*Sigismund*, 1759)，这是他为了以历史画家的身份获得成功而进行的最后一搏。只是批评家们却再次宣布，霍加斯在历史画方面毫无才能，并且该作品的赞助者也持否定态度。事实上，尽管这幅作品彰显了他的实力，却极为平庸。

在这次挫败之后，霍加斯事实上放弃了绘画。但是他并没有放弃战斗的角色。部分地出于皇室高级画师的身份意识，霍加斯加入了一些轻率的针对王室评论家们的攻击，尤其是针对平民主义政治家约翰·威尔克斯（John Wilkes）的攻击。这些促使他创作了一些精美的版画作品，它们令人想起他早年的政治漫画。这些作品在一种新形式——包括肖像漫画在内的政治漫画——正在形成的时期出奇地过时了。随即，政治漫画被基尔雷（Gillray）推向了顶峰（参见第八章）。霍加斯一直是漫画的宿敌，他认为漫画破坏了历史画的严肃性。然而，霍加斯自己的政治讽刺画在最为接近历史连环画的时刻却呈现出最佳效果，被他所鄙夷的那些漫画家们，恰恰是真正崇拜并竭力效仿他的英国艺术家群体。

霍加斯到最后处境悲惨。他备受孤立、身体欠佳，自觉将不久于人世。霍加斯去世前几个月，创作了名为《骤降》(*Bathos*)的作品，描绘了他自己的艺术末日。遗憾的是，他认为自己失败了。霍加斯一直被艺术等级制度忽略。在肖像画和历史绘画中取得成功的年轻一代，与霍加斯采取的路径完全相反。只有街头漫画家才会仰慕他。也只有在法国、德国和意大利这些境外的国度，

19. 威廉·霍加斯，《艺术家的仆人》(*The Artist's Servants*)，1750—1755。霍加斯描绘自己仆人的生动习作，展现了其艺术更为亲切与仁爱的一面。

他才会被看作真正的艺术家，而这对于一个排外者而言无疑是非常奇异的命运。直到 19 世纪中期，他作为画家的诸多才能才为国人知晓。

这时，霍加斯《艺术家的仆人》和《卖虾女子》等优秀作品开始受到关注，展现了他身上时人了解未深的一面。它们拥有在霍加斯的大部分讽刺作品中所缺乏的元素。这些作品中蕴含着他只会在个人生活中加以展示的真正的同情心和人道主义。这令人想起他慈善的一面——他支持克罗姆船长（Captain Coram）的弃儿医院，并且还在自己的住所接收孤儿。这一面

20. 威廉·霍加斯,《卖虾女子》(*The Shrimp Girl*),完成于 1781 年以前。画中为"一名青春焕发的十五岁的年轻女子"。这一主题表明了霍加斯的心愿——逃离学院派和时尚的主题。

在他大多数的公众作品中有所保留。因此，这是具有当下意义的。因为在他所有的绘画、素描和版画中，生命力如此明显，这使得大多数对他的批评也传达出肯定的意味。

《一家人》局部

第二章 肖像画生意

> 在这个国度，肖像画一直以来都高于，也将一直高于其他画种。对它的需求好比新面孔的出现一样持续不断；对此我们应当欣喜，因为想要强求那些永远不可能之事终将是一种徒劳……

霍加斯对肖像画在18世纪英国优越地位的激烈评价被众多声音所支持，这些声音不仅来自国内，也来自国外。英国人迷恋肖像画，似乎看起来除了肖像画之外，画家所能从事的其他职业并不能提供相当的报酬。

至于英国为什么如此钟爱肖像画，而不是众多的其他画种，似乎并没有明确的原因。这也许和身份地位有一定关系，而地位又是与英国社会极为商业化的性质密切相关的。据瑞士微图画家[1]鲁盖特（Rouquet）观察，英国人热衷于弄清楚他们遇到的每个新面孔确切的社会地位。肖像画无疑是宣称社会地位的一种方式；一位技艺高超的肖像画家可以传达出绅士或女士的气质。班伯里（Bunbury）的漫画《一家人》（*A Family Piece*）展示了这样一幅画面：一位带着生硬的谄媚笑脸的画家正要将"平凡普通"的（毫无疑问是"粗俗不堪的"）一家人画得有如来自天上的一组神灵。或许，肖像画因为之前提及的实用主义特质（参见前言部分）而一直大受欢迎，然而英国人仿佛尤其重视观察的艺术。从这一观点

[1] 微图画家，专门绘制极小图像的画家，原文为miniaturist。——译者注

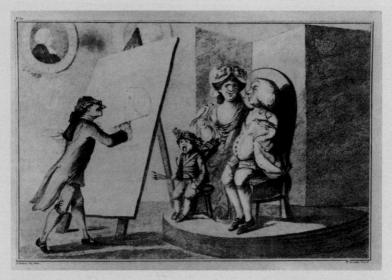

21. 威廉·迪金森（William Dickinson），《一家人》（模仿亨利·班伯里），1781。

来看，值得回忆的是，广义的肖像画是那时大部分英国绘画的共同主题。因为和"面部绘画"（脸蛋儿绘画）一样，那时也存在着霍加斯式的群体肖像、动物画像，甚至地点画像——如果你选择这样看的话——它更普遍地被称为地形图。肖像画也影响着更高的画种，尤其是历史绘画。其实，在相当大的程度上，此时的肖像画决定着其他绘画形式的发展。

完美肖像

对于大多数艺术家而言，肖像画是一种商业必需，但是不应该想当然地认为肖像画没有更加高贵的一面。虽然不似历史绘画那般崇高，但肖像画可被看作值得珍视的回忆。可以说，肖像画包含着艺术与知识的典范，还有充足的报酬。

首先，肖像画可以被视为一种展示家族权威和记录伟大的方式。这就是它被老普林尼[2]这样的古典评论员认为合理的原因所在。在18世纪，正值罗马共和国的典范在英国爱国人士头脑中占据重要地位之时，这样的论断尤其有分量。这些达官显贵们并不反对自己在肖像画中被置于古代的雄辩家和哲学家一列，而衣着常常没有任何区别（这种附带的做法事实上在当时的欧洲大陆并不为人所知）。

传统观点认为，记录伟人的特征具有极大的价值，这种观点被相面术这一18世纪的伪科学推波助澜。最具盛名的论著是瑞士神学家拉瓦特（Lavater）的《观相术文选》（*Essays on Physiognomy*，1775—1778），该书声称面部是"灵魂的处所"。从这一观点来看，勤于钻研的"相面人"会变成共谋的奉承者，他会渴望记录下人类功绩的真实轮廓。

肖像画这一领域也可以用来提高艺术家自己的知识与社会地

[2] 加伊乌斯·普林尼·塞坤杜斯，古罗马作家、哲学家、科学家，又被称为老普林尼（Pliny the elder）。——译者注

22. 亨利·弗塞利,《布鲁图斯半身像》(*Bust of Brutus*),为拉瓦特《观相术文选》所做的版画,1779。此书为拉瓦特在观相术方面颇具影响力的著作,宣称头部的形状与特征能够指引读者解读人物性格。

位。"肖像画家必须了解人,深入到他们的性格中,在表现面容的同时也展现他们的头脑……"肖像画家乔纳森·理查德森在他的《论绘画原理》(*Essay on the Theory of Painting*,1715)中这样写道。他补充道:"因为他的生意主要是和有地位的人打交道,他必须像绅士和有见识的人那样去思考,否则不太可能为这类人画出他们真实的和恰当的肖像。"

理查德森强调,肖像画家需要接受适当的审美教育,对经典和古代大师了然于胸;当时的人们认为,这些通过对意大利的访问学习可以最为有效地获得。之后,理查德森前往意大利,正如18世纪英国几乎所有顶尖的肖像画家一样,除了庚斯博罗是显著的例外。

业　务

肖像画生意在当时的艺术业务中认可度最高，并且最有组织。和大多数绘画形式相比，它蕴含着雇主和艺术家之间更为紧密的联系。肖像画家必须高效地经营自己的工作室，在固定的时间接待被画像者，为他们提供绘画样品，以便其选择姿势、表情和手势。肖像画家通常会有一个陈列室，在那里可以看到他的部分商品，以及（如果画家很有名气）根据他的代表作而制成的版画。并且，工作室必须被装饰和布置得能让有身份的人们觉得自在。每一位成功的肖像画家必须是一位优秀的外交家，能够让雇主加入恰当的谈话，并且最大限度地观察他们。有些画家为了让脸色苍白的女士气色好一些，就陪她们围着工作室跳舞；画家弗朗西斯·海曼（Francis Hayman）甚至和男模特来了一场拳击，以便让他红光满面！他们必须和时尚同步，得知道最令年轻人和魅力女性心仪的是什么。但是他们得敏感地区分不同的人，而且不能把年老粗糙的人生拉硬拽到荒唐的时髦当中去。

正如可在现存的记录中看到的那样——诸如乔舒亚·雷诺兹爵士的画像模特手册——艺术家定期会需要画像模特。需要的数量取决于画家的习惯以及顾主的重要性。然而对于顾主面部的观察就至少需要一个小时，因为肖像画的许多方面，诸如姿势和服装，可以用模特来完成，而面部则必须观察真人才能画得像。

在正式委托画像之前，画家与顾主之间有必要就画什么类型的肖像画达成一致。是画成全身的、站立的、坐着的、半身的？

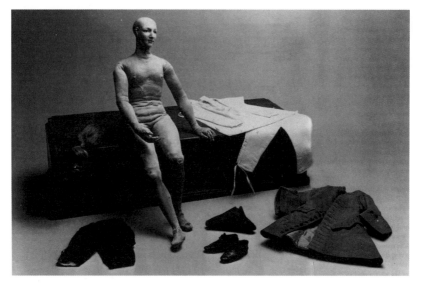

23. 鲁比里亚克（Roubilliac），《艺术家的人体活动模型》(*Artist's Lay Figure*)，1740。艺术家们常常用人体活动模型来摆姿势。

还是胸像？抑或群像？

事实上，肖像画的类型很重要。因为每个人都希望作为个体被看到，他们也希望向社会典范靠拢。从那时的肖像画收藏前走过时，我们可以看到同样的姿势与手势一次又一次地出现。例如，威严的大型男子肖像当中傲慢的神情和指点的手指；花枝招展的女子，打扮得像天仙或是女神。也有轻松的模式，人物在乡村庄园中，或在室内看书。也有描绘学识渊博者或是具有创造性成就的人（通常是男子）的作品，画面人物的才智通过思索的姿势、饱满的前额或者富有灵感的向上一瞥来加以暗示。

肖像画的尺寸也有规范。大多数肖像画家使用专业画布制作者事先做好的有着标准模式的画布。单人肖像（至今最为普遍的）的尺寸在整个汉诺威时期基本保持不变。除此之外，还有全身像、

膝盖以上画像、半身像、袖珍肖像[3]，以及简单的胸像。大一点的群像通常需要特制的画布——这样的画布本身就能增加他们的威严。

 艺术家们也根据画布的尺寸以及所画人物的数量相应地来定价。画家与画家之间不同，但是在18世纪50年代的伦敦，一个成功行家的典型价格是，24几尼[4]画一张半身像，48几尼画一张全身像。这样的价格，当与一名普通劳工一年20英镑的薪酬相比时，表明了这类肖像仅仅是有钱人的肖像。另一方面，我们应当记住，肖像画由巡游画家和半专业人士绘制时，他们的要价相对较低——诸如那些在第十一章里提及的。在天平的另一端，一位时髦的画家可以做得更好。这类人当中的翘楚是雷诺兹，在他最负盛名的时候，一幅全身像要价200几尼，半身像100几尼。这样的价格即便在英国本土也相当可观，而其他国家的画家甚至都没有听说过。例如庞培奥·巴托尼（Pompeo Batoni），18世纪中期罗马最时髦的肖像画家，一幅全身像也只能要价60几尼。所有这些都强调了英国的肖像画行业多么有油水；也彰显了当地艺术家的技艺，表明他们能够提供满足需求的产品，并且能够抵御来自国外的竞争。

 头部是所有肖像画的中心——不管姿势如何，头部通常被安排在画布正中。在组织良好的工作室里——例如戈弗雷·内勒爵士的工作室——艺术家自己都会亲自画头部。接下来，画作将会交由助手来完成身体、纺织品以及背景等部分。通常情况下——

[3] 也译为头手像（Kitcat），包括头部和手部的肖像画，尺寸小于半身像。——译者注
[4] 几尼（guinea），旧时英国金币，1几尼为1.05英镑，合21先令。其因用几内亚的黄金铸造而得名。——译者注

尤其是在 18 世纪中期，那时新兴的和更为集中的肖像画行当刚刚兴起——画作会被外包给专门的纺织品画家来完成服饰的部分。这类专门画家当中最为著名的是约瑟夫·范·阿肯（Joseph van Aken），早年的阿兰·拉姆齐也常常请他效劳。

那时，大型的群体肖像还相对较为稀有（毫无疑问，被时代、复杂程度和花销所限制），社交绘画这种特殊的小型群体肖像画十分流行。这一画种非常重要，本书将设专章论述（参见第三章）。社交绘画通常是专业人士的领域，大多数肖像画家只是偶尔创作这类绘画。

24. 戈弗雷·内勒爵士，《理查德·博伊尔，夏伦子爵二世》（*Richard Boyle, 2nd Viscount Shannon*），1733。这幅未完成的肖像展现了在描绘画面其他部分之前，通常先画完脸部的做法。

另一类重要的专家是微图画家(miniaturist)。不同于伊丽莎白时代和詹姆士时代的同行们,汉诺威时期的微图画像(miniature)在更为辉煌并具有创造性的全身肖像面前显得相形见绌。然而,我们不应该忘记,这些作品常常包含着高超的技巧与细致入微的观察。例如,生活阔绰的理查德·科斯韦(Richard Cosway,1742—1821)那些迷人的作品。微图画像价格相对低廉,绘制时间相对较短,它们事实上是当时创作出的数量最多的肖像画种类。它们往往有着私人的意义,就像今天的大头贴一样,被作为礼物而交换。人们常会在相框里藏一缕心爱之人的头发。为人妻者常会戴着丈夫的微图画像,就像夏洛特王后在劳伦

25. 理查德·科斯韦,《玛丽·安·菲茨赫伯特》(*Mary Anne Fitzherbert*),1789。由于受到市场欢迎,微图画像被大量创作出来,有时(正如此处)被画在象牙上。

斯给她画的大型全身像中所佩戴的那样。

　　微图画像是一种私人形式的肖像画，但它绝不比全身像更为内省。或许由于其商业性质，它很少显示任何复杂的心理探索形式。只有在涉及精神概念的艺术家中间，我们才能发现这样的作品，那时已接近这个时代的尾声。令人印象深刻的画家弗塞利（Henry Fuseli）创作了许多痛苦的自画像。或许这个小画种当中最为美丽和敏感的例子，就是风景画家塞缪尔·帕尔默（Samuel Palmer）的自画像，他在画中的面容看起来像是苦恼于转瞬即逝的气氛，仿佛他正在感知着自然。

26. 塞缪尔·帕尔默，《自画像》（*Self-Portrait*），1824—1925。画中精细的自我探索，由善于幻想的风景画家所作。

版　画

　　肖像画生意被相关的行业包围着，诸如制框者和颜料商的生意，或许最重要的是雕版者的生意。在机械复制时代之前的日子里，版画是使更广大的公众欣赏到肖像画的唯一的方式。18世纪艺术家生活中，最令人瞩目的特征之一便是版画生意的急速增长。我们已经谈到过它对霍加斯事业的重要性。在肖像画的例子当中，随着人们对名誉越来越迷恋，版画变得愈发重要。所有的名人像都可以在印刷店里买到——诸如戴顿漫画[5]里的那些人物。然而，它也有着更为私人的功能，并且人们有时需要版画肖像以便在朋友之间流通，很像当今照片的流通。例如霍勒斯·沃波尔[6]因此就有一幅雷诺兹为他创作的肖像版画。为了给他们的商品打广告，精明的艺术家们也认识到了版画的价值。雷诺兹在这方面尤其机敏，他经常受委托创作自己作品的铜版画。

　　肖像画生意以伦敦为中心，然而在大部分大城市中，仍然有着生意兴隆的工作室。巴斯（Bath）是一个特殊的例子——庚斯博罗首先在这个城市声名鹊起，它如此频繁地被伦敦的时尚人士造访，以至于这里的肖像画行业或多或少可以被视为大城市肖像画行业的延伸。更多独立的生意在18世纪如雨后春笋般在其他

[5] 理查德·戴顿（Richard Dighton），19世纪英国艺术家，以创作伦敦名流的讽刺肖像画闻名。——译者注
[6] 霍勒斯·沃波尔（Horace Walpole），18世纪英国作家，是英国首相罗伯特·沃波尔最小的儿子。——译者注

27. 罗伯特·戴顿,《大风天气里,圣保罗教堂庭院的真实一幕》(*A Real Scene in St. Paul's Churchyard on a Windy Day*),1783。这幅图中版画店的橱窗里,展示的是一些肖像中的流行题材。前景中的小伙子本来端着装满了鱼的盘子,但却被挤倒在人行道上。

地方兴起。这反映了这个国家本身出现的一些权力的变化，因为北方伴随着工业化，其重要性也不断突显。苏格兰在这方面的独立感逐渐增加，正如在文化与精神生活的其他方面一样。19世纪早期，那个时代最伟大的英国肖像画家雷本（Henry Raeburn），在爱丁堡就有着兴隆的生意。

那个时代留存下来的肖像画大都来自于这些时髦并具有影响力的中心。然而，我们不应该忘记，大量的肖像画——也许的确是大多数——事实上产自本国。就整体而言，这由资产者

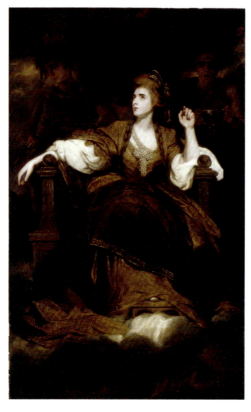

28. 乔舒亚·雷诺兹爵士，《悲剧缪斯西顿夫人》（*Mrs. Siddons as the Tragic Muse*），1784。雷诺兹让著名的女演员扮成悲剧的化身。该造型源于米开朗基罗在西斯廷教堂天顶画中的先知形象。

当中的中层人士消费——他们在时尚圈之外但仍旧热衷于彰显地位。这样的人群通常由才能普通的计件画家们招待，诸如戈德史密斯（Oliver Goldsmith）在《韦克菲尔德牧师》（*Vicar of Wakefield*）当中所描述的巡回画家。还有比这规模更小的业务，诸如那些半熟练的工匠，他们会记录士兵们行将服役之前的特征（参见第十一章）。

对于这样的作品，我们所知甚少。就历史而言，这令人遗憾——或许就美学而言也是一样。因为在小规模的行当里生产出的画作，其质量不应该总被认为是低劣的。在18世纪残酷的肖像画生意中，想要出人头地，需要的不仅仅是艺术天赋。不时地，那些为我们所遗失的迹象会出现。数十年前，乔治·比尔（George Beare）——一位在1744年至1749年间活跃于索尔兹伯里（Salisbury）的艺术家，他的作品开始被人们关注。比尔对女性精彩、直白的描绘，是伦敦肖像画家工作室里绝不容许存在的。这是了不起的社会记录，也是一部小型的现实主义杰作。它同时也提醒着我们，这一时期的肖像画可以不仅仅是时尚、名誉以及虚荣。

29. 乔治·比尔,《老妇人和少女的肖像》(*Portrait of an Elderly Lady and a Young Girl*),1747。此画是地方肖像画中罕见的留存至今的作品,有着伦敦画作中缺失的真实。

《在喝茶的一户英国人家》局部

第三章 社交绘画

30 一家人正在和客人喝茶。女主人坐在屋子中央，正在倒茶。她的丈夫倚靠在她后方的椅背上，威严地呵护着她。客人挥动着手臂侃侃而谈，他或许是牧师，也或许是官员的客人。此时，孩子们可能正在画面背景里玩耍。

这是18世纪文明社会中恒久的图像之一，它通过最具有特色的绘画种类之一——社交绘画，传达给我们。这些典型的作品展现了一些优雅的社交聚会，细节往往使得它更加精致。因为它通常是橱柜尺寸大小的绘画，那种可以轻轻松松

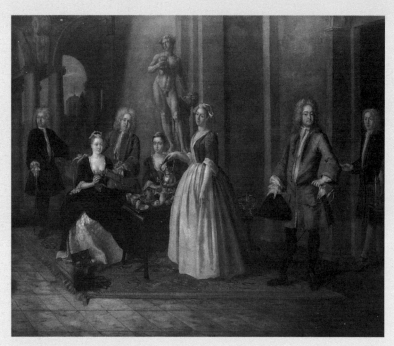

30. 约瑟夫·范·阿肯，《在喝茶的一户英国人家》（*An English Family at Tea*），1720。这是一幅用以宣告教养而非记录真实生活的画像。

就适合室内环境的绘画，并且，人物仅仅只有几英尺高。这些袖珍人物的姿势通常有些僵硬，这与他们的魅力不太协调，并且凸显了场景的造作。

因此，我们不应该被误导，认为18世纪事实上真的是那个样子。这样的画作有关理想，而非现实。它们给人的感觉是，只要画家放下画笔，争吵就会开始。女主人会把茶杯摔到地上，并且指责丈夫在公开场合炫耀自己的情妇，而丈夫则想知道自己该如何告诉妻子，他们因为投资失误已经倾家荡产。看起来很健康的孩子则会痛苦地从地上起身，露出因为遗传了梅毒而羸弱的肢体。牧师（同时也是个拦路强盗）将和侍女幽会。之后后者的尸体会在公共水槽里被发现，喉咙已经被割断。霍加斯式的黑暗不堪的世界正随时将要吞噬这些洁白无瑕、安排得当的场景。

正如我们自己的婚纱照或学生照，这类画面讲述的更多是愿望，而非现状。首先，也许最重要的是，它们确证了画面中的人们生活在一个文明的世界里，他们是受到社会认可的。他们僵硬的姿势可以和当时书籍里的繁文缛节联系起来——那些书教你如何站立、鞠躬，还会告诉你怎样得体地进入房间，如何恰当地称呼主人，以及怎样道别。有关这类主题的书籍如此大量地出版，表明了那时有多少人得学习礼仪，又有多少商业新贵和他们的家人需要向导来指引他们通往迷人的高雅世界。拥有一幅正在演练这些技巧的群像，是表明自己已经抵达上流社会的一种方式。

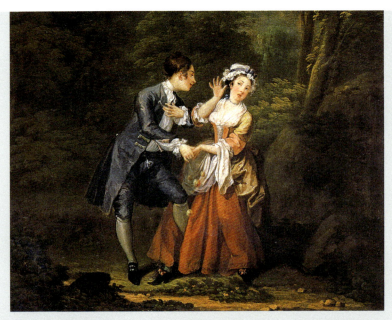

31. 威廉·霍加斯，《之前》（*Before*），1730—1731。霍加斯表现了"社交"一词中最不文明的那层意思。《之前》中，男子求欢，女子欲就还推。

社交绘画并非新兴的绘画种类，新的是它作为社交肖像画的这一特定用途。社交绘画这个词本身就意味着聚集于某种共同活动的群体画面。这个词依旧有这样的含义，并且，纵观整个18世纪，被称为"社交"的绘画正如它是群体的画像一样，也极有可能是虚构的场景。这一画种可以追溯到文艺复兴，但在英国广为人知却是通过尼德兰的绘画作品。

英国最早为人所知的社交绘画是海姆斯凯克（Heemskerk）的作品，他是"淫荡与下流场景"的创作者。或许，"社交"[1]

[1] 原文为"to converse"，意为交往、谈话。——译者注

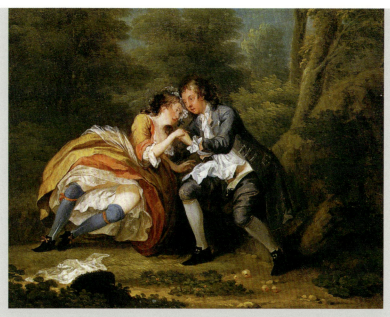

32. 威廉·霍加斯,《之后》(*After*),1730—1731。画中,女子依恋,而男子却没有那么渴望了。

这个词在那些日子会被用来描述性行为这一事实也许产生了一些影响。底层人士的社交是英国美术中的一个特质。霍加斯十分典型,描绘了许多这样的社交绘画,包括以一名醉酒的浪荡子为主要人物的名为《午夜现代的社交》(*Midnight A Modern Conversation*,1732)的作品,还包括表现了一对男女刚刚"社交"《之前》与《之后》的两幅画作。

然而,在此产生了一个明显的区别——这类底层社交绘画与作为肖像画工具的优雅画种之间的区别。后者由尼德兰画派和刚刚从法国引入的更为时髦的群像绘画融合而成。

社交风尚

英国人对法国洛可可艺术与品位的迷恋,始于18世纪20年代。在法国,洛可可艺术标志着1714年路易十四去世以后,宫廷的繁文缛节开始松动。促生这种改变的主要画家是雅宴体[2]的创造者华托(Jean Antoine Watteau),他的雅宴体通常画的场景是在优雅的草地上自在交往的人们,这些作品中鲜有通常意义上的肖像。它们是诗意的呼唤。不管怎样,它们给社交绘画中的肖像提供了可以效仿的社会关系中的理想形象。

社交肖像画是通过居住在伦敦的佛兰德斯画家和法国流亡画家而为英国观众所崇尚的。在这些画家当中,最为成功的是法国的胡格诺派教徒菲利普·默西尔(Philip Mercier,1689—1760),他曾在柏林接受训练,并于18世纪20年代早期来到英格兰。默西尔才能有限,但他成功地用华托般的矫饰掩盖了画中圆溜溜的、洋娃娃一样的群体。在肖像画风尚的全盛时期,威尔士的弗里德里克王子(Frederick Louis)让默西尔成为他的首席画家。后来还没有继承王位就去世了的弗里德里克,在当时是国王的主要对手(汉诺威时代的王储传统)。弗里德里克的储备朝廷在品位和政治上与他父母的朝廷完全不同。毫无疑问,社交绘画时髦的现代特征是吸引他的原因之一。默西尔给王储绘制的在其居所前演奏音乐的肖像充满了纯洁的魅力。但是该作品仍有极具讽刺

[2] 雅宴体(fête galante),法兰西学院专门创造的词汇,用来指称华托创作的穿着舞会礼服的人们在草地上聚会或者庆祝的绘画类别。——译者注

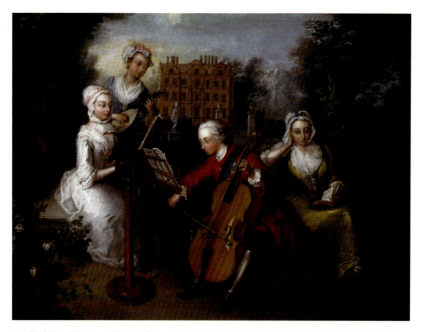

33. 菲利普·默西尔，《"音乐聚会"，威尔士王子弗里德里克和他的姐妹们在邱园》（'The Music Party', Frederick Prince of Wales and his Sisters at Kew），1733。画面中的王子正在和姐妹们和睦地演奏着乐曲，但事实上他们早已形同路人。

意味的一面。因为王储与他的姐妹们不睦已久，他不太可能在现实中这么和睦地与她们相处。

　　社交绘画的新颖不仅给刚到来的外国人提供了机会，也给年轻、默默无闻却又雄心勃勃的英国艺术家们提供了机会。霍加斯用它获得了肖像画生意的入场券。早在1728年，霍加斯就被记载为（记录者乔治·弗图［George Vertue］大为惊叹）该画种最为领先的创作者。一年以后，正如我们已经看到的那样（参见第二章），霍加斯富有戏剧意味的社交绘画《乞丐歌剧》使他踏上了最终形成"现代道德绘画主题"的道路。有一段时间，他两种社交绘画都画。大众通过版画充分接触到现代道德故事画，

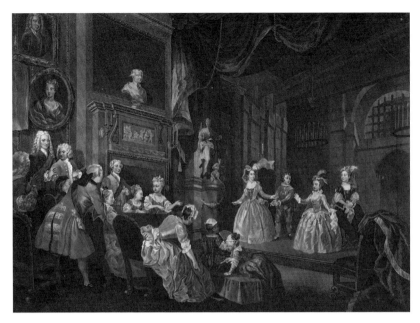

34. 威廉·霍加斯,《〈印第安皇帝或西班牙人征服墨西哥〉的表演》(*A Performance of The Indian Emperor or the Conquest of Mexico by the Spaniards*),1732—1735。画家记录了由权贵子女表演的业余戏剧,有皇室成员出席。

而肖像则进入了少数人的家里。霍加斯的群体肖像画并没有"生涯"系列绘画当中的消极情绪,但它们从这些故事画当中日益精进的技巧里获益不少。霍加斯精于安排社交聚会,有时画中的人物也会让他获利。在《〈印第安皇帝或西班牙人征服墨西哥〉的表演》中,他记录着孩子们的一场业余戏剧演出。不过,他们绝非普通的孩子,而是社交上极具雄心的铸币厂大臣[3]的儿女,演出的观众当中甚至还有皇室成员。霍加斯不仅捕捉了舞台上

[3] 铸币厂大臣(Master of the Mint),英国16世纪至19世纪政府中的重要职位。1699年后,铸币厂大臣的任命通常是终身制。——译者注

孩子们的笨拙与虚荣，也带给了我们偷窥的乐趣——从后方观察观众，并且见证了诸如前排的小孩子被叫去拾起掉落的扇子这样的事件。

亲密与不拘礼节

到了 18 世纪 30 年代末期，社交群像渐渐地过时了。正如将在下一章看到的那样，它被团体肖像画（society portrait）更为宏大的风格所取代，团体肖像画的庄重看起来与日益增长的严肃感和民族抱负是一致的。

然而，社交绘画在小范围中延续。它变得更为多元，并且可以用来记录新奇的私密时刻。其中最为优秀的作品之一是海默的《奥尔德姆先生和他的客人们》。正如海默在他给理查德森的《帕米拉》创作的系列插图中，像为霍加斯的"生涯"系列提供了端庄的版本一样，他在此对画家讽刺的《午夜现代的社交》给出了一个友好的回应。海默的深夜酒徒并没有像霍加斯作品中的那样有失体统地呕吐着。他们静静地坐着，享受着微醺时的温暖和友谊。画面场景中的喜剧故事给中产阶级的节制增加了趣味。奥尔德姆先生，一位农民，邀请了几位客人用餐。客人到了以后却发现奥尔德姆先生不在家，他把他们给忘记了，

35. 约瑟夫·海默,《奥尔德姆先生和他的客人们》(*Mr. Oldham and His Guests*),1750。愉快的傍晚即将结束,中产阶级的男子们虽然喝着酒,却没有失去礼仪。

于是客人们留下来享用奥尔德姆的酒水。当办完事的主人终于回来时,已是深夜。他发现客人们喝得很高兴,已经微微有点儿醉了。奥尔德姆先生正是站着的那位。右后方啼笑皆非地向侧面看着的男子,正是艺术家本人——被遗忘的客人之一。

乡村社交绘画

社交绘画不仅"屈尊进入了低端市场",它们也成为区域性的现象。在 18 世纪中期,这一画种最为多产的大师是一位来自普雷斯顿(Preston)的画家——亚瑟·戴维斯(Arthur Devis,1712—1787),其创作对象是来自兰开夏郡(Lancashire)乡村老旧世界的地主们——他们当中的许多人对詹姆斯二世党人有着过时的(或许是孤注一掷的)同情。虽然戴维斯在伦敦的女王大街(Great Queen Street)也有工作室,他的赞助基地仍然在北部。或许这解释了他作品里的古怪的正式感,他的拘谨以及对细节的一丝不苟。

36. 亚瑟·戴维斯,《伯恩顿大厅的乔治爵士和斯特里克兰夫人》(*Sir George and Lady Strickland, of Boynton Hall*),1751。戴维斯笔下的人物形象朴素而拘谨,较少都市意味,乡土气息较浓。

这或许也说明了他作品中常常蕴含着由精美风景所带来的华丽对照的原因。戴维斯仿佛在向后回顾的同时也在向前展望。因为当他记录着古老乡村社会的风俗时，也预示着对大自然的浪漫品位。

曾经风行一时的社交绘画由地方变体遍及了全国。当戴维斯在兰开夏郡为适应乡村绅士们的需求而创作时，年轻的庚斯博罗正在为家乡萨福克郡（Suffolk）的地主们提供着他自己对社交绘画的阐释。庚斯博罗曾于18世纪40年代在伦敦学艺，那时他师从洛可可雕塑家格拉沃洛（Gravelot）。和海曼一样，庚斯博罗成了圣马丁小巷的一名准画师。由于庚斯博罗最终成为伦敦炙手可热的肖像画家，我们在此就不多赘述其早期在地方环境里创作的作品。但是，在18世纪50年代，庚斯博罗在伊普斯维奇画肖像。和戴维斯一样，他的大部分乡村客户好像都鼓励他将社交肖像和风景画结合起来。他的《安德鲁斯夫妇》就是这种风格的代表作。

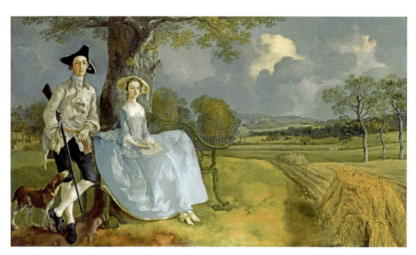

37. 托马斯·庚斯博罗，《安德鲁斯夫妇》（Mr. and Mrs. Andrews），1750。一名乡绅和他的妻子骄傲地展示着他们的土地。这既是所有权的声明，同时也是杰出的自然风景绘画。

这位年轻乡绅和他的新婚妻子，装扮出了某种洛可可式的优雅。他们好像的确自豪于安德鲁斯夫人坐着的令人惊讶的缠绕卷曲的花园家具。然而，他们更在意的，是彰显他们所拥有的土地。展现他们周围的景色并非浪漫情调使然，这是他们财产的展示，他们珍视它的富饶胜过于它的美丽。这或许是它为什么那么广阔的原因所在，包括安德鲁斯先生常去狩猎的树林，以及前景中开垦的田地和显眼的谷堆。在安德鲁斯夫人的膝部，有一处奇特的没有完成的区域，那儿看起来像是本要放置一只死的野鸡——可能由安德鲁斯先生刚刚猎到。或许艺术家和主顾都斟酌再三，认为这个细节即便在一个乡村的环境当中也很不雅。

庚斯博罗对乡村自豪感的记录因为他轻柔的笔触与感受力而变得富有生气。在萨福克郡的日子里（到了 1760 年他才离开那里），他探索了群体参与某种活动的主题。或许最为吸引人的——当然也是最为亲密的之一——就是他的两个女儿追蝴蝶的画面。38 女孩儿们追逐猎物时脸上热切的表情有着迷人的纯真。通过她们手拉着手的模仿蝴蝶的身体轮廓，庚斯博罗把她们和她们所追逐的具有自然美的事物联系在了一起。或许他知道蝴蝶在高雅艺术当中被用作转瞬即逝与灵魂的象征。他的女儿们在不知情的情况下，成了形而上者，在浮世中追寻着精神。正如戴维斯一样，庚斯博罗在他的地方性作品中既回顾往昔又展望未来。他站在感伤年代的门槛上，欣赏地看着童真，这与之前时代对孩子的严苛态度形成鲜明对比，先前人们把孩子视为需要驯化、教导并嘱咐的动物。

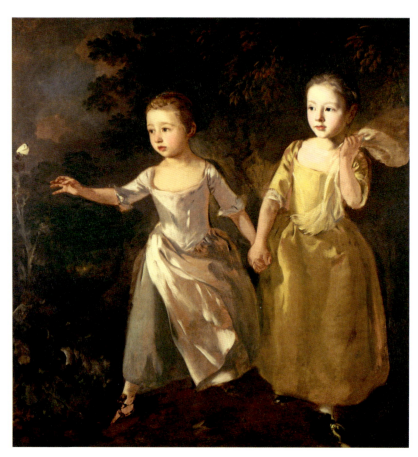

38. 托马斯·庚斯博罗,《追蝴蝶的画家之女》(The Painter's Daughters Chasing a Butterfly), 1756。庚斯博罗的女儿们成了天真无邪和童年易逝的生动化身。

参展的社交绘画

1760 年是英国艺术的分水岭，也是英国政治的分水岭。随着乔治三世即位，一个更为活跃并且专断的君主制风格出现了。新国王觉得促进艺术并且资助成立于 1768 年的皇家艺术学院是其公共职责。然而，在此之前，当代美术已经通过社团——艺术协会（Society of Arts）和艺术家协会（Society of Artists）每年举办的展览开始占据一个更具公共性的位置。随之引发的后果将在本书的下一章节展开。但是，对于本章和下一章的论题，需要注意的是，定期艺术展览的出现给肖像画提供了一个新的语境，在这一语境中，公共与私人的领域更为鲜明地分开了，甚至社交绘画作品本身都受到了它的影响。

新的机会激励了新的从业者。德国人约翰·佐法尼（Johann Zoffany，1733—1810）于 1760 年到达英国。他发现自己一丝不苟的作画方式有着未曾预料的用途。他被著名的演员经理人[4]大卫·加里克（David Garrick）雇用来记录其戏剧成就。在剧本《农夫归来》里，艺术家对加里克的描绘因为与所呈现的表演一致而备受称赞。作为演员和作家的加里克此时正处于巅峰时期。与霍加斯的《乞丐歌剧》不同，佐法尼的戏剧场景中最显著的特征，是在舞台上根本看不到观众。当时的一些人通过采用一排脚光，

[4] 演员经理人（actor-manager），指的是成立了自己的戏剧公司并管理公司商业安排的首席演员。有时他们也接管剧院的经营，以便选择中意的剧本并出任主演。这是 16 世纪使用的戏剧排演与管理办法，在 19 世纪的英格兰和美国尤其普遍。——译者注

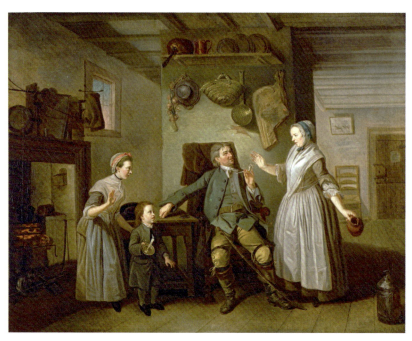

39. 约翰·佐法尼,《在〈农夫归来〉里的大卫·加里克》(*David Garrick in 'The Farmer's Return'*),1762。农夫正在描述魔鬼是如何敲门的。在戏剧舞台上除了桌子之外,其他的一切都被描绘成平面化的。

照亮并且升高舞台而将观众与表演相分离,加里克正是其中之一。演出安置于框架之后,就像一幅画一样。这对于演出的主题同样有着超离的效果。加里克作品中的风趣并没有指向社会,而是指向了一名乡巴佬。城里的观众可以嘲笑乡巴佬,可他们却不会和乡巴佬一起笑。但是,正是佐法尼用绘画来做记录的能力,而非任何机敏的尝试使他得到了加里克的赏识。佐法尼不仅助阵加里克的剧目,也描绘他在汉普顿威克的草坪上喝茶的乡绅生活。这类作品挂在加里克的城市公寓中,提醒着来访者这位演员/经理人已经跻身社会更高的阶层。

展览给戏剧社交绘画作品带来了新的生命,它也推动着其他的发展,其中,群体肖像画仿佛弥补着虚构中的社交。明显的是,动因来自地方,传统的社交绘画在地方仍有需求。虽然在德比(Derby)生活,约瑟夫·赖特(1734—1797)却能够通过展出完全原创的社交绘画种类,在18世纪60年代的伦敦出名。他画的是与社会及哲学调查相关的当代场景。那时,知识分子活力高涨,支持着刚刚出现的工业革命,赖特借用这一令人印象深刻的图景来表现时髦的伦敦社会。赖特在中部地区的顾客是高贵、开明并且实用主义的,这些顾客形成了一个群体,虽然这在扩张的都市中变得越来越不可能。由于赖特用一种在伦敦已经过时的画种来展现这个群体,所以他回到了早年的画面效果,而这样的画面效果使他的作品极其醒目。他作品中引人注目的光线对比基于意大利卡拉瓦乔(Michelangelo Merisi da Caravaggio)和他的北方跟随者们在17世纪的革新。正如北方的艺术家们一样,赖特关注着非自然光线的使用,强调这些场景的内在特质,并增强团体意识。

在颇受欢迎这一层面,赖特的确成功了。但遗憾的是,他未能和精英主义的新水准相匹配,这一精英主义随着皇家艺术学院的成立而进入艺术行业。赖特一直被这个组织拒之门外,最后他终于在18世纪90年代得到了准会员资格,那时他的事业已经日薄西山。赖特是最后一位试图以社交绘画为业的重要艺术家,他所获得的有限的成功表明了这一画种在当时的边缘化程度。

可是,在这些边缘之处,艺术家们仍然创造出了许多精美的社交绘画。和赖特一样,乔治·斯塔布斯(1724—1806)是

一位拘囿于地方事业的艺术家。他主要的成就是对于"专门的"和"低级的"动物绘画的精通。然而，斯塔布斯的确能够捕捉受雇去记录的社交聚会的一切微妙之处。《墨尔本与米尔班克家族》展现了两个联姻家庭在旅途中相遇的情景。在理论上他们是实力相当的，但哪一家更为优越却显而易见。画面正中的男子倚靠着正在吃草的马匹展示着自己。一切都以地方艺术所共有的谨慎被记录了下来——比赖特或是佐法尼的作品更为精致。毕竟，斯塔布斯是不列颠最伟大的画家之一，或许他的能力对于时人的需求而言已经过剩，但这却是令后来人心怀感激之处。

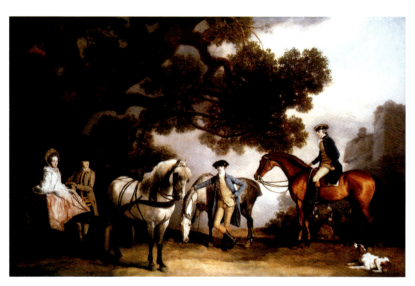

40. 乔治·斯塔布斯，《墨尔本与米尔班克家族》(*The Melbourne and Milbanke Family*)，1770。画面展示了来自两个家庭的姻亲的会面，正中间人物的位置和姿态体现了他显赫的社会地位。

足迹的尽头

到了 18 世纪 80 年代，社交肖像画即使在地方也消退了。或许这是因为公共与私人之间日渐增长的区分意识遍及了乡村，以及城市。

显然，这一风尚最后的回响可以在离中心最远的地方捕捉到。这不是在不列颠群岛最遥远的地方，而是远在殖民地区。这是佐法尼最终驻足之处。1783 年，佐法尼去了印度，他在那里以一种国内不时兴的方式描绘了英国殖民者。在他的画面中有一种分离的痛感。英国的绅士与女士们为他们的"社交"摆出姿势，好像一切都很正常，好像当地的侍从、稀奇的动物以及窗外的荒野场景真的与你在萨里郡（Surrey）或威尔特郡（Wiltshire）看到的没有任何不同。其他的群体肖像则展示了一些半当地化的人们，比如波蒂埃上校，他被陌生的源自他们想占为己有的次大陆标本包围着。对于我们而言，这类作品中有一种类似超现实的魅力。

社交肖像画没有完全消失，几乎没有哪一个画种会在创生之后完全消失。但是，它沉落为所有肖像画中的末流。在佐法尼之后，没有太多的人将它作为自己的专长，更没有人靠它创建时髦的事业。一旦在社交绘画时代存在的社交与职业之间的连续性开始破裂，群体肖像画就更为两极分化——一部分展现职业社团，另一部分展现私人的家庭聚会。

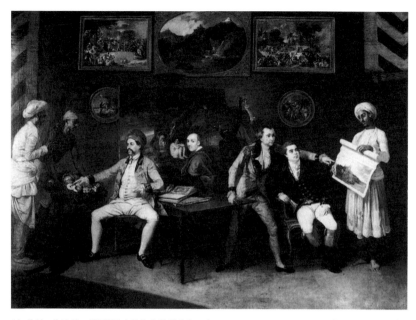

41. 约翰·佐法尼,《波蒂埃上校和他的朋友们》(*Colonel Poitier with His Friends*), 1786。此画中,在印度的绅士们被仆从和财产围绕着,艺术家自己正在画面远景处进行创作。

《装点着姻缘之神石像的三位小姐（蒙哥马利姐妹）》局部

第四章 大型肖像

社交肖像画可能是18世纪最为痛苦的追忆。尽管如此,大型的全身肖像可能是当今和彼时英国联系最为紧密的图像成就。

这些肖像意在给人留下印象。即便在它们被创造以印证的世界消失良久之后,也仍然如此。即使在当时,人们也惊异于它们和政治现实的紧密关联。照惯例一直为贵族们所专享的图像,如今日益为成功的资产者所享用:不仅金融家和职业艺术家,而且还有零售商新贵、制造商,甚至演员!

大型肖像是一个迷梦,但它是灿烂有力的迷梦。它是如此重要,以至于18世纪末最有天赋的画家都为它着迷。他们创造的形象非常令人信服,以至于在20世纪某些历史学家对这些作品做出回应,仿佛他们传达了真正更为优良的人们的真实品质。大型肖像的成功不仅因为它使得肖像人物看起来庄重,更因为它能够使画像里的人成为"理性的人",并且让人将他们与那个时代的知识和道德楷模联系起来。

在财富和地位方面,大型肖像画生意是乔治时代的伦敦主要的艺术活动。毫不令人惊讶的是,它极具竞争力。艺术家通过在颇

具声望的专项领域中获取成功来开展业务，风格不过只是个人的一时兴起，它是一个商标——必须认真保护并谨慎地加以改变和发展。

第四章　大型肖像

传　统

　　这些形象通过与王室肖像的宏伟传统相联系而获得了权威。宏伟的王室肖像可追溯到文艺复兴时期。英国最为重要的代表是安东尼·凡·代克爵士（Sir Anthony Van Dyck，1599—1641）——17世纪给查理一世画像的佛兰德斯画家。我们很难去过度强调他优雅的画面对后世的影响。凡·代克构造了国王与朝臣的形象，他们有着自然而然的优雅与权威。其人物淡然地站在宽阔的环境中，帷幕以及立柱这类配饰暗示着宏伟庄严；衣服是丝质的、华丽的。但其中最为重要的是，笔触的流畅将人物描绘得如此真实可感。凡·代克的画面技艺超群，他无懈可击的精湛技艺令人最为印象深刻，因为它看起来画得毫不费力。很明显，凡·代克和他的雇主一样，都是绅士。他是朝臣、骑士，他从头到脚都与他所描绘的世界相一致。除此之外，还有纯粹的浪漫主义——明明知道这个世界注定就要被内战的恐怖所清扫，他却一直没有停下他的画笔。

　　凡·代克被所有的肖像画家所崇敬，即使是霍加斯也将自己视为凡·代克足迹的追随者，并且使用了一个弗兰芒人的形象作为他商店的标志。自18世纪30年代以来，在肖像画里穿着凡·代克式的服装，是一种日渐风行的时尚。这在18世纪70年代达到了顶峰。那时，庚斯博罗在《蓝衣少年》里致以了终极的凡·代克式的礼赞。

　　事实上，庚斯博罗优雅的风格比任何人都更像凡·代克——

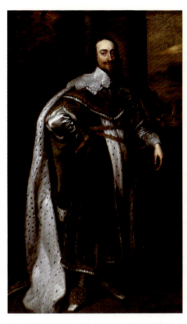 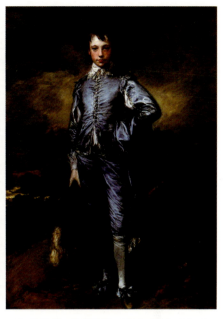

42. 安东尼·凡·代克爵士,《身穿朝服的查理一世》(Charles I in Robes of State),1636。凡·代克为查理一世绘制的肖像成为英国贵族大型肖像的典范。

43. 托马斯·庚斯博罗,《蓝衣少年》(The Blue Boy),1770。此画体现出凡·代克的显著影响,虽然所画之人并非贵族。

这或许会被视为将凡·代克主义推向极致。一点儿也不令人惊讶的是,他是乔治三世最为喜爱的画家。乔治三世至少在早年曾经试图效法查理一世的权威统治。虽然看起来很有贵族气息,凡·代克主义在 18 世纪也是资产者的艺术。《蓝衣少年》的主角,是在野外宁静的公园里若无其事地漫步的一位少年,他事实上是苏豪区[1]一位富足的五金商的儿子。

[1] 苏豪区(Soho),伦敦最为繁华的街区之一,位于伦敦次级行政区西敏市内。——译者注

在凡·代克之后，王室肖像继续被外国人主宰。其中最重要的有彼得·李里爵士（Sir Peter Lely，1618—1680），他记录了查理二世王室中撩人的美色；还有戈弗雷·内勒爵士，1646/9—1723），他给宏大的传统加入了可靠的节制。随着内勒故去，王室当中外国画家的主宰也告一段落。此时，乔治一世的王室在英国的文化生活中扮演着不那么主导的角色。内勒在某种程度上帮助策划了这一改变。他鼓励本地艺术家，并于1715年建立了一个学院。内勒稳重的画风与他所效力的辉格党贵族政客们的理想不谋而合。他发明了一种非正式的小型肖像画种，用来记录著名的半身画像俱乐部（Kit-Cat Club）中那些最具影响力之人的特征。

实际上，肖像画在18世纪早期看起来与时代精神相对立。那些绘制肖像画的画家总体而言都是不太重要的艺术家，诸如克洛斯特曼（Closterman），他所画的必定是这个画种所曾提交的最为荒唐的作业之一——沙夫茨伯里勋爵（Lord Shaftesbury）和他的兄弟的画像。他们像阿卡迪亚[2]中的人物那样傲慢地摆着姿势，周遭的环境却像是一些小学生信笔乱涂的不入流的恐怖回忆。虽然这幅画很荒谬，但它却仍然值得被牢记。这不仅由于它象征着当时贵族们的抱负，还因为它所留下的标记——审美化的大型肖像最终在雷诺兹那里得以挽救。因为，如果大型肖像画看起来在乔治一世的时代难以实现，但它仍是人们梦寐以求的。此时，关于肖像画家提升地位的最令人振奋的描述，被画家乔纳森·理查德森，1665—1745）在他的《论绘画原理》中道出。

[2] 阿卡迪亚（Arcadia），西方文化传统中的乐土。详见本书第十三章。——译者注

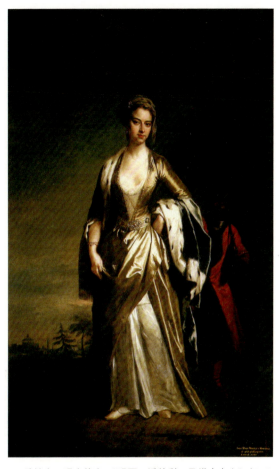

44. 乔纳森·理查德森,《玛丽·沃特利·孟塔古夫人》(*Lady Mary Wortley Montagu*), 1725。这位著名的旅行家和作家在画中身穿波斯服装,暗示着她的异域旅程。

理查德森去过罗马,并且正如贵族们一样,他将大型绘画和更为普遍的对古典传统的复兴联系在一起。理查德森的绘画风格通常太缩手缩脚,都是在图解他自己的观念。但是,他偶尔也能把握宏伟之作,正如他在壮丽与优雅的沃特利·孟塔古夫人

肖像中所体现的那样。

或许，理查德森正是为被画者完全异域的特性而倾倒。孟塔古夫人绝非等闲之辈，她是一位先锋知识分子，曾到东方旅行，并且在她著名的书信中描述过她的冒险之旅。在此，穿着袒露的波斯衣裙的她，在暴风雨即将来临的天空之下，由一名黑人仆从服侍着。然而，像这样的机缘却是理性时代所罕见的。

大型肖像的回归

大型肖像直到18世纪30年代末仍然是边缘化的。某些外国艺术家来到英国，尤其是法国肖像画家让-巴蒂斯特·范·卢（Jean-Baptiste Van Loo，1684—1745）以及意大利的安德烈·索尔迪（Andrea Soldi，1703—1771）据称是这一复兴的原因。但是，看起来同样可能的是，他们觉察到可用的时机到了，所以才来。这与政治上的变革有关，当沃波尔（Walpole）的和平政策结束，与法国的战争开始，面貌一新的民族主义开始横扫全国。复兴的大型肖像画并不局限于贵族。霍加斯以育婴堂[3]创立者克罗姆船

[3] 育婴堂（the Foundling Hospital），1739年由托马斯·克罗姆（Thomas Coram）船长在伦敦创立。它专为弃婴的教育与抚养而建。——译者注

长（Captain Coram）的肖像做出了最为大胆的挑战。这是资产者的典范，展示着新阶层在社会中起到的重要的慈善作用。其中，霍加斯故意向宏大方式的陈规陋习发起挑战。克罗姆坐在一个高起的台子上，身后是传统宫廷肖像画中的柱子与帘子；脚下的地球仪、窗外可见的船只象征着他航海的过往；他手里拿着育婴堂的皇家特许状。该作品是绘画杰作，但是，在凡·代克式的优雅中，霍加斯为自己精湛的技艺加入了富有活力且轻松活泼的方式。

霍加斯此时绘制了许多挑战宏大传统的作品。他杰出的肖像《格雷姆的孩子们》（*Graham Children*）是对凡·代克的《查理一世的孩子们》（*Children of Charles I*）的戏拟之作。他虽然为资产者们信心满满地借用宏伟风格设立了范式，但这却没有得到任何回应。毫无疑问，这是因为资产者们不想让他们自己距离贵族的礼仪太远。他们偏爱托马斯·哈德逊（1701—1779）柔和的优雅，而哈德逊实际上已经被忘却。

哈德逊所做的育婴堂建筑师西奥多·雅各布森的肖像，展现了克罗姆的肖像中所不具有的良好行为。雅各布森倚靠着柱脚，他的小腿时髦地交叉着。克罗姆紧紧地抓着皇家特许状的封条，雅各布森却让画有育婴堂建造方案的纸张漫不经心地垂落着。

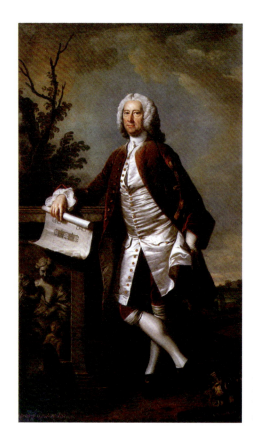

45. 托马斯·哈德逊,《西奥多·雅各布森》(*Theodore Jacobsen*), 1746。育婴堂的建筑师漫不经心地展示着这栋建筑的图纸。

拉姆齐

在哈德逊那里,复兴的大型肖像可能会陷入呆板的体面中。但是,在18世纪30年代末期,一个更为令人兴奋的从业者出现

了，这是苏格兰人阿兰·拉姆齐（1713—1784），他那时在意大利学习，对古代大师和当代欧洲大陆的创作有着透彻的了解。作为爱丁堡同名诗人拉姆齐之子，这个聪明人将一种新的探寻感带入了肖像画。他这一时期时髦的自画像充满着微妙的观察与布置。画中他转向一侧，仿佛我们打扰了他。他注视着我们，面容展示出惊人的细节——甚至精细到五点钟的暗影。其画面有着惊扰甚至是危险的痕迹，但又包含被控制住的感觉。拉姆齐继续保持着他和苏格兰的联系（这对他的事业很重要），并且，他甚至可能

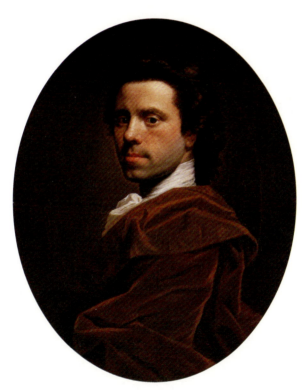

46. 阿兰·拉姆齐，《自画像》（*Self-Portrait*），1739。艺术家绘制这幅自画像时刚从意大利回来，在伦敦开始绘画生意。

赞同詹姆斯二世党人。

拉姆齐的作品在技法上也很精美，和英格兰的绘画风格有很大不同。拉姆齐的画被弗图（Vertue）称为"舔舐出来的而非绘画出来的"，其作品受到了许多伦敦艺术家的质疑。然而，虽然明显地基于法国和意大利的时髦风格，拉姆齐的画作却超越了文雅而成为一种真正的观察工具。

拉姆齐在保留了明显的直率的同时，也能够给自己的风格赋予权威与庄严，这在他给格拉斯哥市长阿盖尔勋爵（Lord Argyll）所画的肖像中有所体现。这位身着官袍、身居高位的男子转过头来面对着我们，任由叨扰者审视他的书本和工作。这一姿势和克罗姆的姿势形成了强烈的对比。除了率直与热情以外，克罗姆被描绘为古老的寓言风格。他在一个假扮的工作室场景中，符号包围着他。我们根本感觉不到他是在自然而然的环境当中被观察描绘的。相比之下，阿盖尔的肖像展现的是他的工作状态，他的表情让人觉得我们必定是因为什么重要的事情才来打扰他。该肖像最显著的特征之一是人物主宰画面的方式，尽管我们实际上是在俯视他。

毫无疑问，拉姆齐给英国肖像画设立了一个新的议程。值得注意的是，他能以最为简单的方式让他的画作极其权威并且敏锐。在晚年，尤其是再次游历了罗马和巴黎之后，他在作品中引入了日渐增长的纤细与敏感，正如我们可以在他给续弦所做的精美肖像中见到的那样。此时，他仿佛和法国同辈夏尔丹（Jean-Siméon Chardin）处于同样的创作水准。人们曾经认为，拉姆齐引入的肖像画新的敏感度可以和苏格兰启蒙运动中明显存在的探究精神相联系。拉姆齐和苏格兰保持着联系，并且，他是当时的

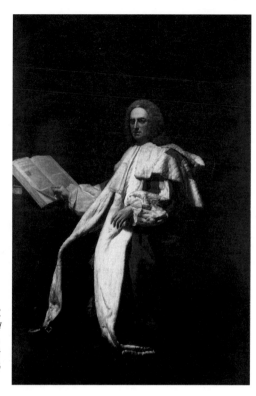

47. 阿兰·拉姆齐,《阿基保尔·坎贝尔,阿盖尔三世公爵》(*Archibald Campbell, 3rd Duke of Argyll*),1749。象征着权利的肖像。格拉斯哥市长身穿官袍,转向我们,仿佛我们打扰了他正在做的重要的事。

先锋哲学家大卫·休谟(David Hume)的朋友。

拉姆齐一直保持着伦敦著名肖像画家的地位,1760年他成为新国王乔治三世的画家。然而,他却从未能够主导这一领域,那个位置属于雷诺兹。

雷诺兹的到来

乔舒亚·雷诺兹（Joshua Reynolds，1723—1792）是18世纪中期英国肖像画领域的核心人物，也是艺术生活的核心人物。在长达30年的时间里，他一直是不可挑战的权威，这覆盖了乔治三世任期（1760—1790）的前半部分。到了18世纪60年代，他的势力已经无可辩驳。那年，雷诺兹搬进了莱斯特广场的一所大房子，后来又搬到了时尚的伦敦市中心，并且开始以一种画家当中很少见的气派方式生活。从那时起直到他1791年去世为止，他的事业当中标记着一个接一个的成功。其中最重要的是，1768年皇家艺术学院成立时他当选为院长，雷诺兹这方面的经历将会在下一章论及，但值得注意的是，这给雷诺兹的肖像画生意带来了额外的尊严。到了1782年，他的一幅全身像要价200几尼——比他的劲敌庚斯博罗要价的两倍还要多。

当然，雷诺兹并非没有对手。他最主要的对手是1774年从地方来到伦敦的庚斯博罗。但是，这并不影响雷诺兹散发出自己的光芒。没有皇家的赞助并没有影响他施展才华。乔治三世不喜欢雷诺兹，这或许是个人化的，但是这或许也因为后者的艺术相比社会中涌现的独立于君主权力与影响的其他各种艺术形式，更加不适合描绘宫廷生活。乔治三世偏爱拉姆齐与庚斯博罗的微妙与敏感。他1760年继位时，任命拉姆齐为他的王室画家——虽然雷诺兹也努力争取这一位置。雷诺兹直到1784年拉姆齐去世之后才担任了王室画家，那时他的地位已经显赫得非他莫属。

由于雷诺兹的核心地位——他仿佛信手拈来地精通一切，不仅在于其艺术的技艺与知识层面，而且在于他颇具影响地努力推动英格兰艺术家事业——雷诺兹经常被称为英国绘画之父、一个流派的创立者。极具雅量的是，雷诺兹在《论艺术》（*Discourses*，1769—1790）中将这一殊荣归于庚斯博罗，这使得庚斯博罗在雷诺兹离世之后仍然能够得到来自雷诺兹的赞美。那些称谓现在毫无意义，但却提醒着我们，它们对雷诺兹以及后世的人们有多么重要。并且，名誉本身可以模糊人们对雷诺兹的主业——肖像画的评鉴。

雷诺兹主要通过展览来成名。没有什么比他为朋友和赞助者海军准将凯珀尔所画的肖像更能说明问题的了。凯珀尔是一名免费让雷诺兹乘船并帮助他到意大利旅行的水手。在那以前，艺术家在伦敦跟随哈德逊受过训练，并学到了由拉姆齐创立的肖像画的一些新标准。他也在家乡德文郡工作过，在那里和贵族有了交往——包括和凯珀尔的交往。在意大利，他系统地学习了古代大师们的艺术。和拉姆齐不同，他不学同时代的意大利人，汲取的是古典传统。

凯珀尔的肖像是在他返程后绘制的。这幅回馈朋友的礼物在雷诺兹的工作室里待了17年，在那儿，它可以被所有潜在的顾客瞻仰。

画面展示了凯珀尔以威严的姿势沿着海岸行走，也展示了雷诺兹可以为画像中人物做的事。首先就是将被画者理想化。经常被论及的是，凯珀尔的姿势模仿了罗马梵蒂冈博物馆著名的古代雕像《贝尔维德尔的阿波罗》（*Apollo Belvedere*）。它究竟是不是原模原样地借鉴，现在受到了一些质疑，但是没有人会否认凯珀

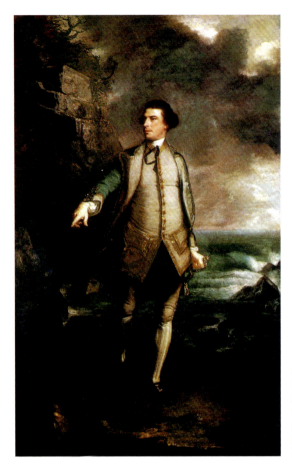

48. 乔舒亚·雷诺兹爵士,《海军准将凯珀尔》(*Commodore Keppel*), 1753—1754。画面中, 雷诺兹的海军朋友正以威严的身姿沿着海岸行走。这幅作品奠定了雷诺兹巨幅肖像画大师的地位。

尔的画像明显基于古典雕像,并且凯珀尔以自身为例证明了一种创作实践,在这种实践中,艺术家将会出名。让画像人物模仿古代雕塑或古代大师画作中的姿势,对雷诺兹而言是一种习惯。甚至在自己的生命中,雷诺兹因为这一习惯而被诟病为抄袭。但这并非重点所在,重点在于通过给画像人物注入艺术作品中的尊严,从而使他们高贵化。正如雷诺兹后来在《论艺术》中表明,

他认为肖像画既是再现，也是提升。"……如果将一模一样作为仅有的目标，肖像画家失去的将会比他从普遍性当中获得的高贵要多出许多。使面部特征高贵化很难，除非以丧失相似性为代价，而相似性却又是画像人物想要的。"

雷诺兹提到"从普遍性当中获得的高贵"。古典艺术基于对自然规律的普遍欣赏，雷诺兹希望现代肖像画家都认同他这个观念。雷诺兹很擅长将普通的外表与令人信服的个性展现相融合。可想而知，这对于想要被画得极具威严却又非常自然的那一代公众人物具有多大的吸引力。尽管如此，雷诺兹有时候画得有点儿过头了。不止一位同代人有过这样的记录——他们尴尬地看到可怜的蠢货在雷诺兹的肖像画中显得踌躇满志。

我们将引入雷诺兹的第二个伟大天赋——在理想化的同时，也戏剧化。他对戏剧表演很有感觉。凯珀尔是令人惊讶的样板——他沿着海滨大步走着，头顶上聚集着风暴云。雷诺兹的悖论之一是，当他吹嘘着古典主义及简洁的优点时，其风格却极大地被伦勃朗和威尼斯画派影响。前者的确在他去意大利以前一直是他艺术中的元素。从这样的资源中，他惊人地掌握了色调与明暗对照，这是他的作品中更加重要的核心因素。雷诺兹的风格是洪亮的——就像他的朋友约翰逊博士[4]写下的奥古斯丁式的文章。正如约翰逊的文风一样，虽然基于古典，却同样和经验主义的常

[4] 塞缪尔·约翰逊（Samuel Johnson），英国作家、文学评论家和诗人。他于1728年进入牛津大学，但因贫困辍学。后来，牛津大学给他颁发了荣誉博士学位，因此人们称他为"约翰逊博士"。约翰逊1764年协助雷诺兹成立文学俱乐部，参加者有哥尔德斯密斯（Oliver Goldsmith）、伯克（Edmund Burke）等人，对当时的文化发展起了推动作用。——译者注

识传统有关。雷诺兹是哈德逊的学生,他自己是牢靠的英国画家中的一员——他们可以追溯到理查德森、赖利(Riley),甚至17世纪的画家。雷诺兹在才华上超越了他们所有人。然而,在他的艺术中有着根本的完好,这种完好满足着英国人对当代的需求。

雷诺兹或许是在文学联系方面最为人们所了解的。他更偏爱作家的陪伴,而非艺术家的陪伴,这是众所周知的。他在18世纪50年代已经是约翰逊的朋友。他和埃德蒙·伯克也很亲近,伯克帮助他写成了《论艺术》。对他而言很重要的另一个人是演员和剧作家加里克,加里克喜欢雷诺兹的原因在于他将尊严带给了通常被认为缺乏尊严的艺术。

雷诺兹、约翰逊和加里克在很多方面有着相同的处境。在拥有着知识分子的体面身份的同时,他们都得以市场为生。约翰逊基本上相当于一位社会地位较高的记者,他的哲学思想源于当下事件的激发,而非隐居学者的深思。他们都是通过观察得出结论的经验主义者。

或许是通过与作家们的交往,雷诺兹非常理解宣传的价值。正如已经提及的,他勤于将自己的画作制成版画以广为传播。当劳伦斯·斯特恩(Laurence Sterne)1760年发表《项狄传》(*Tristram Shandy*)一举成名之后,雷诺兹为他画像并且将其制成版画,获得了巨大的收益。这幅肖像展现了他志得意满的知识分子形象——它可以和《海军准将凯珀尔》中的领导形象相媲美。行动着与思考着的人,成为雷诺兹创作事业的主要素材。

雷诺兹并没有就此止步。他是多才多艺的,并且在各方面都很杰出,而这也仅仅只是他的部分诉求。"该死,他究竟有多么丰富啊!"他的对手庚斯博罗曾经抱怨。雷诺兹早年也曾想要精

49. 乔舒亚·雷诺兹爵士,《劳伦斯·斯特恩》(*Lawrence Sterne*),1760。画中是小说家斯特恩忧虑的文人形象。

通女性肖像画。根据当时的时尚,他采用更具装饰性和个人化的方法。男子可能借用古典的姿势,但是如果他们真的打扮成朱庇特或凯撒的样子,或许会看起来很可笑。但对于另一个性别情况则不一样了——她们被打扮为女神或是类似的人物。雷诺兹同样运用了他在光线效果方面的才能,来创造直白与具有明显共感的形象。通常,这些方法并不用于描绘贵妇人,而是演员或情妇,正如内莉·奥布莱恩的情况一样。雷诺兹本人一直单身,并且进入了一个喜爱交际的男性世界当中,风流女子很容易成为他们的陪伴。

在雷诺兹时代的早期,当他还没有完全确立自己的权威时,他描绘女性的能力被霍勒斯·沃波尔(Horace Walpole)这样质疑:"雷诺兹先生很少在女性绘画上成功;拉姆齐先生生来就是

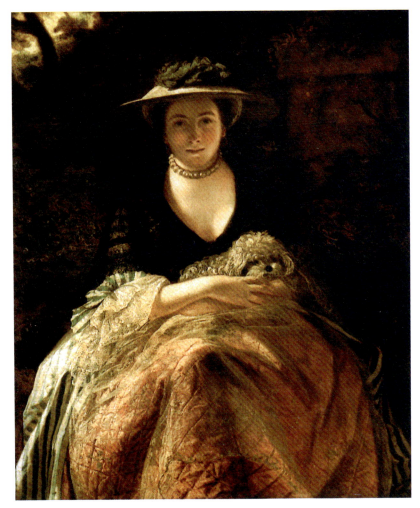

50. 乔舒亚·雷诺兹爵士,《内莉·奥布莱恩》(*Nellie O'Brien*), 1763。雷诺兹并不擅长画女性,但是这幅名妓的肖像却体现出非同寻常的温暖和慰藉。

画女性的。"这也许并不完全正确,但却是对 18 世纪 50 年代拉姆齐艺术的惊人发展的认可。正如哈德逊一样,拉姆齐是雷诺兹如日中天之时在意大利四处旅行的众多肖像画家之一。但是,

他回来后并没有模仿雷诺兹的古典主义；相反，他带着精细的调色板回来，上面有着法国当代艺术新兴的和颇具洞察力的经验。

拉姆齐为妻子画的绝妙的画像创作于1757年他返回伦敦之后，它显然是雷诺兹广博的风格永远无法企及的。它有着珍珠般精美的品质，文雅与精确的观感使我们短暂地想起夏尔丹或者甚至是维米尔（Johannes Vermeer）。就像之前提及的阿盖尔勋爵的画像一样，这幅肖像从瞬间被打扰的感觉当中捕获了神采。但是这一次，仅仅打扰了女子把花插到罐子里，使人觉得她很惊讶而非怨恨。没有什么能比它在色调上更为柔和与亲密的了——人们可以轻易地发现，为什么这样的精致得到王室的欢迎。拉姆齐也有着与乔治三世的主要顾问——比特勋爵（Lord Bute）这个苏格兰人比较亲近的优势，并且这位饱学多才的画家能够通过与新王后用其母语德语交谈的方式来取悦她。

拉姆齐为妻子做的画像展示了他以强大的技法探索一个亲密的女性世界——这正是他晚年经常被要求去关注的，那时他原先左右逢源的事业被雷诺兹所侵占。但是，假设他的才能——正如沃波尔假设的那样——纯粹是由于描绘女性而形成的，这或许是错误的。拉姆齐在处理男性题材的时候，对人物的洞察也点滴入微。这方面典型的例子是，他绘制的让-雅克·卢梭的肖像，被普遍认为是这位不快与不安的哲学家生命最后几年最具有启发性的肖像。

尽管有着皇室的眷顾（他在1767年沙克尔顿［Shackleton］去世后成为首席画家），并且继续拥有苏格兰的资助，拉姆齐却画得越来越少，到了18世纪70年代，他几乎完全放弃了。1773

51.阿兰·拉姆齐,《让-雅克·卢梭》(*Jean-Jacques Rousseau*),1766。这幅肖像让我们看到了这位瑞士裔法国哲学家困扰重重的后半生。

年他从梯子上跌落,右手永久性地受伤,几乎无法再用。拉姆齐使人好奇的特征之一在于,尽管有着仿佛能具有一切私人特征的画风,他在本质上却是一个社会活动家,几乎没有将绘画作为私人资源的意识。他的个人世界是知识分子式的,当他的绘画事业终结时,他又忙于写作和考古发掘。

也许并不令人惊讶的是,雷诺兹的其他主要对手都是那些在女性绘画方面与他叫板的人。在拉姆齐逐渐远离该领域的那些年,这个角色落到了弗朗西斯·柯特斯(Francis Cotes,1726—1770)身上。和拉姆齐一样,柯特斯被欧洲大陆诸如罗萨尔巴·卡列拉(Rosalba Carriera)等色粉画家影响,画出了亲切的优秀作品,诸如他画的水彩画家保罗·桑德比(Paul Sandby)探出窗外半个身

子快活工作的肖像。然而，假使英年早逝没有把柯特斯从这个行业中带走，这位画家也永远不会真的成为另一位大师。

庚斯博罗

　　托马斯·庚斯博罗（1727—1788）于1774年终于在伦敦的舞台现身。此时，他已经是处于个人顶峰的具有自己风格的艺术家。47岁的他，在巴斯有着长达14年之久的不错的生意；在那以前，又在家乡萨福克郡画了十多年的画。庚斯博罗搬到伦敦来，或许表明巴斯的生意已不太景气——它已经不再是十多年前一直以来的时尚高峰。但或许他也被这样的希望所鼓励：乔舒亚·雷诺兹爵士现在可能对肖像画的把控有些松懈，因为他更忙于皇家艺术学院的事务，以及历史绘画。可是这个算盘打错了。雷诺兹在皇家艺术学院的早些年或许会容许自己的肖像画生意略有式微。但是，雷诺兹对对手的威胁做出的回应是该画种当中最为宏大的宣告之一，《装点着姻缘之神石像的三位小姐（蒙哥马利姐妹）》是充满着寓意和修辞的女性题材作品——这是庚斯博罗，正如他前面的拉姆齐一样，发挥得十分出色的画种。这是一个宣告，它使得刚刚到来的外地人看起来像个土包子。

　　然而，如果庚斯博罗不能胜任历史性的肖像画，他就可以去

52. 乔舒亚·雷诺兹爵士,《装点着姻缘之神石像的三位小姐(蒙哥马利姐妹)》(*Three Ladies Decorating a Herm of Hymen [the Montgomery Sisters]*),1773。为庆贺三姐妹正中间那位的婚礼而创作的寓言般的图景。不同于庚斯博罗,雷诺兹的独到之处就是画面体现出的象征意义。

做些别的。的确,他明智地绝不挑战雷诺兹的博学——虽然他的作品像雷诺兹那样以自己的方式充满着对古代大师的援引,但这些援引有着不同的目的。在 18 世纪七八十年代的伦敦肖像画生意中,庚斯博罗扮演着雷诺兹的"他者"。

的确,从一开始,庚斯博罗仿佛就从完全不同于雷诺兹的角度来创作肖像画。雷诺兹来自职业阶层,并且把艺术作为博学之士的恰当职业;庚斯博罗则出身于商人家庭——他的父亲是萨福克郡的一位毛织品商,他在伦敦作为版画家赫伯特·格拉沃特(Herbert Gravelot,1699—1773)的学徒而开始走上艺术道路。

格拉沃特是华托才华横溢的学生，他是当时把洛可可艺术介绍到英国的关键人物。在庚斯博罗晚年的所有作品中，几乎都弥漫着洛可可式的敏感。他也吸收了与该风格密切相关的少许色情肉欲。此处再次出现了反差，雷诺兹是偏爱男人圈子的单身汉；庚斯博罗则结婚很早，那时他只有19岁，他可以称得上是离不开女人的男人。他很享受女性在精神上以及生理上的陪伴。据说，他因为给一位女主顾画像被激起了情欲，就溜出工作室去狎妓以寻求满足。

在庚斯博罗的立场中，具有表征性的是他精确的相似性。虽然雷诺兹宣称过于相似妨碍了肖像画中真正的庄严表现，庚斯博罗却认为它是"肖像画主要的美感与目的"。他也在作品当中表明，意在相似并不会在任何方面妨碍肖像画的庄严与风格。

当雷诺兹的事业发展得顺风顺水的时候——他有着罗马的经验并随后在伦敦市中心做肖像画生意——庚斯博罗的事业却充满着迂回的曲线。庚斯博罗婚前曾短暂地在伦敦画画，但是后来回到故乡萨德伯里，他从事的事业看起来是地方性的，并且是被遗忘的。1750年搬到伊斯普维奇后，他开始从事一个更为赚钱但是仍然非常本土化的行当——为绅士们画肖像，在这些肖像中，洛可可风格混合着当地人对荷兰风景的爱好。他创作出的是18世纪50年代最为强烈与最为吸引人的作品中的一部分，是与雷诺兹那时庄重的贵族作品相区别的世情绘画。然而，假设庚斯博罗后来没有在1759年奋力一搏，搬到了巴斯并且开始更为时尚的肖像画事业的话，那么现在这些画或许已经被人遗忘或是早已丢失。也正是就这一层面而言，他的作品开始向庄严的肖像传统致意。

正如雷诺兹一样,庚斯博罗以一幅试验性的绘画宣布了他的新方向。这是安·福特(Ann Ford),也即西克尼斯夫人的肖像。这位夫人是一位专业的音乐家,摆出了大胆妖娆的 S 型姿势。

这首先是一幅宣示着庚斯博罗拥有了自己的声音的绘画作品,在他的萨福克郡作品中被奚落为天真的东西现在竟成为一种风格。即使在萨福克郡,人们也抱怨他的粗略,他缺乏完成感。"我们这里有一位我所见到的画得最像的画家。他的绘画粗糙、纤弱,但轻松、有精神",一位评论家写道。

现在,他完全可以表明,这种对完成感的缺乏使得一种不同的对于笔触和颜料的欣赏成为可能。这一直是庚斯博罗肖像绘画中的重要因素,它给了画作特别的审美趣味。这与雷诺兹通过古典暗示和博学的援引来美化画面的方式大为不同。这是由他们各自相关的兴趣所产生的不同。雷诺兹是高度文学化的人,他以援引的方式接近绘画,也就是说,这反映了他学者的兴趣,以及他对于庄严的普遍感觉。另一方面,庚斯博罗坚决反对知识。尽管他有着相当的语言天赋——正如他众所周知的口才所表明的,以及他现存的信件所证实的那样——但他对理智思考或论辩并不感兴趣。他热爱音乐,是许多乐器的专业演奏者。他的强项是表演和即兴创作,而非理论。圣吉尔斯教堂的风琴手林博尔特说他"太变化无常而无法科学地学习音乐",但是,"他的耳朵那么灵敏,他天生的品位那么优雅,这些重要的附属物使得他远远超过了那些仅仅依靠技术知识的单纯表演者的机械技巧……他主要的长处在于调校大键琴"。

他调校大键琴的爱好与才华卓著的即兴作画技巧之间,究竟有什么密切关系?这样的探究是极具吸引力的。他的风格当中充

53. 托马斯·庚斯博罗,《菲利普·西克尼斯夫人像(也即安·福特小姐)》(*Portrait of Mrs. Philip Thicknesse [Miss Ann Ford]*),1760。一位音乐演奏者的大型画像。她后来嫁给了艺术家的好朋友。

满着旋律和微妙之处。他的艺术更像是表演艺术。他让笔触留在画面上清晰可见，这种方式是他这个兴趣在纯粹画面主题上的标志。而雷诺兹几乎没有什么乐感，曾经将历史绘画中色彩的使用比作军乐，大胆的色彩像某些战斗口号或进行曲中分离的音符。这一关于音乐的比喻与庚斯博罗的艺术相隔甚远，后者艺术中的一切都取决于片刻的光辉与微妙。庚斯博罗让人觉得，他是一边画一边发现着，而雷诺兹则像是执行事先制定的计划。这标志着庚斯博罗是一位才华卓越的直觉性创作者，而雷诺兹的绘画则是谨慎小心的。

安·福特的衣裙上律动的阿拉伯式图案，仿佛因为她揽在腿上的乐器而有了动感。画面也充满了强烈谐和的色彩。

在巴斯的时候，庚斯博罗努力给艺术注入贵族式的优雅。他研究古代大师，尤其是那些因画面效果而闻名的大师。也许是因为曾经受教于华托的学生，庚斯博罗与佛兰芒传统有着密切的关系。他在巴斯可以从周边大宅子里的样本中直接学习凡·代克和鲁本斯。我们或许会遗憾他这些举动中意味着某种单纯的逝去，并且怀念他早年萨福克郡肖像画中诗意的痛楚。另一方面，不得不承认，他卓越地展示了他的新才能。

在《蓝衣少年》中，庚斯博罗受凡·代克的影响尤其明显。雷诺兹宣称没有任何以蓝色为主色调的绘画可以成功，该作品显然是出于反驳该论断的目的而绘制的，它在风格和特征上都受益于佛兰芒的大师们。自从18世纪30年代中期开始，凡·代克服饰的品位一直风行英国，但在乔治三世的时代，因为君主想要尝试重建一个查理一世式的王室，这一品位有了新的回响。对庚斯博罗而言，这是展示他可以匹敌早先的王室肖像画家之优雅的一

种方式——当他在拉姆齐式微之后被皇室雇用，这必定是表明了他有可用之处的一个事实。同样重要的是，这幅作品画的并非贵族，而是庚斯博罗的一位五金商朋友之子。这再次表明了资产者对贵族价值标准的侵蚀。

在这些巴斯绘画中出现的其他特征是，风景对于庚斯博罗而言越来越重要。他开始创作风景画，并宣称风景画才是他最喜爱的，这将在后面的章节加以探讨。但有一点是明确的：他对风景画的品位也为他的肖像画的氛围赋予了特征，并使得它们具有了特殊的敏感性。

然而，它越来越像是幻想的风景，一个阿卡迪亚[5]。虽然来自一个小小的市镇，庚斯博罗对风景的态度却越来越城市化。他愈发将其视为隐匿的场所。他完全适应城市顾客的喜好，甚至与悠久的王室传统建立了联系，渴望从社会的矫揉造作中回归阿卡迪亚式的闲适。这是凡·代克在他的王室肖像画和华托的游乐画（fêtes champêtres）中涉及的传统。到了伦敦以后，庚斯博罗为王室和他人带来了一幅这种风格的作品，这是哈利特夫妇的肖像画当中具有的一种氛围，画中的他们优雅地漫步在诗情画意的风景之中。

庚斯博罗早于雷诺兹去世。后者在庚斯博罗临终之时去看望他，两人和解了。和解和其他因素一起，促成了雷诺兹《论艺术》的第十四篇。雷诺兹在其中对庚斯博罗大加赞赏，并事

[5] 阿卡迪亚（Arcadia），古希腊一山区，位于伯罗奔尼撒半岛。历史上多里安人入侵希腊时，阿卡迪亚未被占领。居住在阿卡迪亚的人们因为与世隔绝而过着牧歌般的生活，所以古希腊和古罗马的田园诗将其描绘成乐土。"阿卡迪亚"被西方国家广泛用作地名，引申为"世外桃源"。本书第十三章有专门论述。——译者注

54. 托马斯·庚斯博罗,《清晨散步(哈利特夫妇)》(*The Morning Walk* [*Mr. & Mrs. Hallett*]),1785。艺术家晚期风格的主要代表作。一对优雅的年轻夫妇参与到了时下流行的散步当中。

实上将他拥戴为英国画派的奠基者。这是一个慷慨的姿势,或许也是黯淡的认可——雷诺兹在某种程度上并没有实现自己的抱负。

只是,大型肖像也日渐式微,其原因是两位艺术能手的那些职业竞争对手们无法掌控的。在 18 世纪 80 年代,社会是由贵族们来加以规范的这种观念正在被各方面力量逐渐削弱。国内外都在打压权贵,叛乱不断上演,首先是在美国的殖民地,后来的法国大革命则更加具有打击性。在英国国内,工业和商业变革步伐的加速使其更加明确,新的力量正在涌现。雷诺兹画面当中的理

智之人能够掌控并且置于背景之处的风暴，如今威胁着要吞没整个画面。但这并非意味着大型肖像的创作停止了，而是它开始呈现出没那么文雅的气氛，并且记录了新的焦虑。

走向浪漫主义

庚斯博罗晚期的作品显示出新的感受力，虽然这仍然基于潜在的秩序感。此外，新的自然观带来了更多不同以往的处理。

在18世纪80年代，这一潮流在许多地方可见。德比郡的赖特——地方伟大画家中的一位——在他给名为布鲁克·布斯比的乡绅所画的与众不同的肖像中，创作了一幅具有时代特征的图像。布鲁克·布斯比在英国首次编辑了让-雅克·卢梭的著作。布斯比在林间空地上躺着，仿佛正陷入幻想的沉思之中。这个姿势因为其闲散的优雅而非常引人注目。他看起来好像坐在沙发里，周围的风景是围绕着他而画的。

乔治·罗姆尼（George Romney，1734—1802）作品中的关键词是直观与简洁。作为比雷诺兹和庚斯博罗稍微年轻一些的同代人，这位艺术家从1762年开始就在伦敦谦逊地画画，那时他刚刚离开家乡兰开夏郡，并因参加竞赛的习作《沃尔夫之死》（*Death of Wolfe*）获得了艺术协会的奖励。1773年，他勇敢地前

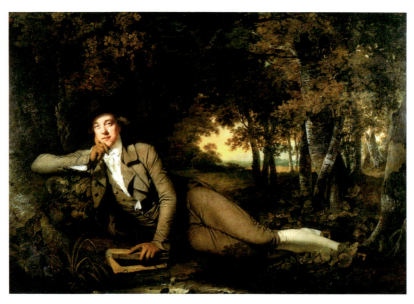

55. 德比郡的约瑟夫·赖特,《布鲁克·布斯比爵士》(*Sir Brooke Boothby*),1781。画中的男子首次在英国编辑了卢梭的一部晚期著作(握在他手里)。他仿佛陷入了对自然的遐想。

往意大利旅行,受到了历史感与崇高感的濡染。罗姆尼在意大利时进入了弗塞利的圈子,并期望给自己的作品注入更多的英雄色彩。他创作的历史画很少,但是他的肖像画却大放异彩,并且仿佛一度比雷诺兹式的肖像更具有活力。1781年,罗姆尼遇到了爱玛·哈特(Emma Hart,后来的汉密尔顿夫人),并且一度试图将肖像和这位轻浮女子摆出的单纯形象结合起来。这些作品看起来有时与法国画家格勒兹(Jean - Baptiste Greuze)的感伤场景很接近,而格勒兹的画作他必定有所了解。

然而,在庚斯博罗和雷诺兹去世,罗姆尼陷入感伤之后,乔治时代后期的大师毫无疑问要属托马斯·劳伦斯爵士(Sir Thomas Lawrence,1769—1830)。作为一位少年天才,劳伦斯

56. 乔治·罗姆尼,《纺织女子,纺车前的汉密尔顿夫人》(*The Spinstress, Lady Hamilton at the Spinning Wheel*),1787。爱玛·哈特——后来成为臭名昭著的汉密尔顿夫人,也即纳尔逊勋爵的情妇——此时正魅惑着罗姆尼。罗姆尼频繁地以她为模特来表现贞洁无邪的人物形象。在此,她身穿白衣,装扮成单纯的乡村织女。

18 岁就已经在大都市以绘画为业了,那时他自夸"除了雷诺兹爵士是绘画的领军人物,我愿以我的名誉和任何一位伦敦画家一较高下"。紧随时代视野的同时,劳伦斯天赋异禀的名声也推波助澜。他形成了一种熠熠生辉的风格,与正在发展的感伤观念完全一致。

劳伦斯的肖像画《夏洛特王后》意在成为他的"展示之作", 57 以及获得皇家资助的敲门砖。它是在庚斯博罗刚刚去世,而雷诺兹正要放弃绘画的如此重要的时刻创作的。尽管光辉璀璨,这幅作品却并不讨喜,或许是因为它太率直地把王后画成了一位憔悴

57. 托马斯·劳伦斯爵士,《夏洛特王后》(*Queen Charlotte*), 1789。这幅极具表现力的作品画的是晚年的王后,此时的她经历了许多困扰,包括丈夫乔治三世的精神失常。或许并不令人惊讶的是,皇室不喜欢这幅精美的肖像。

的老女人。此后,劳伦斯意识到在肖像画中不能完全放弃美化,他后来的作品在传达韶华易逝的同时,总是以一种魅惑的方式来取悦他人。

 作为一位画家,劳伦斯似乎一直停留在永恒的少年状态。他使大型肖像画上了句号,但是从未以任何实质性的东西来替代它,这样的结果是光辉卓著的时尚风靡了整个欧洲。劳伦斯是当

时首屈一指的肖像画家,拿破仑战争之后,他为装点摄政王的欧洲居所奔赴罗马去给教皇画像,肖像画应加以美化的观点就是在那时产生的。劳伦斯为年轻的浪漫主义者们所仰慕,尤其是在法国,德拉克洛瓦(Eugène Delacroix)曾一度模仿他。然而,劳伦斯的艺术却从未像法国和西班牙的同辈人籍里柯(Géricault)或戈雅(Goya)那样深入人心。

劳伦斯的肖像画仿佛展示了后革命世界大型肖像的匮乏。虽然该画种继续存在,却看起来愈发地空洞。

可是,并非所有的肖像画都应遵循这样的轨迹。在上流社会之外,仍保有着节制的传统,这或许在伦敦之外看得最清楚。在苏格兰,简洁和幽默感盛行,这在一幅有着圣像般名望的作品中得到了最佳的体现——沃克牧师在杜丁斯顿湖上溜冰的侧面肖像。虽然看起来有些危险,严肃与幽默却在画面当中得到了完美的平衡。很长时期以来,这幅画被视为亨利·雷本爵士(1756—1823)所作,他是那个时代爱丁堡最顶尖的肖像画家,但这至今仍然存疑。

雷本主要因其作品中色彩丰富的画面感而为人所知,人们往往将其作品称为有生气的。他早年去过意大利(受惠于一桩优渥的婚姻),这一经历为他的艺术带来了世界性的视野。1798年,雷本建起了自己的工作室,这间工作室至今保存完好。雷本的画作体现出对来自北面高处光线的有节制的使用,有一种光线从高处照射而下的感觉。此外,这一稳定且偏冷色的光源,看起来与对画面人物的理性分析相一致。沿着拉姆齐的道路,雷本从休谟以来的启蒙传统汲取营养,他将肖像画视为对现象的一种探索,也是对外形与性格的一种哲学探究形式。

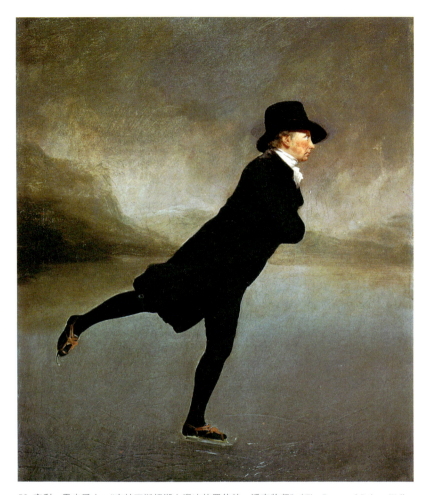

58. 亨利·雷本爵士,《在杜丁斯顿湖上溜冰的罗伯特·沃克牧师》(*The Reverend Robert Walker Skating on Duddingston Loch*), 1790。溜冰是当时很受欢迎的时尚消遣方式。艺术家在此展现了此项运动的热衷者之一——苏格兰教堂的牧师,显示出严肃与幽默的完美平衡。这幅画并非典型的雷本风格,故有不少人质疑作品的归属问题。

59　　雷本为伊莎贝拉·麦克劳德所画的肖像画创作于他建立工作室的那一年,画像展现了工作室创作所达到的良好效果。麦克劳德小姐是一位知名的美人,她嫁给了一位稳重的神学家。雷本捕

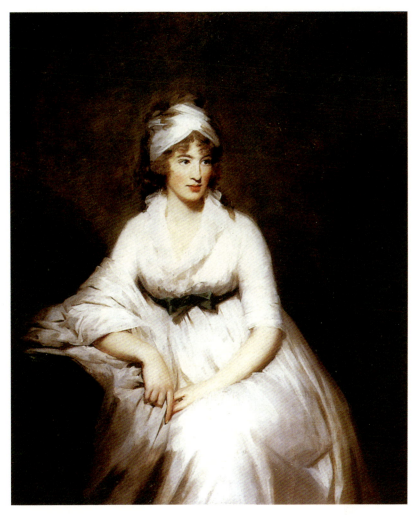

59. 亨利·雷本爵士,《伊莎贝拉·麦克劳德,詹姆斯·格雷戈里夫人》(*Isabella Mcleod, Mrs. James Gregory*),1798。这是一位知名美人的肖像。她嫁给了一位爱丁堡的学者和神职人员。

捉到了她的魅力与实用主义。她穿着美丽的纱裙,表情若有所思,手臂看起来是可以干实在活儿的那种类型。

1810 年,雷本打算搬到伦敦。但是,在短暂的停留之后,

他认为自己的机会并不是很大。雷本被劳伦斯光鲜的风格所震慑,他后来的作品也体现了这一影响。因此,劳伦斯称赞雷本的一幅肖像作品是"他见过的对人最好的表现"。这是庄重的致意,同时也是精明的。因为它仿佛承认了雷本的艺术是与人及其性格相关的。与劳伦斯不同,雷本并没有把人物浪漫化。雷本是一位清醒的低地苏格兰人,并且,他不在那些着力提升苏格兰往昔图像魅力的人群之列。雷本与苏格兰神话的主要鼓吹者瓦尔特·司各特,也就是《韦弗利》(*Waverley*)的伟大作者不太合得来,尽管雷本是留在本土创作却享有国际声誉的首位苏格兰画家,他却也是一个终结而非开始。他是苏格兰启蒙运动最后一位,也是最伟大的一位图像代表。在雷本那里,大型肖像的传统的确可以被称为拥有了最后一次伟大的繁荣。

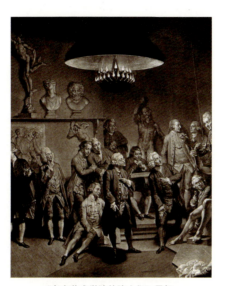

《皇家艺术学院的院士们》局部

第五章 皇家艺术学院

1768年，英国绘画史上发生了最为重要的事件之一——皇家艺术学院成立。艺术家们第一次拥有了一个具有威望的强大组织，它能够提升艺术家的职业地位，还可以提供与当下欧洲其他主要国家的视觉艺术相关的系统训练。

毫无疑问，皇家艺术学院是成功的。在成立之后的一个世纪里，它都是英国艺术生活中最具影响力的机构。它的会员享有独特的地位。皇家艺术学院每年举办展览，显然是要提供佳作的范例。创立后不久，学院的夏季展览成了伦敦当季的重要事件，艺术家要么在此声名鹊起，要么在此一败涂地。

然而，皇家艺术学院不应被视为纯粹的福祉。在许多方面，它是专制与分裂的。虽然提升着艺术作为高贵与智性事业的形象，它却常常没有支持最具抱负与想象力的作品。最终，随着越来越多思想独立的艺术家（例如拉斐尔前派）的背离，它逐渐走向衰落。在维多利亚时代，人们最熟悉这一过程，那时，它的力量刚刚开始衰弱，新兴的先锋们以不同的方式来推动他们的艺术。皇家艺术学院在历史上是具有局限性的，或许即使在它成立之时也是功过参半。

60　佐法尼1772年关于学院成员的作品，画的是学院刚刚成立时的群体。它透露了许多关于该机构及其抱负的信息。此画显然为乔治三世——它的皇家赞助者而作，这本身很重要，因为皇家资助对于确立地位极其重要。画面展现了最初的群体中几乎全部会员，约40位；其中两位因为不在伦

敦而没有出现在画面当中（庚斯博罗在巴斯，丹斯［George Nathaniel Dance］在意大利）；另外两位由于性别原因没有在场。女画家安吉莉卡·考夫曼（Angelica Kauffmann，1741—1807）和玛丽·莫泽（Mary Moser，1744—1819）仅作为墙上的肖像出席。她们缺席的原因明显在于，男画家们在画裸体模特，如果她们出现在这样的场合是不恰当的。这一事实表明女画家处境的边缘化。接下来的情况更糟。直到20世纪才有其他女性成为院士，并且，直到19世纪末，女性才可以在皇家艺术学院的学校里学习。

值得注意的是，画面中的院士们穿得像绅士一样，他

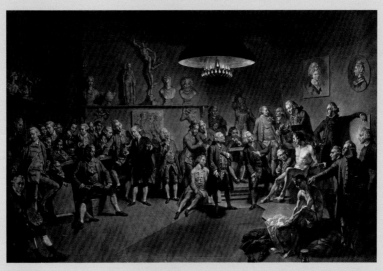

60. 约翰·佐法尼，《皇家艺术学院的院士们》（Members of the Royal Academy），1771—1772。皇家艺术学院成立后的院士群像。两位女院士以墙上肖像的方式出现。艺术家也画了他自己——手持画板，在画面的最左边。

们在争论或决策，而不是在绘画或雕塑。这幅作品想要表明的就是，他们的地位与绅士一样。他们中的一些人正讨论着模特的姿势。对裸体的研习是院士们的主要活动，对人体的了解被认为是一位艺术家必须掌握的最重要的能力。在院士们身后的墙上，是古代的塑像。这表明学院另一项主要的教学活动——灌输已经理想化了的古代经典形式的知识与崇高理想。

这幅作品展示了学院的社会抱负与教育目标，而展览是较为活跃的第三领域。从一开始学院就举办年展，这对其影响与创收都尤其重要。年展是学院与公众的交汇点所在，学院由此进入了市场。

本章的其余部分，将着力探讨学院的地位、教育与展览这三个主要功能在本书涉及的这一时期是如何发挥作用的。

地　位

"学院"(academy)这个词，取自柏拉图在雅典讲授哲学时的地名，意指一个有学养的团体。对于视觉艺术而言，这个词语有着特殊的重要性，因为它反击了这个行当的纯粹手工技艺的形象。当学院的第一任院长乔舒亚·雷诺兹爵士绘制他悬挂于学院议事厅的自画像时，画中的他穿上了牛津大学的学位服。雷诺兹被授予了荣誉博士学位，这并非因为他作为画家的地位，而是因为他发表的有关艺术的论述中的聪明才智。雷诺兹强调，一位院

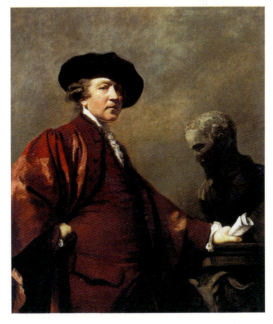

61. 乔舒亚·雷诺兹爵士，《艺术家肖像》(*Portrait of the Artist*)，1780。这位皇家艺术学院院长画笔下的自己，身穿牛津大学荣誉博士学位服，旁边是他的偶像米开朗基罗的半身像。

士应该是博学的，而且他还鼓励其他人以自己为榜样来发表有关艺术的演讲。

自从皇家艺术学院首次在16世纪的意大利出现时，地位的问题就被提出了。从一开始它们就得到统治者的提倡，并且它们通常和王室而非城镇相联系。艺术学院的对手是传统的基于手工艺的行会，这些行会由市镇权威所控制。在每一个国家都会兴起一场在行会和学院之间的斗争，它同时既是关于训练方法的争论，也是关于统治者干预地方组织权力的争论。最强大的学院在法国，它成立于1648年，在路易十四的统治之下成为君主专制的一个媒介。法国的院士是国家官员，他们获得了艺术活动大部分领域的控制权。在英国，人们对于艺术学院的敌意，大部分基于一种担心——担心它仿效法国的专制模式，而非推动与英国的民主制度更加合拍的创作实践。

事实上，虽然有着法兰西学院的诸多艺术理想，并且以其训练方法为范例（正如欧洲每一个学院实际上所做的那样），英国皇家艺术学院却从未获得过相似水平的权力。它不是国家资助的，重要的是，君主仅仅以一种私下的和个人的而非一国之首的能力来赞助它，因此它理所当然地免于皇家的影响。皇家艺术学院为视觉艺术设立的具有权威的范例，实际上在英国政治与社会生活中为人们所熟悉。皇家艺术学院实质上是一个俱乐部，而会员资格严格地受到限制（在它设立后的第一个世纪里只有40名正式会员），并且只有通过选举才能成为会员。

艺术家俱乐部在18世纪早期的伦敦遍地开花，这是普遍发展的俱乐部体制的一个组成部分。俱乐部体制可被视为光荣革命之后确立的新政体形式的一个重要部分，半身画像俱乐部（Kit-

Cat Club）是它们的缩影之一。

汉密尔顿（Scot Gavin Hamilton）1736 年所做的关于艺术能手的作品记录了这样的一个组织：这类组织当中的一些是纯粹的社交聚会；另一些则是民主运营的机构，诸如霍加斯的圣马丁小巷学院（St. Martin's Lane Academy）。它们非常重要——不仅可以在行业当中提升士气，也能够让艺术家在具有眼光与品位的人群中拥有一席之地。

品位是 18 世纪主宰着一切的艺术原则。只有受过良好教育并且自然优雅的绅士才具有品位。贵族阶层普遍认为，只有他们

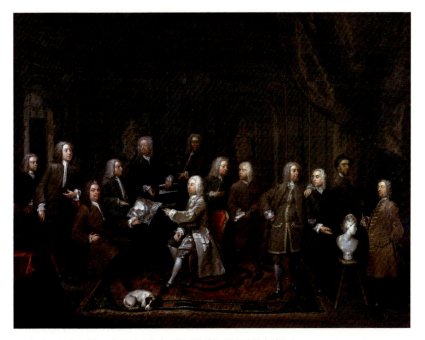

62. 加文·汉密尔顿，《艺术能手们在"国王臂膀"酒吧里的交谈》（*A Conversation of Virtuosi...at Kings Arms*），1736。18 世纪早期就已成立的艺术家俱乐部。最后的三位人物形象是雕塑家赖斯布兰奇、汉密尔顿自己和建筑师肯特。

才拥有品位,并且,艺术家们在品位方面必须由他们来指引。另一方面,艺术家也争辩,认为他们自己既有经验又有禀赋,完全可以成为品位的仲裁者。作为这种观点的体现,皇家艺术学院坚持,只准许艺术家拥有会员资格。因此,艺术家们深信纯粹的手艺人缺乏品位。正是出于这个原因,版画家不允许成为院士。那个时代的人们认为,版画家仅仅参与了图像的机械复制而并非创造。1857年,摄影已经成为复制的主要手段,版画也日益被看作创造性的艺术形式。直到此时,学院才允许版画家成为正式会员。

学院对绅士鉴赏家的谢绝最终引起了对抗。1805年,英国学会(the British Institution)建立,并完全由绅士运营(艺术家们被排除在管理组织之外),其意在学院没有涉足的领域里提供品位的指引。英国学会特意为古代大师们举办展览——所品大部分来自于学会成员的收藏。它也举办现代艺术家作品的年展,这些现代艺术家与学院的艺术家们匹敌了五十多年。

训练与教育

指导学生一直都是学院的重要活动。与在特定的如绘画、雕塑或金属工艺这类技艺上监督学徒的行会不同,学院提供全面的

绘画指导。Disegno[1]——借用意大利词语——被认为是视觉艺术中最具智慧的方面。它由设计与想象作品的能力以及观察与绘画技巧的进步组成。学院还教授那些或许有助于掌握形体的学术性科目,例如自然科学、解剖学、数学、透视;学院也讲授那些能帮助有学问的画家们应对高深主题的科目,尤其是历史和文学主题。这类学习对成年艺术家们和学生们都是开放的,并且有些画家(例如威廉·埃蒂)在创作生涯中一直跟随模特写生课学习。这些指导是免费的,并且它主要意在指引年轻人进入更高的艺术王国。

赖特于1769年在艺术家协会展出的作品《灯光中的学院》,仿佛再现了学术理想。它描绘了年轻学生们聚在一起思忖和研习一座古代塑像的情景。赖特对灯光独具特色的运用增加了画面的奇妙之处,但它也暗示着在学院(包括皇家艺术学院)的学习通常是在傍晚的灯光下进行的,因为这些学生白天可能一直作为学徒在学习技术。与现在的艺术学校不同,学院并非全日制机构,知识作为技术的补充在学院里习得,而技术学习则会通过更为传统的在艺术家工作室做学徒的方式来进行。只有到了19世纪,绘画、雕塑以及其他实践才被囊括,学院的学习才作为对年轻艺术家的全面训练方式而得以承袭。

赖特的绘画或许意在批评皇家艺术学院。因为,与受大师支配的森严的等级次序不同,他展示了学生们沉浸在对古代雕塑的自由学习当中。皇家艺术学院的反对者们(赖特名列其中)的论

[1] 意大利语,意为图示、设计、素描。意大利文艺理论家切利尼(Benvenuto Cellini)对此有过确切的表述:有两种disegno,第一种是形成于想象中的事物,第二种是依据这样的想象使用线条绘制出的事物。——译者注

63. 德比郡的约瑟夫·赖特,《灯光中的学院》(*An Academy by Lamplight*), 1768—1769。赖特的想象性肖像。一群年轻艺术家正在研习一座古典雕像并从它那里汲取灵感。

断之一是,它灌输方法而非激发想象。

这种方法的灌输来自于法兰西学院的范例。虽然学院源自意大利,然而却是法兰西学院在路易十四的管理方法之下,创造了经过全方位构造并且体系化的教学方法。在此,这个柏拉图式的典范和17世纪新兴的科学理性主义联系在了一起。学生必须得像学习字母表上的词语一样来学习身体的各个部分。正如那些学习写字的人不得不去依照字帖抄写字母一样,学生在学习古代塑像并随后学习人体模特之前,也会从摹写手、脚、眼、鼻等各个部分的版画开始。这些手势和姿势是系统化的,挑选出的模特也是那些身体特征与古典塑像相似并且知道怎么摆姿势的人。艺

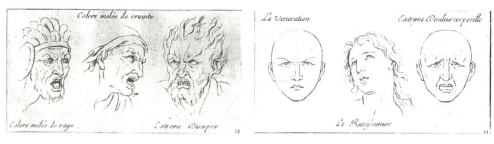

64. 模仿查尔斯·勒·布伦，(Charles Lebrun) 的作品《盛怒的表现》(The Expressions of the Passions)，1692。出自法兰西学院院长的对盛怒的规范化表现。

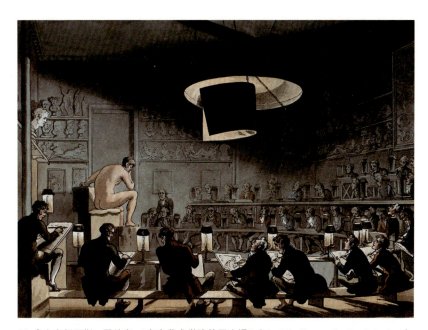

65. 皮金和托马斯·罗兰森，《皇家艺术学院的写生课》(The Life Class at the Royal Academy)，1808。正在进行中的写生课，学生们一排排地坐着就像在听讲座一样。

家最终的目标是理想化的历史构图，而系统化被认为是理想化历史构图的基础。这一切就像古典戏剧一样被严格地编排与组织。院士们笃信这样的观念——所有艺术家都渴求的超越时间的美之

典范是存在的。5世纪希腊的优秀之作在今天也仍然优秀,现代艺术家们没有理由不去努力赶超菲狄亚斯(Phidias)这样的古代大师。现代性被鄙夷为粗俗和低劣的,而且不同的画种之间有着严格的等级制度:包含人体的主题是最高的——历史绘画与寓言绘画在最顶尖之处;接下来是肖像画;然后是"下层社会"主题(或者风俗绘画);在此之后是鲜活世界的再现——动物绘画、植物绘画、静物绘画;最后是风景画。

学术体系的问题在于,这个结构越来越不符合当代的趣味。它在形式上是传统的、理想化的,并且超越了时间的历史绘画,大众很少去追捧。在法国,这个缺失的后果并不严重,因为政府委托历史绘画的创作,也训练艺术家来创作它们。但是,英国的体制并没有充分发挥其职能。除了政治和审美危机之时,反对学术等级制度的民主精神也阻碍了历史艺术的公共资助。这个状况的结果是混乱,虽然——正如将在下一章看到的那样——混乱并不总是没有创造性的,它有可能引发显著的创新。市场需求多半针对具有当代意味的画作,或者是历史的浪漫化图景,它们更多地与小说而非高雅艺术有关。肖像画和风景画都是一直受欢迎的画种。

这里要强调的最后一点是,关注高雅艺术的皇家艺术学院,在推广应用于商业用品的设计方面几乎无所作为。这越来越成问题,因为新的工业方法在破坏制造业中传统的学徒关系,并且在新兴的企业性质的行业当中也没有提供设计师的训练。在此,英国与法国(以及欧洲大陆大多数其他国家)的差异再一次得到了突显。在法国,通过学院使得艺术家接受训练并进行创作的体制,同样也为与艺术制造业相关的独立机构提供了设计

师的训练——例如塞福勒瓷器厂（Sèvres porcelain factory）的例子。在19世纪30年代，英国的一个政府委员会调查了这一问题，并得出了唯一的结论——解决办法是，成立独立的设计学校来训练专门为制造商服务的设计师们。不过，这也开启了学院当权者的腐败。此后，设计学校建立并逐渐演变为现代艺术教育体系的中坚力量。

展　览

正如已经提及的，皇家艺术学院的年展成了该机构的重头戏。从1780年到1838年，它在河滨的萨默塞特宫（Somerset House）专门建造的大型展厅里举办。

在传统的学院中，展览一直不是主要目的。直至今日，它是一种"展示上品"以供研习的方式。但是，早在1769年，学院举办第一场展览，商业性展览已然成为现代艺术生活中一个强有力的组成部分。那些买不起画的人仍旧可以瞻仰展出的作品，或许之后会购买中意之作的版画。它也给了那些买得起画的人前来从一系列质量有保障的作品中精挑细选的机会，而不是只能吃力地在几个工作室之间跑来跑去，或许还会有与艺术家不合时宜的尴尬碰面。

艺术家协会在18世纪60年代举办了非常成功并且管理良好的展览，这一组织为伦敦的常规艺术展览真正确立了可行性。但它在皇家艺术学院成立后受到了最大的影响。皇家艺术学院后来居上，它层次更高，限制也更严格。与皇家艺术学院不同，艺术家协会不限制会员资格，并且有着更为开放的展览政策。虽然皇家艺术学院对所有参观者开放展览，那些不是院士的人却需要提交作品给评委会来决定参展资格。换句话说，他们实行质量把控。随着艺术标准的改变，这一举措日益堪忧。19世纪所有西方社会对学院的习惯性抱怨是，它们强加的过时的标准排除或破坏了作品的原创性。

与其他机构不同，学院的展览收取入场费。这最初的原因在于确保那些"不受欢迎者"不会从大街上闲逛进去。他们甚至制定附则，规定"衣冠不整者"或者"穿仆人制服的佣人"不得进入。然而，意在限制入场权的入场费成为商业成功的关键，入场费的收入很快就足够支持学院的所有运转。

学院的成功很大程度上归功于雷诺兹和其他人员精心运作的宣传。虽然声称高雅艺术，他们也留意在市场上保有一席之地。因此，尽管一边责难诸如平民绘画和风景画这样的小画种，他们却从来不会毫无商业头脑地从展墙上去除这类作品。事实上，院士当中最成功的往往是肖像画家、风景画家、现代生活画家和动物画家。不出意外，这些人是学院最卖力的支持者。因为他们通过在更为优越的市场平台宣传作品而事实上提升了其"低俗"类艺术的地位。学院展览迅速成为社交日历上的重要事件，并且一直如此。

学院在社会上的自命不凡毫无疑问地会受到嘲讽，尤其是

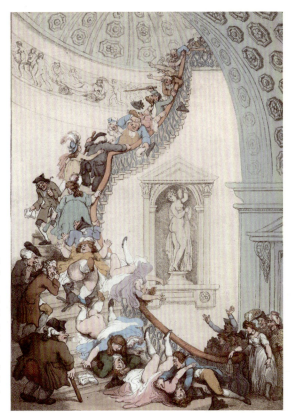

66. 托马斯·罗兰森,《展厅的瞩目事件》(*The Exhibition Stare Case*),1800。一位漫画家无礼的幻想——可能会在皇家艺术学院萨默塞特宫通往展厅的楼梯上发生的走光事件。(注意此处为双关语,"瞩目事件"原文为"stare case",暗示"楼梯"的原文"staircase"。——译者注)

在讽刺画家罗兰森的作品中。他想象访客们攀爬着通向更高展览场所的楼梯,被绊倒而跌落,非常不体面地露出屁股。

尽管有影响力,学院却从来没能完全地控制艺术市场。几乎从一开始,就有脱离的群体建立了其他协会和展览空间。例如水彩画协会,因为水彩画家们觉得自己的画种在学院中被轻视而脱离了出去。地方艺术中心也有着惊人的发展。学院和展览团体在全国涌现,通常在爱丁堡、利物浦、布里斯托和诺威奇这样的大城市。艺术展览对画家成名而言越来越重要。

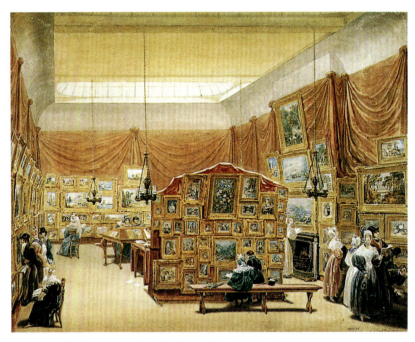

67. 乔治·沙夫（George Scharf），《新水彩画家协会画廊内景》（*Interior of the Gallery of the New Society of Painters in Watercolour*），1834。这是并不理会皇家艺术学院，自己举办展览的协会之一。

随着展览体系的发展，批评家出现了。当代艺术的新闻式批评（与传统的学术性艺术理论相对）因展览而产生了，因为其包含需要评论的话题事件。新的公众——在艺术方面常常是未受过教育的——依赖报纸来启发自身，应该崇拜什么和购买什么。在本书所涉及的这段时期，英国这类批评的文学性并不高，但这些艺术批评却得到了足够的尊重来使人成名或令人毁誉。

正如所见，皇家艺术学院的存在有利有弊。仅仅是其存在本身就使得艺术世界两极分化，并且我们不可能绕过它去研习 18 世纪晚期至 19 世纪早期的任何图画。

《1757年普拉西战役之后的罗伯特·克莱夫和米尔·贾法》局部

第六章 英国历史绘画的悲剧

毫无疑问，在18世纪艺术家和鉴赏家的脑海里，历史绘画就是艺术的最高形式，关键之处在于怎样去创作。在英国，要想促生一个持久的历史画派，既缺乏训练，也缺乏资助。皇家艺术学院和其他想要促生出历史画派的努力最终也以失败告终。然而，这样的失败，虽败犹荣。这一画种产生了许多有着巨大创造力的作品，它们当中的一些在当时获得了国际声誉。但这也有着相当大的副作用：布莱克的幻象图景和特纳的崇高风景，都受到了形成历史绘画之基础的那些艺术理想的激发。

在走进该画种在英国的历史变迁之前，可以先谈谈人们此时对历史绘画的理解。

"历史绘画"这一名称意味着它和历史事件的描绘有关，但又不仅如此。"历史"在这一语境中意味着宏大并具有历史意味的往事——不论这些描述的是真实事件，还是神话故事，抑或文学创作。事实上，与直接的历史记录相比，历史画家更倾向于从文学经典中寻找题材——诸如荷马。历史绘画的原型是史诗。正如乔纳森·理查德森于1715年写下的《论绘画理论》中所说的那样：

> 要创作历史绘画，就应该具备优秀历史学家主要的甚至更多的品质。他必须有更高的追求，具备优秀诗人的才华。画面的处理原则和诗歌的写作原则相差无几。

历史绘画并不仅仅是由绘画主题来定义的,它也意味着一种呈现事物的特殊方式。历史上的庄严事件应该以庄严的方式被描绘。在雷诺兹的《论艺术》里——顺着理查德森和其他前辈理论家们的思路——声称历史画家应该宏伟地创作,不应被微小琐碎的细节所羁绊;历史上的英雄也应该被展示为人性美的典范,即使这与事实相悖。据说,亚历山大大帝身材矮小,"但历史画家却不能这样画他"。因为历史画家需要通过伟岸的身姿来展示他的伟大。飘动的披肩(最好是古典式的)也应该加以使用,以便体现出形式的庄严。

历史绘画与新秩序

皇家艺术学院起初的20年正是英国历史绘画受到最大冲击的时期。当时英国已有历史绘画创作，虽然只是很小的规模。正如其他新教国家一样，英国缺乏天主教堂的宗教委托所提供的资助。此外，专制君主政体的缺乏，也就意味着没有了通常由王室赞助在此领域提供的领导。然而，在这个世纪之初，两种类别都有一些资助。这部分原因在于支持新教继位的需要，安妮女王（Queen Anne）委托了詹姆斯·特霍西尔爵士（Sir James Thornhill）来装饰格林威治的彩绘大厅（1707—1727）。特霍西尔虽才能有限，但是他的作品"完成了任务"，并且对于提升英国艺术家的士气来说很重要。许多外国艺术家那时也在进行着创作，诸如贝利奥（Antonio Verrio）、拉盖尔（Louis Laguerre）和阿米戈尼（Jacopo Amigoni），他们这时大多为贵族阶层创作。

这类作品中，巴洛克式的浮夸被很多人蔑视，正如教皇在1731年的《致伯林顿勋爵的信》（*Epistle to Lord Burlington*）中无礼的双韵体所体现的那样：

> 你虔诚地注视着彩绘的屋顶
> 贝利奥和拉盖尔的圣徒就躺在那里

到18世纪30年代，对公共历史绘画的呼唤已经成为一件政治事宜。这在反对派作家詹姆斯·拉尔夫（James Ralph）发表于

《每周纪要》（Weekly Register）的相关文章中有所体现。文章总结道，英国缺乏历史绘画的根源在于新教教义。拉尔夫呼吁，让教堂和公共建筑来承担历史画的委托创作。这样的呼吁在之后的一个世纪里一直被重复，只有在维多利亚时代它才开始得到政府层面的回应。尽管如此，自 18 世纪 30 年代以后，不断有人试图用公共机构的装饰来作为促进英国历史绘画的方式。这一状况中最早的一个是在圣·巴塞洛缪医院（St. Bartholemew's Hospital），霍加斯在那里送别外国人阿米戈尼，并为自己争取了一些委托创作。

必须得承认的是，霍加斯对历史绘画创作的尝试并不起眼。它们缺乏他肖像画和讽刺画当中的闪光点和活力。然而，在霍加斯的圈子当中，却有一个人成功了。他是弗朗西斯·海曼，一位给沃克斯豪尔花园的包间绘制了 50 多幅装饰图案的装饰画家。这类作品在题材上比较新颖，包括文学场景，也有风俗画，展示高雅艺术的新类别的商业资助很重要。海曼在育婴堂的《发现摩西》（The Finding of Moses）里也效法了这种方法，而且，他在历史画方面的名望增长了。最终，在 18 世纪 60 年代，他为沃克斯豪尔花园创作了描绘英法七年战争的四幅大型绘画。现在这些作品都失传了，但是其中一幅作品的速写可以表明它们在方法上惊人的现代。此作品出现在一个颇受欢迎的游乐园，说明了这类历史绘画有着大量观众。与高雅的审美品位相比，这或许和这一时期的殖民扩张以及与法国较劲过程中渐长的爱国主义更为相关。

与霍加斯不同，海曼在他有生之年迎来了皇家艺术学院，并且成为它的创始人之一。但是海曼历史绘画的现代风格，被认为缺乏真正的高尚艺术所应当具有的古典庄严。

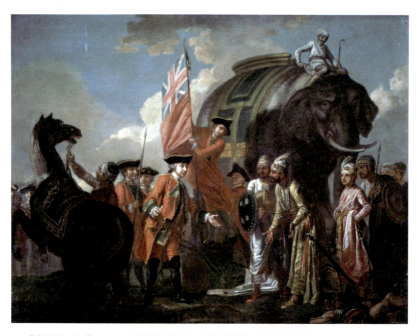

68. 弗朗西斯·海曼，《1757 年普拉西战役之后的罗伯特·克莱夫和米尔·贾法》（*Robert Clive and Mir Jaffir after the Battle of Plassey, 1757*），1760。这是一幅早期现代历史画，表现了英国在印度势力的著名缔造者正在接受当地统治者的臣服。

古典的改革：罗马

　　截至当时，古典理想轰轰烈烈的复兴已经在罗马进行了将近 20 年。事实上，英国艺术家在其中扮演着重要的角色，虽然他们的成就在本土并没有得到充分认可。

这一古典的改革在某种程度上是相当现代的。因为当我们回顾古希腊的典范时，这种古典的改革用启蒙运动理想来阐释古希腊典范，作为对首要原则与秩序的回归。这一运动的主要思想家是德国的温克尔曼（Johann Joachim Winckelmann）。他在著名的《关于绘画及雕塑中对于希腊作品的模仿》（*Thought on the imitation of Greek art and sculpture*，1755）当中，不仅宣扬了古典之质朴的优点，也把这些和瑞裔法国哲学家让-雅克·卢梭的高贵野蛮人[1]的思想联系在了一起。从这时起，历史绘画有了新的议程，一个将古典形式与强烈的改革意识相联系的议程。

在18世纪中期，罗马或许看起来是任何一种激进运动的奇妙场地。只不过，作为画家们来学习古典传统的地方，它也是一个国际避难所——躲避来自本国的政治压迫。并且，如果教皇不是革新者，那么他相对宽松的统治就无法使得各种各样的外国人在永恒之城里的共处成为可能。

即使在罗马的英国人当中，也有许多人持有不同意见。该时段最为杰出的英国历史画家是司各特·加文·汉密尔顿（1723—1798），他有着明显的詹姆斯二世党的倾向。汉密尔顿是温克尔曼的至交，他创作了一系列引领复辟的史诗般的题材。他的《布鲁图斯的誓言》为法国新古典主义画家大卫著名的《贺拉斯兄弟的宣誓》（*Oath of the Horatii*）提供了原型，并且早在其20年前就已绘成。但是，与大卫不同，汉密尔顿并没有获得任何资助来继续创作这类作品。他最终放弃了不公的争斗，并转向了

[1] 高贵野蛮人（noble savage），卢梭将美好的道德寄托于原始部落，认为他们虽然物质贫乏，但精神高贵。——译者注

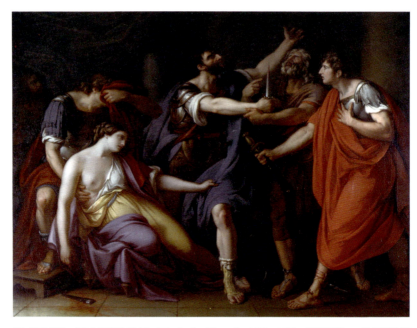

69. 汉密尔顿,《布鲁图斯的誓言》(*The Oath of Brutus*), 1763—1764。布鲁图斯, 一位早期的罗马人。鲁克丽丝 (Lucrece) 被塔克文·苏佩布 (Tarquinius Superbus) 奸污以后, 当场自杀。自杀时布鲁图斯在场。布鲁图斯手里拿着短剑, 发誓要塔克文血债血偿, 因此引发了罗马共和国的诞生。

绘画生意。

18 世纪 60 年代, 罗马的年轻艺术家当中最能引发轰动的是美国的本杰明·韦斯特(1738—1820)。韦斯特作为新世界的外籍居民吸引着注意力。对于一些人而言, 这样的身份给了他"高贵野蛮人"的光环。的确, 目盲的红衣主教阿尔瓦尼 (Cardinal Albani) 想当然地认为他是美洲印第安人。当韦斯特 1763 年来到伦敦时, 他兜售自己的罗马经历并且迅速名声大噪——他在英雄品质的古典感当中体现出高贵的朴素。在《古代女子》[2] 里,

[2] 作品名为 "Non Dolet", 直译为"没有痛感", 因此这幅作品的别名为《这不疼》。——译者注

70. 本杰明·韦斯特,《古代女子》(*Non Dolet*),1766。一位罗马贵族妇女选择手刃自己以激励她怯懦的丈夫来效仿这一行为。她口中说着:"看,这不疼"。

画中的罗马女子正在给自己懦弱的丈夫树立榜样,她宁愿选择自杀,也不愿受到当众羞辱。韦斯特显然占到了天时地利。正因为他的声望,乔治三世迫不及待地扮演保护者的角色,他任命韦斯特为他的历史画家,发给他薪水并给予他当时英国的其他艺术家都未曾享有的发展机会。

现代性：韦斯特和科普利

讽刺的是，使韦斯特在世界艺术中占有一席之地的作品，却是一幅与他赞成的所有规则都背道而驰的历史画。这是他1770年创作的《沃尔夫将军之死》。韦斯特并没有描绘古代的英雄，而是选择了当时的一位在英法七年战争中与法国争夺加拿大时牺牲的将领。更糟糕的是，他画的人物穿着当时而非古代的服装。雷诺兹对此发出了警告，国王也拒绝购买这幅作品，并对这样的创新感到非常震惊。但是，作品一经展出就获得了巨大的成功，并且迅速售出。于是国王转变了态度并下令让他为自己创作了一幅摹本。

韦斯特选择让人物穿上现代装束，这本身没有什么新鲜的，许多人都曾经这样做。海曼在沃克斯豪尔的巨幅作品是众所周知的；在韦斯特之前，爱德华·彭尼（Edward Penny）和乔治·罗姆尼都在韦斯特之前展出过沃尔夫之死的现代装束版本，但是他们都没有给自己的现代表现赋予与历史绘画相称的想象力和尊严。韦斯特使中间的部分看起来像《圣母怜子图》——哀悼基督之死的众所周知的宗教形象。这一描绘和沃尔夫之死的既有事实毫不相关，相比之下，爱德华·彭尼的作品却更为忠于事实地传达了沃尔夫之死这一事件。韦斯特的处理将主题变成了古典的悲剧。这种氛围被裸体印第安人的引入所加强，他哀伤地注视着倒下的英雄，就像注视着希腊戏剧中的人物。

对于当代人而言，韦斯特通过给历史赋予诗意而获得了成

功，揭示了超越现实的永恒品质。一个更为愤世嫉俗的观点是，韦斯特成功地创作了无可匹敌的宣传作品，通过给它赋予古典戏剧中英勇、公正的价值观，使得英国殖民扩张中的重要时刻合法化。

令人好奇的是，韦斯特自己并没有延续他的成功范例。展示了现代英雄历史绘画的可能性之后，他转而为国王描绘传统的历史与神话题材。通过这些方式，韦斯特获得了财富与地位，并最终继雷诺兹之后于1792年成为皇家艺术学院的院长。

事实上，值得注意的是，韦斯特发明的将现代人英雄化的方法，在当时那个仿佛此方法可以大行其道的时代，在英国却几乎没有市场。紧接着英法七年战争的是程度日益激烈的争斗——以拿破仑战争和滑铁卢的胜利为最高峰。当国家卷入欧洲最大的军事斗争，媒体每天都在报道英雄之死时，现代历史绘画显然处于一个本该兴盛的时期，法国的情况确实如此。法国的大卫和格罗（Antoine-Jean Baron Gros）跟随着韦斯特的引领，创作了拿破仑及其将领们英勇事迹的巨幅称颂之作。

在英国尝试现代历史绘画最有才华的画家是约翰·辛格顿·科普利（John Singleton Copley，1738—1815）。科普利和韦斯特一样，也是美国人，他在罗马学习之后于1775年来到伦敦。科普利先前就因其从家乡波士顿寄来参展的作品《玩松鼠的男孩》（*The Boy with a Squirrel*）所具有的上佳品质而在伦敦颇有名气，如今他决意在宏伟风格上获得成功。一项私人委托创作给了他机会——为知名的伦敦商人布鲁克·沃森（Brook Watson）在其最脆弱的时候画像。沃森年轻的时候曾在加勒比海被一条鲨鱼袭击，失去了一条腿，但是在命悬一线之时他获救了。在《布鲁克·沃

71. 约翰·辛格顿·科普利，《布鲁克·沃森和鲨鱼》（*Brook Watson and the Shark*），1778。这幅令人担忧的画面表现的是，一位年轻的英国商人在西印度群岛被鲨鱼袭击的事件。他最终获救了，但失去了一条腿。

71 森和鲨鱼》里，这部扣人心弦的当代戏剧以真正的英雄风格来处理。施救的人群俯身船外伸手去拉危在旦夕的受害者，这一引人注目的安排显示了科普利从罗马的古典构图中收获颇丰，并且他在动作表现上没有丝毫矫饰。

科普利很快从个人主题转到了公共主题，首先是纪念在上议院发表爱国演讲时去世的首相查塔姆，然后是纪念1780年在保
72 卫泽西岛免受法国侵袭的战役中阵亡的将士。后者是《皮尔逊少校之死》，该作品展示了将躁动与高雅艺术相融合的了不起的自信。皮尔逊在战争最激烈的时候倒下，身体被战友们抬着。他的

72. 约翰·辛格顿·科普利,《皮尔逊少校之死》(*The Death of Major Peirson*), 1783。纪念一位英年早逝的英国军官,他在保卫泽西岛免受法国侵袭的战役中阵亡。

黑人侍从起来反抗——这一壮烈的复仇形象,要把将他主人射杀的法国人消灭。该作品理所应当地获得了成功。我们不得不再次提问:科普利在这一极具时事性的新画种上达到了如此精通的程度,之后他为什么没有继续?

科普利的原因似乎与韦斯特的不同。韦斯特看起来是因为安全与地位而放弃了时事题材,在时人眼中,科普利对市场过于谨慎。1791年,灾难降临了。那时他在海德公园支起一个帐篷,向接踵而至以瞻仰他近作的人群展示他的《围攻直布罗陀》(*Siege of Gibraltar*)——向英国军队的骁勇善战致敬的爱国主义作品。对于皇家艺术学院而言,这走得太远了。他把美术变成了粗俗的公开展示。在科普利的晚年,他试图东山再起却又未果。

他在困顿中去世，一直斗争到生命的尽头——尤其是与韦斯特的斗争。

雷诺兹的阴影

在韦斯特和科普利创作现代英雄戏剧场面的那段时期，学院推崇的却是非常不同的历史画。雷诺兹发表了他倡导"伟大风格"的演讲，这种风格对历史有着超越时间的处理。他自己也耗时以这种方式来创作历史绘画。他最著名的作品之一是《乌戈利诺伯爵和他的孩子们》，它展现了但丁《神曲》里被囚于监狱的乌戈利诺和他的孩子们最终都被饿死的惨剧。该画作的确可以作为雷诺兹自己所倡导并推荐给后世的历史绘画的代表。在追随大师的青年才俊当中，不止一个人在其经验中幸存并获得了持久的名声。

雷诺兹同样也提携有所成就的艺术家。他发现在安吉莉卡·考夫曼优雅的"诗性"画面中有许多值得推崇之处。这位瑞士画家从1766年到1781年在伦敦创作。尽管得到雷诺兹的支持，但考夫曼的作品在大多数批评家看来过于柔弱、过于女性化。近年来出现了对她作品的重新解读，显示其细腻的艺术包含着一种对于她作为女性画家的讽刺性质疑。这或许在她的

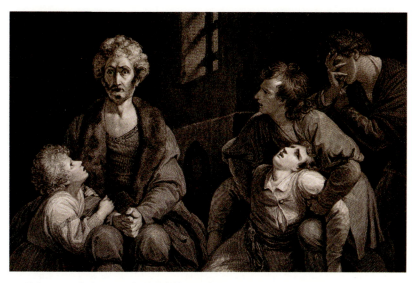

73. 乔舒亚·雷诺兹爵士,《乌戈利诺伯爵和他的孩子们》(*Count Ugolino and His Children*),1775。雷诺兹绘制的中世纪意大利伯爵的肖像。他骇人的故事和但丁的《神曲》相关。他的孩子们被监禁起来,没有食物。在饿死之前,乌戈利诺最终被迫吃下了自己的孩子。

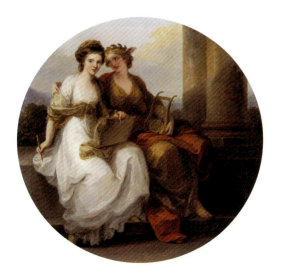

74. 安吉莉卡·考夫曼,《正在构图的艺术家听取来自诗歌的灵感》(*The Artist in the Character of Design Listening to the Inspiration of Poetry*),1782。女艺术家把自己画成绘画的缪斯,文学缪斯在指引着她。

缪斯自画像中已经不言自明。在这幅画里,她既是模特也是艺术家,既是灵感激发者也是灵感获得者。可是,这在当时却没有被察觉。

雷诺兹主要的挑战来自于爱尔兰艺术家詹姆斯·巴里(James Barry,1741—1806)。没有人会比巴里更严肃地对待历史画家的公共角色了。作为政治哲学家埃德蒙·伯克(Edmund Burke)赏识之人,巴里对自己的艺术有着最高的理想,尤其是在罗马学习了一段时间之后。1770年,当巴里回到伦敦时,雷诺兹也前往迎接。1782年,巴里被聘任为皇家艺术学院的美术教授。正如其他胸怀大志的野心家一样,巴里梦想着创作一个巨幅的壁画系列。当赞助无望时,他自费开始创作。1777年至1784年间,他绝大部分创作是自掏腰包。他以人类文明进程为主题的巨幅油画挂在了艺术协会的墙上。当约翰逊博士看到它时,评论道:"此作品对人类思想的把握是在其他画作中无处寻觅的。"然而,这项为布莱克和其他独立人士无比推崇的颇具英雄气魄的成就,却没有获得期待中公众的认可。显然,虽然作品是为了传达知识内容,它们却的确存在着技术和美学上的局限。可悲的是,它们看起来再一次强调着,这类作品只有在受到适宜的训练与支持时才能创作成功,而这些因素却是巴里和其他所有的英国同代人所不具备的。

巴里的晚年生活变得愈发孤立。就像他极度崇拜的法国画家大卫一样,巴里在政治和艺术上都是激进分子。他将英国公共艺术踬跚颠簸的状态视为精英主义和个人兴趣的产物。他在对学院的批评中变得吵闹,并成为空前绝后之人——该机构历史上唯一被排除在等级之外的艺术家。同时也很悲哀的是,虽然如此热烈

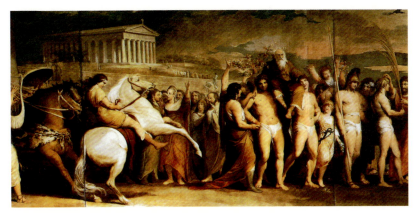

75. 詹姆斯·巴里，《为奥林匹亚胜利者戴上桂冠》（局部）(The Crowning of the Victors at Olympia [detail])，1801。艺术家自费将人类进步的伟大历程，绘制在艺术协会墙上。

地投身于公众事业，巴里却在艺术的个人化风格层面取得了最大的成就。虽然鉴赏家们可能直到今天仍然对他的巨型并常常显得夸张的油画持有保留意见，他却在小型的蚀刻版画/铜版画领域保有很高的声誉。

的确，英国历史绘画在个人化风格方面或许被认为成就最高。这类作品中最吸引人的那些，尤其是弗塞利和布莱克的作品，将会在单独的章节中讨论。即使是当时那些在更为传统的历史绘画形式上功成名就的艺术家，他们在很大程度上也是通过版画这一媒介来获得成功，正是这种方式填补了商业上因为缺乏有效公共资助而留下的空缺。这段时期最为知名的莫过于画家和版画家奥尔德曼·约翰·博伊德尔（Alderman John Boydell）的委托创作莎士比亚戏剧插图的计划。博伊德尔的计划是要办一个这些作品的永久展览，并通过出售作品的版画来支撑经费。博伊德尔的画廊于1789年开业。该计划曾一度获得极大的成功，并且给

一大批历史画家提供了许多受欢迎的雇佣创作，包括雷诺兹、巴里、弗塞利以及许多年轻一代的艺术家。该计划由于市场的变幻莫测而终成泡影。博伊德尔最终做得过了头，画廊不得不关闭，那些作品被出售并流散开来。

留存下来的那些版画和绘画作品，表明该计划的破产并不是什么大的损失。也许最令人沮丧的是其中诸如詹姆士·诺斯科特（James Northcote，1746—1831）等更为年轻的皇家艺术学院的学生艺术家们刻出的令人感到遗憾的图像。诺斯科特从1771年至1775年担任雷诺兹的助手，后来他去了罗马学习。他的作品在今天看起来既无趣又做作。

浪漫的手势与绝望

一个流亡的英国人在此起到了最为重要的作用，这便是理查德·帕克斯·伯宁顿（Richard Parkes Bonington，1802—1828）。英年早逝的伯宁顿是格罗的学生，但他在19世纪20年代对法国浪漫主义的反叛中发挥了充分的作用。他娴熟的小型非正式历史画，展示了一种新的英国历史观，其中，环境和气氛与事件本身同样重要。在此，历史画的模型不再是古典戏剧，取而代之的是现代历史小说——尤其是瓦尔特·司各特的小说。

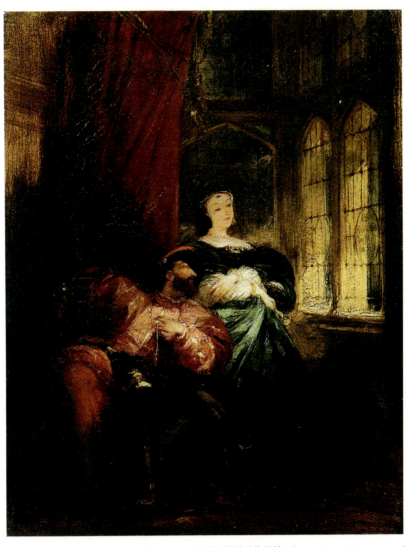

76. 理查德·帕克斯·伯宁顿，《弗朗西斯一世和纳瓦拉的玛格丽特》（*Francis I and Marguerite of Navarre*），1826—1827。历史上的亲密场景在浪漫人士当中很受欢迎。画面中的法国国王在他最喜爱的姊妹陪伴下十分放松。

与早先的革新一样，从这个变革中获益更多的是法国人而非英国人。通过朋友德拉克洛瓦，伯宁顿的作品成为法国历史绘画的一部分，想象力和现代性在一个公开和充满着政治意味的领域中角力。

虽然伯宁顿的作品的确有助于维多利亚时代大众历史画的发展，但英国对此几乎没有认同。其作为法国浪漫主义更广泛意义上的分支仍然被人们怀疑地审视着。少数对此有所回应的英国画家之一，威廉·埃迪（William Etty）被视为可疑甚至是不道德的人物，因为他沉迷于画女性裸体。他偶尔会创作出罕见的具有诗性神秘感的作品，例如《海洛和利安得》（*Hero and Leander*）。

与此同时，"雷诺兹画派"适时地在矫揉造作中画上了句号。本杰明·罗伯特·海登（Benjamin Robert Haydon）在巴里去世的时候还只是一名年轻的皇家艺术学院学生。与巴里一样，他是强大的善辩者，并且在促进自己的艺术和历史绘画的公众事业方面孜孜不倦。才华出众的他给许多人留下了深刻的印象，包括诗人华兹华斯和济慈，以及一些具有影响力的政客们。事实上，他的确在劝说政府积极参与艺术资助方面起到了重要作用，如提供公共资助的设计训练，以及委托创作议会大厦的大型壁画。后者于19世纪40年代通过委托计划，其中所讲的故事也相应地属于维多利亚时代。与此相关的是诸如丹尼尔·麦克利斯（Daniel Maclise）、威廉·戴斯（William Dyce）等年轻艺术家为议会大厦所进行的创作，这些绘画的风格效法着欧洲大陆的楷模们——法国的学院风和德国的复兴主义——而不是雷诺兹的英国传统。海登徒劳地在日记当中抱怨，自己和同代人已经如何避开了"大卫的砖屑"，但他最终只看到"大卫"的准则被年轻同行们在本

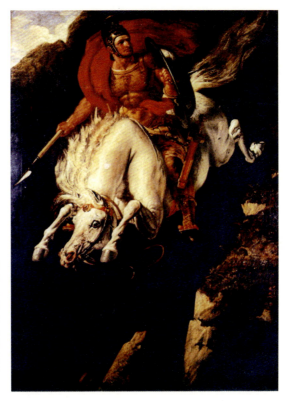

77. 本杰明·海登，《马库斯·库尔提乌斯跃入深渊》（*Marcus Curtius Leaping into the Gulf*），1843。这是海登创作的一位古罗马人的巨幅肖像，他为了国家利益而选择牺牲自己。广场上裂开了一个巨大的裂缝，先知预言，要等到罗马把她最珍贵的财富——一个罗马人扔进去，它才会闭合。

国兜售。海登尽全力想赢得议会大厦壁画的委托创作，但他最终被回绝了。1846年，海登结束了自己的生命。

　　海登的故事是悲剧性的。尤其令人心痛的是他的抱负与绘画才能之间的巨大差距。就像诗中"悲剧性的"麦格尼格尔（Mcgonegal）一样，他恶到了极点，以至近乎善。但并不完全是这样的。海登最后的作品之一是一幅十英尺的油画（以他的标准而言并不算大），画的是马库斯·库尔提乌斯，罗马传说中跳入深渊以拯救国家的英雄。不幸的是，他对这一高尚事件的描绘一

点儿也不崇高,而是荒谬可笑的。或许海登希望自己这种自我毁灭的行为能够像库尔提乌斯对罗马所做的那样,使自己对英国的历史绘画有所贡献。但遗憾的是,这或许是由更为无望的觉悟引发的,他赞同的艺术无法被任何事物挽救。

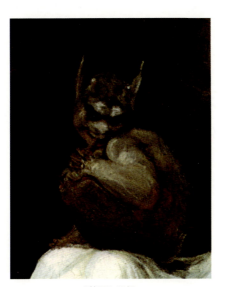

《梦魇》局部

第七章 幻 象

在提升英国艺术家的地位,以及使得最具学问与权威的历史绘画创作成为可能这两方面,皇家艺术学院的作用非常重要。它让英国艺术和艺术家的观念跟上了时代,跟上了从16世纪就盛行于意大利,从17世纪就流行于欧洲大多数国家的历史画观念。

与此同时,对创造性的崭新理解正在出现,它将要成为现代的一种常态。这一观点将艺术家视为原创性的天才,他们的作品使得生而独特的天赋而非勤奋学习的结果清晰可见。在英国的诗人画家威廉·布莱克的艺术生涯中,这一观点首次得到了充分的展现。

新兴艺术家

新兴观念的出现与社会及美学因素有关。18世纪的商业社会偏爱天才展现出的具有开创精神的独特性。这种崇尚可能在英国尤其强烈,因为英国当时在经济上遥遥领先。一些人认为,原创性是一种市场策略,一种在竞争面前突出产品的方式。正如布莱克的生涯所展示的那样,它也是在逆境中保持心理回弹的一种方式。人们总是会声称自己被误解了,原创性天才的观念增加了自信以及对抗的竞争力。

英国的图像艺术与文学之间的紧密关系——这在霍加斯的艺术生涯中已然成为一个重要因素——对画家运用原创性天才的观点或许一直很重要,因为原创性天才的观点正是作为一个文学现象第一次真正得到了发挥。早在1711年,阿狄森(Joseph Addison)就在《观众》(*Spectator*)杂志的一篇文章当中对此有所预言。文章还将"天生的"天才划分为第一等,"遵循规则的"天才划分为第二等。一个更为极端的观点是诗人爱德华·杨(Edward Young)在他1759年关于原创性创作的文章中所表达的,天才代表的是自然不受羁绊的力量。

在一群有着独立思想的三十来岁的艺术家的创作当中,原创性天才的观点在18世纪70年代的图像艺术里扎根了,代表人物是莫蒂默(John Hamilton Mortimer)、巴里和弗塞利。意味深长的是,三位都是看起来准备给这一时期的想象性历史艺术定下基调的政治激进分子。只是,他们的反叛并没有持续下去。莫蒂默

(1740—1779)英年早逝,巴里变得边缘化,弗塞利满足于既有的成就。到了1790年(当年弗塞利成为皇家艺术学院院士),一切都结束了。

三位艺术家都认为艺术应该是公共的和具有政治性的,而这在英国的无法实现正是他们失败的原因。布莱克也有着同样的忧虑,但与他们不一样的是,布莱克以个人的独立创作对此进行了调和。或许,如果莫蒂默还活着,他也会这样做。莫蒂默以独立和古怪而出名,他是艺术家协会中的重要人物,也是1768年英

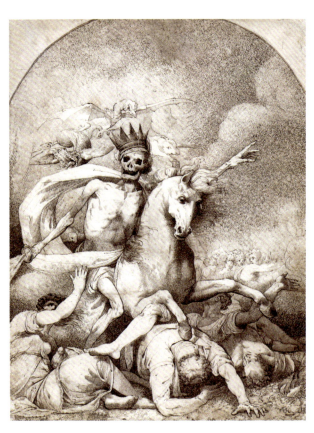

78. 莫蒂默,《白马上的死神》(*Death on a Pale Horse*),1784。此画源于《启示录》的一个骇人场景,预示了着意于新奇和怪异主题的新时代。

国皇家艺术学院成立时那些没有改弦易辙的人当中的一位。[1] 与巴里一样,莫蒂默在版画创作上有着独到之处,他把这种媒介创造素描般效果的可能性发挥到了极致。他的创作题材充满了幻想,其画面中的盗匪与怪物来源于意大利幻象画家萨尔瓦多·罗萨(Salvator Rosa)的作品。莫蒂默最具影响力的作品源自于启示录,其《白马上的死神》在野蛮的冷酷中向前飞驰。

弗塞利与"崇高"

当巴里和莫蒂默或多或少地被专业艺术史圈子遗忘时,亨利·弗塞利(1741—1825)却保持着广泛的文化存在感。虽然没有像布莱克一样把绘画作为终身职业,但他作为令人侧目的怪诞大师却有着自己的位置。他的名声大多来自于《梦魇》,这一题材完全出自其独创,直接表现非理性与无意识。假如弗洛伊德选取这幅作品来装饰他在维也纳的心理分析候诊室,一点儿都不会令人惊讶。因为这是一幅追询人类精神构成的作品。

在创作《梦魇》之前,弗塞利有着颠沛激荡的职业生涯。的

[1] 1768年英国皇家艺术学院成立,艺术家协会中有一些人转而加入皇家艺术学院。——译者注

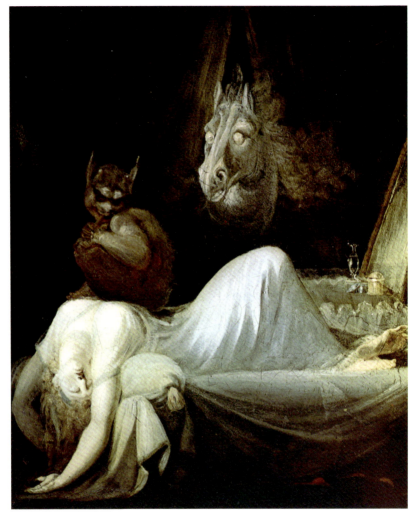

79. 亨利·弗塞利,《梦魇》(*The Nightmare*), 1790—1791。弗塞利对后来被称为无意识的东西深深地着迷。这幅作品为他带来了国际性的声誉——表现非理性和怪诞的画家。

确,似乎颠沛激荡就是他的主题。"他在各个方面都很极端",他的一个朋友写道。作为一名心灵画师,弗塞利以文学知识分子的身份开始了自己的职业生涯。作为茨温利教派牧师的他,因为揭

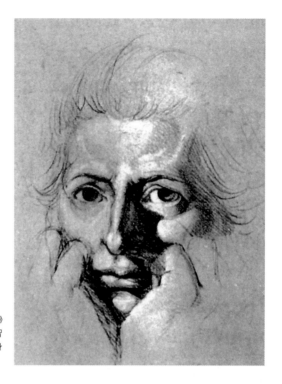

80. 亨利·弗塞利,《自画像》(*Self-Portrait*),1780。忧郁、智性的艺术家弗塞利,沉迷于自身的幻想。

露了当地的腐败问题被赶出家乡苏黎世,之后前往德国。如果从前的弗塞利不是政治激进分子,那他现在也必定是了。在德国,他接触到了早期浪漫主义的狂飙突进运动,该运动崇尚情感的自由表达以及天才与生俱来的天性。18世纪60年代早期,弗塞利来到伦敦,为激进的出版商约瑟夫·约翰逊(Joseph Johnson)翻译诸如温克尔曼论模仿希腊艺术的重要德国文献。对未来的职业生涯更具有决定性的是,雷诺兹鼓励他创作绘画,这促使他于1770年前往罗马,并在那里待了9年。在那里,弗塞利成为包括瑞典人J.T.塞格尔(J. T. Sergel)和丹麦人N. A. 阿比尔高(N.A. Abildgaard)在内的欧洲北方画派的一员。该画派持有古典艺术

的戏剧性观念，这种观念不仅为狂飙突进运动的理想所激发，而且还受到来自伯克的崇高作为基于敬畏与恐惧的审美情感这一思想的启迪。

弗塞利与公共艺术

待在罗马最后的日子里，弗塞利为家乡瑞士的市政厅创作了一幅爱国主义作品。它展示了最初的同盟成员，他们许下誓言，要让瑞士独立于原先的领主奥地利，成为一个共和区域。它效仿汉密尔顿《布鲁图斯的誓言》，作为该时期显示出英雄主义政治决心的绘画流派的一部分。然而，它在表现上远比那个苏格兰人的作品更为简洁、明确。在这个意义上，它与1784年大卫的《贺拉斯兄弟的宣誓》这幅该时期最为著名的"誓言"作品更为接近。

弗塞利一回到英国就创作了《梦魇》的第一稿。在这幅作品中，暴力效果和可怖的梦境一同出现。画面中是一名仰面躺着的妇人，激起了人们无意识中的色欲，从公共英雄主义的世界转移到内在的骚动。西班牙的戈雅通过版画了解到弗塞利的《梦魇》，他随即开始探索并发展了这种内在的骚动。相当令人好奇的是，弗塞利自己却没有朝着这个方向走下去；相反，他回过头来主要创作戏剧性的、往往极其邪恶且充满着色情意味的绘画，画面主

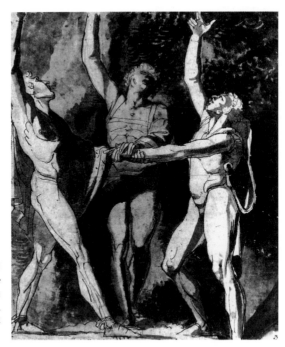

81. 亨利·弗塞利,《鲁特利兄弟之誓》(The Oath of the Rutlii), 1779。瑞士联邦的建立者发誓要从哈布斯堡王朝的统治下争得自由。弗塞利自己就是瑞士人。

题通常取材于荷马、但丁、莎士比亚以及弥尔顿等大家的作品。或许是因为 1790 年后,英国政治环境改变,弗塞利放弃了他激进的立场,转而去发掘奇思妙想。

弗塞利自身便很矛盾——受聘为皇家艺术学院绘画教授之后,他发表了一系列演讲,损害了雷诺兹对艺术的公共用途的呼吁。弗塞利表明艺术无助于国家财富的增长,反而只会在国家已经富裕的时候才倾向于兴盛。他认为品位只是少数人的领域,永远不会流行,高雅艺术必须坚守自身的内在优点。在发表这类"令人震惊的"否定观点时,他已经被边缘化为令人迷惑的怪人了。

叛逆者布莱克

威廉·布莱克（1757—1827）通常被认为与弗塞利处于同一个圈子。虽然他们显然互相尊重对方，可他们的生活环境与艺术理想却非常不同。他们两人都真正意识到想象力在艺术当中的重要性，只是布莱克是一位激进的思想者，坚持认为艺术传递着信息。他毕生都在贫困与默默无闻中度过，却一直坚守着他的幻象的真实性。布莱克最终也因为他坚守的信仰得到了回报。

两人的成长背景也完全不同。布莱克是手艺人、袜商的儿子，受过的教育非常有限。正如他这样背景的人群中常见的那样，布莱克学过版画而非绘画艺术。在弗塞利游刃有余的那些文化圈子中，他始终是一个局外人。

布莱克也是一名虔诚的幻想家，他直接体验了看起来超自然的现象。这在每个时代都会发生。但是，作为一位颇具抱负的艺术家、诗人和幻想家，他却以历史画家的身份功成名就，这与18世纪末的环境有着紧密的关系。这个时代给了他机会。布莱克自己有着强烈的稍纵即逝感，并且可能已经敏锐地感受到自己的处境。这或许就是他最为逗趣的警句之一"永恒眷恋时间的产物"背后的意义。

通过对古风的崇尚，布莱克获益良多。作为一名艺术家诗人，他未受规训的绘画技巧在激进的知识分子圈子当中，尤其是在激进的出版商约翰逊以及神父的才女妻子马修夫人的那些圈子中，给了他一种"高贵的野蛮"的吸引力。

由于布莱克的许多作品都很朴素，他有时也被认为没有受过任何视觉艺术家的专业训练，但这并非完全是事实。布莱克受过良好的雕刻师训练，做过7年的学徒。[2] 他所掌握的坚硬、流畅的线条技巧受到了广泛的认可，并且被用于各种用途，包括给韦奇伍德（Wedgwood）陶器做商品目录。布莱克并不缺乏作为雕刻师的专业技能。他的作品中呈现出的异质性和他自身的洞察力有着很大的关系。

学徒期满以后，布莱克在皇家艺术学院学习了一段时间。正是在这里，布莱克被莫蒂默、巴里以及他的雕塑家学生约翰·弗拉克斯曼（John Flaxman）所激励，他想要成为历史画家的抱负日渐增长。可是，他的宗教和历史主题设计在展出时并没有得到欣赏。看起来，它们流动的直线性在那些即便是幻想画家也都认为古典形式很重要的时代过于另类。

18世纪80年代末，布莱克的艺术经历了显著的转型。当继续做着计件的雕版工作时，他找到了一种独立于资助和商业成功的表达方式，这也将他视觉艺术家的天赋和诗人的技艺融汇到了一起。

布莱克发明了一种结合图像与文字的雕版工序，他以这种形式来创作自己诗歌作品的彩色版本。《纯真之歌》（*Songs of Innocence*）作为其中最早的作品之一，成为他最为知名的作品。这是歌颂神性存在于所有造物之中的一组简单而又深邃的短诗。纯真，对于布莱克而言，是一种必需状态，它可以洞察世俗智慧所不能及之处的现实。四年以后，他在《经验之歌》（*Songs of*

[2] 在欧洲艺术传统中，雕刻师有很长一段时间并不被认为是艺术家。——译者注

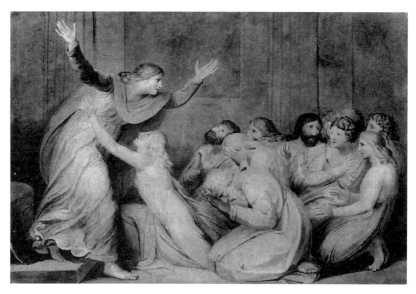

82. 威廉·布莱克,《约瑟夫向兄长们表明身份》(Joseph Making Himself Known to His Brethren),1785。约瑟夫在饥荒的时候发放灾粮。此时的约瑟夫是法老的宠臣,兄长们已经认不出他来。在职业生涯的早期,布莱克曾经想成为一名历史和《圣经》题材的传统画家。

Experience)里呈现了《纯真之歌》的一个反面。这里画家提出了一个问题,为什么在神性创造的世界里,会有那么多的邪恶存在。布莱克的答案很复杂,并在其预言性的书籍中就此展开了探索。在《经验之歌》里,有着感人的辛酸,其中文字及图像与罕见的洞察力完美地结合在一起。例如,《病玫瑰》这首短诗描绘了占有之爱的毁灭力量。同时,画在诗篇四周的玫瑰以富有旋律与下垂的线条表现了病态。布莱克是表现性线条大师,此处是其高超技艺的集中体现。

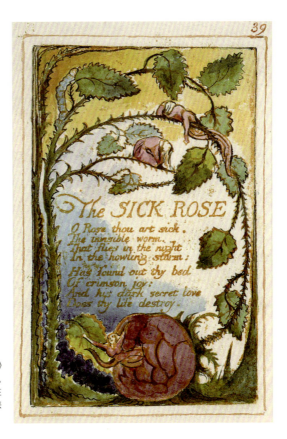

83. 威廉·布莱克,《病玫瑰》(*The Sick Rose*),1789—1794。在《经验之歌》里,布莱克在神创造的世界中质询邪恶与悲苦的存在。

预言

尽管精美无比,《纯真之歌》与《经验之歌》却顾主寥寥。布莱克复杂的神话作品就离成功更远了。这些神话作品书籍也是

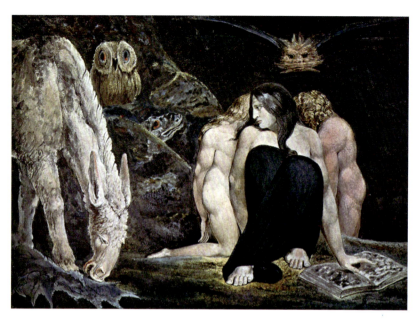

84. 威廉·布莱克，《赫卡忒》（*Hecate*），1795。对于布莱克而言，女巫赫卡忒代表着黑暗和否定的力量。

他用独特的印刷方法制作的，从宇宙的视角来表现当下的困境。布莱克在保持着激进目光的同时也赞成革命，并且谴责社会和政治的压迫。在这些作品里，布莱克为他那个时代带来了独特的见解。然而对于尝试去解读这类作品的一些布莱克的同代人而言，它们却多被视为精神疯狂的证据。

布莱克将他的叙述作品编排成神话戏剧，而这些神话戏剧中充满了其创造的有着诸如洛斯（Los）、乌里森（Urizen）和奥颂（Oothoon）等陌生名字的人物。这对其事业几乎没有任何帮助，但对布莱克个人而言，意义重大，因为他相信神话的力量可以超越理性局限的洞察方法。在这样的策略当中，或许存在着一些托辞。布莱克用个人神话的伪装来发表作品，而这些作品一旦被理

解则是极具煽动性的。

18世纪90年代对于激进分子而言是一个危险的时代。英国经历着对法国大革命的强烈反对，许多人因为自己的观点被关进了监狱和精神病院。布莱克显然被他毫无危险的胡言乱语所保护。

即便如此，布莱克却经历了日渐强烈的孤独感，他的作品也常常呈现出尤其黑暗的特点。从1790年到1800年，他在伦敦朗伯斯区（Lambeth）居住，然后又搬到了相对更为偏远的郊区。创作预言性书籍的同时，他也画出了一系列惊人的大型印刷绘画，展示了人类的各种堕落。其中有一幅是上帝的形象，他

85. 威廉·布莱克，《耶路撒冷（本特利版本E）第28幅："耶路撒冷/第二章"》(*Jerusalem* [Bentley copy E]pl. 28: 'Jerusalem/Chapter 2')1804—1820，布莱克伟大的幻象史诗中的性爱描绘。

86. 威廉·布莱克，《天使守护着坟墓里的耶稣》(*Christ in the Sepulchre, Guarded by Angels*)，1806。在这个《圣经》场景当中，尤其清晰地体现出布莱克受到的哥特式艺术流动线条的影响。

将反抗着的亚当拖入存在之中,这是对于创造的一种尤其消极的观点。因为布莱克相信,如《圣经》中描述的那样,人类的创造导致了物质与精神的致命分裂,而这使得整个存在都成为徒劳。

这些有着大型人像的油涂料印刷品,表明布莱克仍然没有放弃成为历史画家的希望。最终,他决定将事情掌握在自己手中,正如他对待自己的诗歌一样,他准备了自己的展览。展览于1809年在其弟弟的住宅中举办,包括了《圣经》和历史主题的设计及对现代英雄的描绘作品。几乎没有人能够跟上布莱克这样的跳跃性想象。有一家报纸对这个展览做出评论,鄙夷地将其称为"胡言乱语的混杂之物"。

展览失败之后,布莱克再也没有举办任何公开展览。但是,他继续为少数个体主顾创作插图与绘画。这些人包括他的同学弗拉克斯曼、诗人海利(William Hayley,他安排布莱克于1800年至1803年间住在乡村,虽然布莱克并不是非常愉快)。尽管这类赞助有着显然的关照意味,布莱克却常常对主顾们表现出的优越感表示愤怒。他好像和更为谦虚的赞助者相处得更好,例如税务官托马斯·巴茨(Thomas Butts),巴茨委托他创作了源自弥尔顿以及《圣经》故事的一大批设计。这其中的一些展示了布莱克对线条最为精致的使用,通常体现为哥特式艺术弯曲的形式,哥特式艺术神圣的活力感又正是布莱克尤为倾慕的。

与大多数赞助者一样,巴茨更热衷于让布莱克去绘制源于名著的场景,而不是去画布莱克自己的神话故事。布莱克仿佛平静地接受了这个处境。因为他能以自己的领悟来看待每一幅作品,并且给它们以自己的阐释。

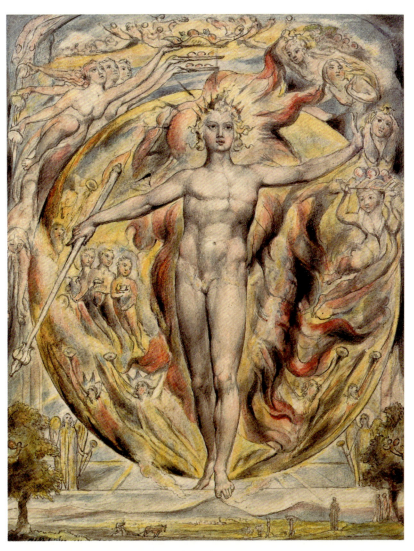

87. 威廉·布莱克,《站立在东方之门的太阳》(*The Sun Standing at His Eastern Gate*), 1816—1820。此画是为弥尔顿诗歌《欢乐颂》(*L'Allegro*) 所做的插图,太阳被展示为人类寓言的形象。

长 老

布莱克的观点或许从来就没有不激进过,但是他在年轻一代的眼中却是令人更为宽慰的《圣经》长老的角色,他对此听之任之。布莱克的观点有着诸如塞缪尔·帕尔默这样的追随者,到了维多利亚时代,又被拉斐尔前派所汲取。

正如布莱克一直以来的那样,他真正的想法埋藏在字里行间。当年轻艺术家约翰·林内尔(John Linnel)委托他为《约伯

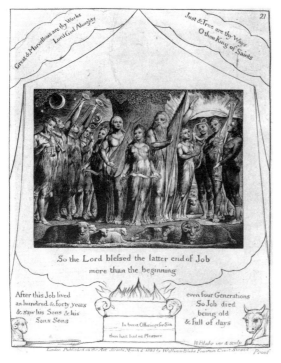

88. 威廉·布莱克,《约伯记·第21幅:约伯和他的妻子重获顺遂》(*Book of Job. Plate 21: Job and His Wife Restored to Prosperity*),1823—1825。约伯和他的家人以赞美主的方式来庆祝好运的回归。

记》创作一系列版画时,他很乐意地创作了极具吸引力的一组作品。这对他而言很不寻常,这些版画事实上成功了,并且小赚了一笔。约伯的故事——虽然经历了各种变故却通过坚信上帝最终获胜的元老——或许对布莱克而言是最完美的,在经历了被忘却的一生之后,年老之时享有了赞许。但事实上,布莱克对此有着不同的看法,正如从他的绘画细节和刻在画旁的文字当中所明确体现出来的那样。似乎他真正的观点是,约伯之所以被苦难考验,是因为他选择信教更多的是出于惯例,而非洞察力。约伯最终的胜利意在使人们认识到,信仰关乎见识与热情,而非说教者和教会信徒冷漠的循规蹈矩。

在布莱克最后的巨作中,可以看到同样的修正主义,这同样是受林内尔委托所作。这个大得多的系列,是为但丁《神曲》而创作的,意在重复约伯插图系列的成功。这位中世纪意大利诗人经过地狱、炼狱,并最终通向天堂,这一旅程的伟大图景,在19世纪已经成为一种膜拜文字。它纯粹的想象力量似乎可以增强浪漫主义者对于文学天才之特性的断言。布莱克这位有着自我风格的幻想者,必然非常适合给这样的作品创作插图。他以批判的精神接近作品。在欣赏着但丁想象力的同时,布莱克也反感其所含的宗教正统色彩。但丁对地狱酷刑的描述,在布莱克看来却是俗世的压迫。在《地狱篇》的第五首,但丁讲述了保罗和弗朗西斯卡的悲惨故事。这对通奸的爱人被判处永远在地狱之中飘荡,被风击打,"就像秋天里的欧掠鸟"。布莱克将他们的偷情视为爱情的自由表达。在为该场景创作的图案中,布莱克将但丁笔下无助的击打转化为充满活力的向上的螺旋。

然而,比这些详细阐释更重要的,是布莱克艺术的总体效

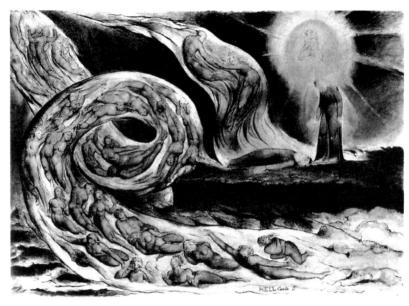

89. 威廉·布莱克,《保罗和弗朗西斯卡与情侣的旋风》(*Paolo and Francesca and the Whirlwind of Lovers*), 1824。布莱克在生命垂危之际,还在创作但丁作品的插图。在这幅画面当中,被命运摆布的情侣保罗和弗朗西斯卡旋转在地狱无尽的回环里。但丁深受二人故事触动,情不能已。

果。他不仅是一位重要诗人,也是一位足够伟大的视觉艺术家,他知道图像必须以效果、设计和色彩来打动人,而这正是他的图像最终获得成功的原因所在。正是布莱克富有生机的线条和火焰般的色彩使得他成为一名真正的视觉艺术家。即使在他有生之年,他也不可避免地是个体中最有个性的那个,他之后成了最著名的英国想象性历史画家。最终也是他,这个被雷诺兹从皇家艺术学院驱逐的人,在维护这位院长对于艺术理想重要性的呼吁中比其他任何人都更加卖力。

《身处险境的梅子布丁,或国家老饕在享用盛宴》
局部

第八章 从讽刺画到漫画

正如我们所知,18世纪末是政治漫画形成的时期,此时也是它最为杰出的代表人物詹姆斯·基尔雷(James Gillray,1756—1815)创作的时期。

这一新兴画种将讽喻版画和肖像讽刺画这两种自从文艺复兴以来就各自独立发展与繁荣的绘画媒体结合在一起。基尔雷最为著名的政治漫画《身处险境的梅子布丁,或国家老饕在享用盛宴》,是一幅讽刺拿破仑战争中英法角力的讽刺画。该作品展示了双方争斗的结果是对战利品的瓜分——欧洲将被法国吞并,而美洲则被英国分割。两国领导人分别代表着自己的国家——英国首相皮特和法国皇帝拿破仑。二者

90. 詹姆斯·基尔雷,《身处险境的梅子布丁,或国家老饕在享用盛宴》(The Plumb Pudding in Danger or State Epicures Taking un Petit Souper),1805。英国首相皮特和法国皇帝拿破仑正在瓜分他们中间的世界。

的身体特征都被怪诞地夸大了。皮特瘦瘦高高，拿破仑矮小贪婪。他们的协定被想象成一顿美餐，个人的饕餮等同为政治吞并。这个比喻如此令人信服，以至于我们都忘记了它有多么精彩——尤其是自此之后这一比喻就被用于政治讽刺。他卓越的创新，当时就被认为是英国的独特成就。基尔雷名满欧洲，1802年被一家名为《伦敦与巴黎》(London und Paris)的德国报纸称为时代最伟大的艺术家。

基尔雷的名望发人深思。虽然他的讽刺画在某种意义上是有着广泛与直接吸引力的流行艺术，它们却与高雅艺术创作紧密联系在一起，并且首先是为极有教养的观众而作。基尔雷曾像布莱克一样在皇家艺术学院学习，也是一位"反叛天使"，还与布莱克一样，其设计被视为对当代历史绘画的批评。他的作品被圣詹姆斯的一位版画商出版，而位于伦敦最西端的圣詹姆斯与王室和政客们联系最为紧密。

这一反对艺术的出现与政治的风云变幻脱不了关系。乔治三世在位早期正是官方议会反对党最初形成的时期，它的出现标志着政府中对话的存在。相比之下，同时期的法国却没有类似的政治漫画。甚至在革命之后，当公共政治辩论已经成为法国公共生活的一个特征时，图像讽刺仍然很局限，并且缺乏基尔雷的才华与尖刻。只有存在着具有弹性的反抗基础时——正如在路易·菲利浦(Louis Philippe)时代——图像的政治讽刺才会兴盛。

早期政治讽刺

新兴的讽刺艺术于 18 世纪早期开始发展。它受到了巨大的激励，这种激励不仅来自于当时出现的规范的新闻业，也来自于由诸如蒲柏（Alexander Pope）和斯威夫特这些大作家培育出的批评氛围。肖像讽刺画于 18 世纪 30 年代在英国开始有所发展。它从当时的意大利引入，从 17 世纪起就出现在意大利诸如罗马艺术界的精英圈子里。该画种第一部真正成功的作品集是意大利的皮耶·里昂·盖兹（Pier Leone Ghezzi）创作的系列肖像讽刺画。这些作品非常幽默，而非怀有恶意，并且大多得到了画像人物的应允。它们被视为巴洛克玩笑的一种——类似于在花园里喷水的恶作剧。这些作品采用了画家一位朋友的面孔，通过夸张的方式，后者的主要特征就更为明显了。这甚至被视为提取性格特征的一个过程，仿佛通过对他们个人特征的"提纯"，这个人的本质就被捕捉到了。讽刺画赞同面部特征体现人物性格这种面相术的谬论，但是，它所做的却远远不止科学地检验这一观点。因为一旦加以表现，那些特征可能会牵涉一些额外的观点。这是肖像讽刺画的秘密，它可以将不变的易于辨认的个体特征和一些抽象的观念结合在一起，诸如贪吃或是贪婪。在视觉上，这等同于语言和双关的智慧。

霍加斯强烈反对盖兹的作品，这或许是因为霍加斯认为它损害了自己的艺术地位。因为霍加斯是"喜剧"历史画家，他声称自己的讽刺画都基于对当代社会的观察，而非夸张。霍加斯表达

的愿望如此强烈，于是他直接在版画《时髦的婚姻》[1]的订购票面设计图[2]上画了起来。画好的作品取名为《人物画与讽刺画》，

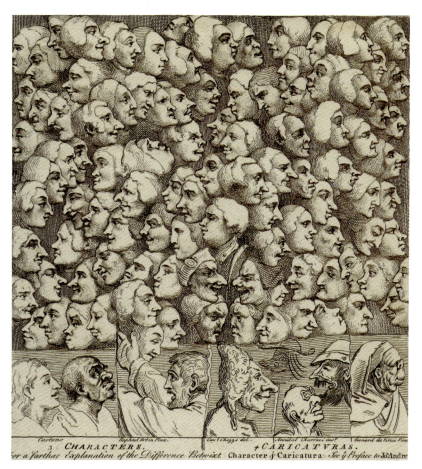

91. 威廉·霍加斯，《人物画与讽刺画》（*Characters and Caricatures*），1743。霍加斯对于人物描摹与漫画夸张间不同之处的展示。

[1] 霍加斯的讽刺组画，详情可参本书第一章。——译者注
[2] 霍加斯为自己的版画作品设计票面图案。顾客付钱买票，凭票领取版画作品。——译者注

意在展示两者之间的区别。人物画依靠观察，而讽刺画靠偶得的涂抹。霍加斯也在此基础之上普及了艺术史的知识，展示了讽刺画从列奥纳多·达·芬奇的怪诞经由卡拉奇（Caracci）再到当下的"顽劣之徒"盖兹的发展历程。他声称他的人物观察是建立在真正的历史绘画的人物观察基础之上的，正如拉斐尔在绘画作品的草图里展现的那样。

与此同时，欧洲大陆的肖像讽刺画继续侵入。在意大利的英国艺术家会模仿意大利人来创作戏剧讽刺画，雷诺兹在罗马时也尝试了肖像讽刺画。一位名叫托马斯·帕奇（Thomas Patch，1725—1782）的英国艺术家，就以将旅行家画为滑稽的怪人为业。

92. 托马斯·帕奇，《围绕着美第奇维纳斯像的艺术爱好者的聚会》（*A Gathering of Dilettanti around the Medici Venus*），1760—1770。大旅行中的英国绅士们常常会定制他们和朋友们的诙谐的肖像。这幅画中的人物几乎是无法辨认的，但在正中间度量着美第奇维纳斯像的人，正是帕奇自己。

讽刺画变得具有政治意味

英国贵族对讽刺画的熟悉直接导致了第一部政治肖像讽刺画的产生,作者为军旅业余艺术家乔治·汤曾德(George Townshend,1724—1807)。作为贵族后裔的汤曾德,对他的长官有着一种特殊的憎恶。汤曾德的长官是深受厌恶的坎伯兰郡公爵,他因为在打败詹姆斯党叛乱之后对苏格兰高地人进行了残酷的惩罚,在历史上被称为"卡洛登屠夫"(Butcher of Culloden)。汤曾德在一系列讽刺画当中用肥胖的鲸鱼体型无情地揭露其伪饰与野心。这些在政治圈和上流社会中带来了巨大的欢乐。

汤曾德的图像当时通过一家小印刷店匿名出版了。讽刺画在某种意义上可以是匿名的,因为它们可以在不直接提及人名的情况下描绘别人。它们常常能逃脱起诉,因为受害者并不愿意公开承认那个怪诞的变形真的是他自己。

这些早期的政治讽刺画

93. 乔治·汤曾德,《坎伯兰郡公爵或"格罗里亚·蒙迪"》(*The Duke of Cumberland or 'Gloria Mundi'*),1756。汤曾德开创了在政治讽刺当中采用肖像漫画的方式。在此,他嘲讽着自己最喜欢的笑柄——他从前的指挥官坎伯兰郡公爵。

通常没有很高的艺术质量。为了在话题仍然热门的时候便问世，版画被迅速地蚀刻出来。六便士可以买到一张黑白的版画，一先令可买到彩色的，这在当时已经是很高的价格，并且这强调了它们的目标市场的确是中产阶级和上层阶级。另一方面，版画通过展示在版画商店橱窗、酒馆以及其他公共聚会场所，获得了更为广泛的观众。

汤曾德的介入是具体并相对短暂的。但是，随着在议会中反对派政治活动的增多，该画种吸引了更多具有天赋的艺术家，他们将其视为赢得财富与名气的方式。其中首屈一指的就是詹姆斯·基尔雷。

詹姆斯·基尔雷是一位也在皇家艺术学院受过教育（1778）的专业雕刻师。只不过，他在青少年时期快结束时，就曾创作讽刺画，并且在1786年之后，这成为他的主业。他受过的训练和自身背景为他在作品中展现力量与深度提供了重要的方法。在某种程度上，他受到了莫蒂默幻象的影响。基尔雷也和布莱克一样，对于用力雕刻出来的具有表现力的线条有着英国式的喜好。基尔雷对当代历史绘画有着敏锐的意识，他常常直接地引用它们，正如他将韦斯特的《沃尔夫将军之死》引用到漫画中，来表现想象中的小皮特[3]——这位伟大的"沃尔夫"的政治死亡。

1791年，基尔雷已经名满全英，并且开始与版画商以及出版商汉弗莱斯夫人（Mrs. Humphreys）合作。之后的20年里，他创作了一组辛辣并且奇异的沉稳之作，其中包括许多代表着那

[3] 小皮特（William Pitt the Younger, 1759—1806）1783年初次担任英国首相，时年24岁。1804年他再次担任英国首相。迄今为止，小皮特仍是英国历史上最年轻的首相。——译者注

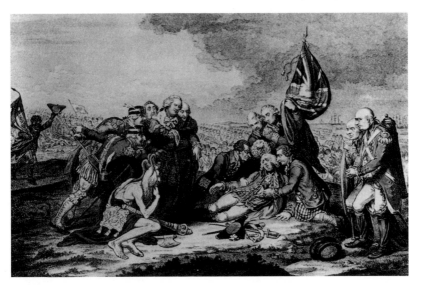

94. 詹姆斯·基尔雷,《伟大的沃尔夫之死》(*The Death of the Great Wolf*), 1795。基尔雷用韦斯特著名的现代历史绘画来讽刺小皮特政府的崩溃。这幅作品展示了政治漫画与历史绘画之间的共生关系。

个时代的典型作品。在动荡的年代,他创作出法国大革命狂乱野蛮的形象,之后又创作了贪婪的拿破仑的形象。他曾一度攻击皮特,夸大他的瘦弱以使之看起来难以置信地自负并且矫饰。到了1797年,他的影响力颇大,以至于保守党成员们付他津贴以求免受嘲讽。在这样的协议之下,他转而表现辉格党领袖福克斯的粗鲁与诡诈。基尔雷也注意着更开阔、更温和的喜剧。他将约翰牛[4]这一国家典型形象表现成又呆又笨,但在不堪重负时却能够保持精明的人。

[4] 约翰牛(John Bull)是英国尤其是英格兰的拟人化形象。该形象源于苏格兰作家约翰·阿布斯诺特(John Arbuthnot)的讽刺小说《约翰牛的生平》(*The History of John Bull*)。主人公约翰牛这一人物形象后来逐渐成为英国人用以自嘲的形象。——译者注

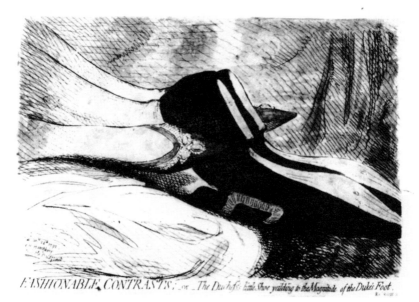

95. 詹姆斯·基尔雷,《流行的对照或公爵夫人的小鞋服从于公爵的大脚》(*Fashionable Contrasts or the Duchess' Little Shoe Yielding to the Magnitude of the Duke's Foot*),1792。提喻的典型例子——用部分来暗示整体。

基尔雷也抨击上层社会,尤其是皇室。在《流行的对照或公爵夫人的小鞋服从于公爵的大脚》里,他用鲜明的提喻法[5]来讽刺皇室的轻率——脚的位置清楚地暗示着正在发生什么。这些作品清晰地展示了作为视觉艺术家的基尔雷是多么具有创造性。他是第一位意识到自己的艺术可以如何超越常规表现形式的讽刺画家。

直到1811年变得疯狂以前,基尔雷作为一位政治漫画家始终无人匹敌。然而,他有一位劲敌托马斯·罗兰森。和基尔雷一样,罗兰森也曾在皇家艺术学院学习,也受到莫蒂默的自由线条的激

[5] 提喻法(Synecdoche),一种修辞方法,此处是指用部分代替整体。——译者注

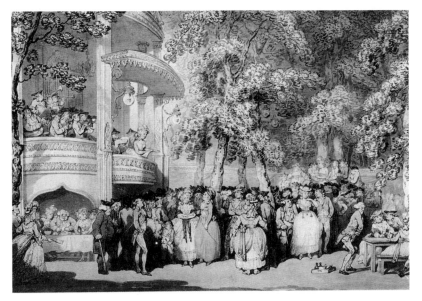

96. 托马斯·罗兰森，《沃克斯豪尔花园》（*Vauxhall Gardens*），1784。对上流社会进行诙谐的描绘，地点是伦敦最为著名的游乐园。

发，甚至或许也去巴黎学习过。罗兰森的大多数作品明显有着洛可可的感觉，其作品中的浮夸和基尔雷作品中急切的棱角形成鲜明的对比。罗兰森在生活中看起来是相当懒散随性的。当然，他比任何人都更擅长于表现闲适的公共生活，特别是在他绘制沃克斯豪尔花园的作品当中。在皇家艺术学院展出的这幅力作中，呈现了那些优秀之人和伟大之人在伦敦最著名的景点之一消遣时的场景。

罗兰森在此呈现的是一个即将灭亡的群体形象。虽然他直到1827年才去世，但对他来讲，这个世界却早已消失，取而代之的是一个更加令人恐惧并且更为孤立的伦敦。

政治讽刺画也在变化着。基尔雷以后，辛辣不见了。该画

种在乔治·克鲁克香克（George Cruikshank，1792—1878）那里继续活跃了一段时间。他是基尔雷的劲敌之一艾萨克·克鲁克香克（Isaac Cruikshank）的儿子（艾萨克曾说过："我在讽刺画的怀抱里"）。在职业生涯之初，乔治·克鲁克香克为激进的出版商威廉·霍恩（William Hone）工作，创作了许多有力的竞选绘画。他最令人难忘的作品大概是对一英镑钞票的仿作，钞票上装饰着被处以绞刑的人们。此画攻击的是对伪造钞票者判处死刑这一法令，它在促使撤销这一野蛮法令上似乎起到了决定性的作用。事实上，克鲁克香克在围绕乔治四世即位而产生的宪法危机期间十分活跃。但在后来的生活里，他更多地转而从事幻想作品创作与社会评论。后来，萨克雷（Thackeray）曾这样悲叹克鲁克香克在政治讽刺时期的离去：

> 在思威汀斯小巷的骑士[6]；在拉德盖特山庭院里的费尔伯恩，在舰队街的霍恩……那明亮且令人着迷的宫殿里，乔治·克鲁克香克曾经让微笑而令人惊异的小恶魔和快乐无害的精灵们居住在那里。他们去哪儿了？……逆发吧，残暴的卡斯尔雷、圣洁的卡洛琳……那位曾经从霍恩窗户中友好地瞥视我们的 60 岁的花花公子——他们都去哪儿了？在这些作品之后，克鲁克香克先生本应已经画出了一千幅更好的作品。它们对我们而言，比他做的任何事情都更令我们高兴一千倍。

[6] 这一段落当中出现的人物以及地点都源自克鲁克香克的作品。——译者注

但克鲁克香克个人并非应当受到指责。版画店已经被分布更为广泛的传播方式替代，18 世纪的公共生活也被更为私人化并且更加包容的生活所取代。讽刺画在维多利亚时期的英格兰是"值得尊重的"。当克鲁克香克想要再进行社会评论的时候，他几乎完全远离了讽刺，而沉浸在了感伤之中。正如他之前和之后的许多人一样，克鲁克香克用自己的道德品行来效法霍加斯的"现代道德题材"。作为一名热切的禁酒主义者，他讲述了一名醉汉被自己的狂乱逼疯的故事，又讲述了另一名醉汉的孩子们为父亲赎罪的故事。故事以醉汉之女长大后沦为妓女、跳下伦敦桥自杀而结束。克鲁克香克用感伤而非讽刺来构建这一城市令人动容的景象。

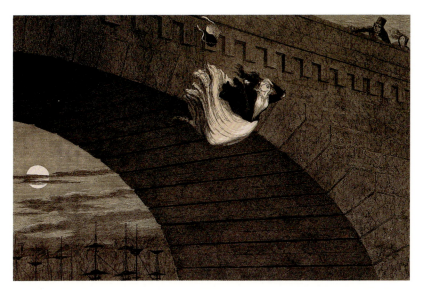

97. 乔治·克鲁克香克，《醉汉的孩子：女儿的自杀》(*The Drunkard's Children: Suicide of the Daughter*)，1848。克鲁克香克是一名热切的禁酒主义者。画中，醉汉的女儿因为父母酗酒而被迫成为妓女，她在绝望中跳下了伦敦桥。

颠覆之终结

另一方面,政治讽刺转变为幽默。拿破仑时代辛辣攻击的继承者是温文尔雅并且无趣的约翰·多伊尔(John Doyle,1797—1868)。多伊尔的政治讽刺画,正如萨克雷所说,"使人安静得像绅士一样微笑"。

当然,政治讽刺画并没有消失,但它变得谨慎并且温文尔雅。它的具体情况同样也发生了改变。19世纪40年代产生了有插图的讽刺杂志——《笨拙》(Punch),它迅速成为中产阶级幽默的阵地。政治讽刺画在此处温和的社会笑话当中保有了一席之地。的确,正如我们所知,政治讽刺画事实上正是在《笨拙》杂志扬名的,因为在《笨拙》的插图者约翰·坦尼尔爵士(Sir John Tenniel,1820—1914)绘制了取材于19世纪40年代议会大厅里高雅的艺术装饰的讽刺"草图"[7]之后,"漫画"这个词开始意味着政治讽刺画。"漫画"这个词从历史绘画草图到讽刺绘画的转移,再一次强调了这两种艺术形式之间从未中断的联系。但是,或许它也暗示着当下的情形较为惬意,颠覆性讽刺的时代已经远去。在这种新的意义上,政治漫画的产生的确是政治讽刺画的死亡。它在20世纪的野性里又将被唤醒。

[7] 原文为"cartoon"。Cartoon在英语当中原本指草图、底图(也就是绘画的图样),后来渐渐有了"漫画"的意味。——译者注

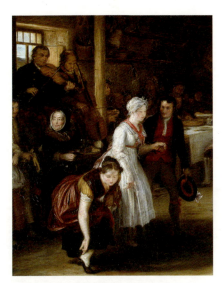

《便士婚礼》局部

第九章 日常艺术

> 我们这个岛国对艺术的品位具有家用的而非历史的特点。一幅好画是我们家庭众神中的一位,它被用于个人的崇敬;它是日常生活的陪伴。
>
> ——大卫·威尔基(David Wilkie)

上述对日常生活绘画的辩白出自该领域最为著名的画家。威尔基的创作常常取材于故乡的苏格兰人家和底层生活场景,这些简洁的描绘在19世纪早期统领着英国的艺术界。1818年展出的《便士婚礼》包含了威尔基艺术中所有的主要元素。画家展示了一个卑微的事件——一对贫穷的苏格兰乡村情侣的婚礼。"便士婚礼"指的是婚礼时,每位宾客带上

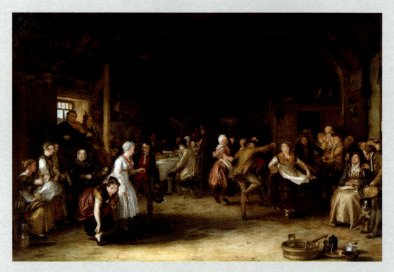

98. 大卫·威尔基爵士,《便士婚礼》(*The Penny Wedding*),1818。在"便士婚礼"上,每位宾客带着一点钱来帮助支付婚礼开销。威尔基通过描绘这类真实的苏格兰乡村生活图景来获得财富。

一点钱来帮助支付婚礼开销。婚礼通常在一个谷仓或乡间棚舍里举行,没有任何装饰。婚礼的主色调是褐色:褐色的木头、褐色的泥土,还有褐色的草堆。人们虽然贫穷,却很真诚。他们的欢乐简单而健康。观赏者对他们的贫穷产生同情,同时也羡慕他们的欢乐。

威尔基的风格建立在以特尼尔斯(David Teniers)为代表的尼德兰画家对底层生活场景的描绘之上,但其中也有那个时代更为复杂的自然主义成分。在某些方面,这种艺术可以被视为霍加斯传统的延续——它显然包含着一些叙事成分,以及幽默与讽刺的瞬间。然而,与霍加斯和之后的法国现实主义者们不同的是,日常艺术并非意在成为具有挑战性的艺术,它更多的是宽慰公众并促使他们重新思考艺术的价值。日常艺术这一画种实质上应对的是大众品位,它在艺术等级制度中"清楚自己所处的位置"。

风俗画的性质与起源

自从文艺复兴以来,风俗画就被视为一种具有自己鲜明特色的艺术形式。它是底层生活与历史绘画的对应物。历史绘画描绘的是特殊之人行伟大之事,而风俗画表现的是普通的人做着普通的事。历史画以崇高的风格绘成——它相当抽象,并且常常概括性地去表现与题材的理想性相匹配的视觉典范。风俗画以自然的风格绘成,专注于独特性与细节。风俗画当中很典型的是,它部分的视觉魅力来自于假象——艺术等级制度中最低等的视觉乐趣。但再微小也会产生魅力,风俗画是微型化与远观的生活。查理·卓别林(Charlie Chaplin)曾说道:"喜剧是远景,悲剧是特写。"这显然适合风俗画和历史画。风俗画为喜剧特质提供了远观的视野,而历史画则凭借它的规模,面对面地带给我们庄重的场面。

风俗画常常被视为资产者的艺术,它迎合的是白手起家和自食其力的专业人士们的品位,而非无所事事的贵族鉴赏家们的喜好。风俗画有着许多品质,这些品质也使得相关的风俗小说成为一种资产者的艺术;当然,风俗画也从18、19世纪英国风俗小说的炙手可热当中汲取了力量。

然而,这种组合却不应该被刻板地对待。许多贵族都很好地收藏了荷兰风俗画,并且推动着现代英国风俗画的发展,例如威灵顿公爵资助了威尔基,摄政王是最为著名的尼德兰艺术的收藏者之一。另一方面,这可以被看作资产者价值观在社会中的

普遍支配力量的一个标志。地位的改变代表着对待风俗画题材的态度的改变。在传统中底层生活风俗画一直是喜剧的素材。社会中的上层人士在看待下层人士时，发现他们很滑稽。可是现在，观众并没有那么明显地远离着这些艺术题材。不那么确定的是，在这些家庭化场景中的人物究竟是"他们"还是"我们"。在传统的风俗画里，这些人物肯定是"他们"，但是在他们代表着从前的我们自己这一意义上，这些人物现在可能是"我们"。难道那些健康正直的农民没有展现出支撑着时代财富与繁荣的优秀品质吗？

在许多方面，社交绘画作品为这些变化做好了准备。因为社交绘画已经以社会交往中更文明的形式代替了粗糙的荷兰"社交绘画"。18世纪晚期，当社交绘画作品不再流行时，一个更加充满着感伤的对下层生活题材的回归出现了。

庚斯博罗著名的"幻想之作"[1]反映了这种气氛。它们仿佛把该画种提升成了高级艺术。因为庚斯博罗显然用西班牙画家穆里罗（Bartolome Esteban Murillo）画中的顽童，来作为他自己作品里乡村孩子的范例。

动物画家乔治·斯塔布斯（George Stubbs）是试图从这种纯朴的风尚中获益的另一位艺术家，但他没那么成功。他精心缜密绘就的农场生活对时人并没有太大吸引力，或许正是作品实事求是的态度妨碍了寻求本国浪漫景致的城市观赏者们对它们的接受。

与社交绘画作品更为直接的联系可以在弗朗西斯·惠特利

[1] Fancy pieces，风俗画的一种，画面中常常包含有虚构、想象的成分。

99. 托马斯·庚斯博罗,《乡村女孩和小狗与水罐》(*Cottage Girl with Dog and Pitcher*),1785。庚斯博罗是"空想绘画"(fancy picture)的大师。这类绘画是18世纪流行的对穷人感伤的动人描绘。

100. 乔治·斯塔布斯,《收割者》(*The Reapers*),1783。斯塔布斯以更加一丝不苟的方式来描绘乡村生活。这对他的同代人而言,不太具有吸引力。

101. 弗朗西斯·惠特利,《挤奶女工》(*The Milkmaid*),1793。惠特利"伦敦的呐喊"系列作品在城市背景中来表现"空想绘画"。它们当中常常会有激起色欲的女工形象。

(Francis Wheatley,1747—1821)的作品中看到。惠特利在职业生涯之初模仿的是佐法尼的作品。尽管如此,到了18世纪90年代,他从社交绘画转向了感伤的文学性绘画,其中的许多是为版画而作。他最为成功的系列是"伦敦的呐喊"(The Cries of London)。它创作于这样一个时期——那时传统的街头商贩在现代城市滋长的隐匿性中迷失了自己的身份;这些图像给人留下了这样的印象——如今仍然生活在伦敦的人们,还保留着往日如画风景的温存。相比之下,没有什么是比此时被革命冲昏了头脑的巴黎暴徒的恐怖形象更为遥远的了。

惠特利的伦敦风格在乔治·莫兰（George Morland）的作品中有着乡村的对应物。莫兰是一位少年天才艺术家，他靠仿制荷兰风景画成功地踏上了职业生涯。到了18世纪90年代，他因为创作乡村景象而出名。在这些景象中，他把下层生活风俗画与庚斯博罗画中的宏伟和感伤相结合。他画中的乡村场景获得了巨大的成功，部分原因在于它们表明了一种对不被现代性所束缚的更为粗犷的生活方式的坚守。他传奇性的放荡看起来使这种坚守更加具有说服力。莫兰与现代的奥古斯都·约翰（Augustus John）类似，被认为是自然不可抑制的力量。

102. 乔治·莫兰，《早晨：准备去集市的小贩们》（*Morning: Higglers preparing for Market*），1791。莫兰因为大胆描绘乡村生活更为"波西米亚"的一面而闻名。

莫兰在战争与危机的时代创作,他的具有活力的乡村生活景象,仿佛是对英国大众所需的恢复能力的一种宽慰。

大卫·威尔基爵士

大卫·威尔基(1785—1841)1806年到达伦敦时,莫兰已经去世了两年。因此,乡村风俗画市场存在着一个空缺,虽然这个年轻的苏格兰人并不是放荡莫兰的模仿者。毫无疑问,威尔基的乡村场景有着受到苏格兰启蒙运动思想家影响的更为伟大的意蕴。他也几乎无可避免地,迷恋着苏格兰诗人罗伯特·彭斯(Robert Burns)的朴实的活力。虽然来到南方挣钱,威尔基仍然对自己的故土充满自豪,并且几乎过于坚持地在行为举止上苏格兰化。这事实上有助于他的成功,因为这表明他的作品适应力强,并且由衷地自然。

威尔基在都市中的不自在,通过他自传性质的《介绍信》中令人啼笑皆非的幽默透露了出来,其中再现了他初到伦敦的那些日子里的尴尬。创作这幅画的时候,威尔基试图像康斯坦博这些风景画家一样,发展出一种描绘乡村生活的更为逼真的方式。与康斯坦博类似,他看起来已经将这种努力等同于科学研究。

威尔基在事业的这一阶段也准备冒险去做些逆反的事。《扣

103. 大卫·威尔基爵士,《介绍信》(*The Letter of Introduction*),1813。一名笨拙的小伙子试图从一位有名望的人物那里获得帮助,这个画面重现了画家年轻时的尴尬处境。

押抵租》是对贫穷的赤裸裸的描绘。它在审美和政治上并非广受欢迎。正如雕刻家亚伯拉罕·兰姆巴赫(Abraham Raimbach)评论的那样:

104. 大卫·威尔基爵士,《扣押抵租》(*Distraining for Rent*),1815。一个贫穷的家庭即将毁灭。这个画面比威尔基以往的作品包含了更多的社会评判。因这幅画不是很受欢迎,艺术家再也没有尝试创作这样的批评之作。

反对是针对题材的,从某方面而言,它有着极为悲哀的真实,并且依赖于他人的政治阐释。据说,一些人认为它的题材是不自然的。

拿破仑战争刚结束就绘制的这幅画,以非常不受欢迎的方式把人们的注意力引向了乡村不断增加的问题,这些问题由经济萧条和回乡士兵就业难而引发。

在该事件后,威尔基从边缘撤回,并且软化了作品中的气氛。他之后的《便士婚礼》,正如之前已经提到的那样,对乡村的贫穷给出了更令人增加信心的形象,也将一代人带回了过去。就像瓦尔特·司各特爵士当时引领着风尚的小说《威弗利》

（*Waverley*）一样，它描绘了那些美好的旧时光图景，通过所展现的那些细节，美好图景更加鲜明。这幅作品成为刻画英国和欧洲大陆乡村田园生活的原型。

只不过，威尔基获得的最大成功，是他以伦敦为背景的现代主题来重复他的"获胜模式"的作品《切尔西皇家医院的残老军人读到滑铁卢战役的新闻》。通过将重大历史事件囊括于当地环境里，威尔基诉诸爱国主义，并且加强了快乐大众们随遇而安的观念。由于画面场景处于开阔的空间，他也能够把自己对自然主义绘画的知识很好地加以运用。这幅作品如此成功，以至于它在皇家艺术学院展出的时候，周围不得不设置了一条护栏。该作品最终被威灵顿公爵买下。

正如已经提及的那样，威尔基目光敏锐地对自然主义的运

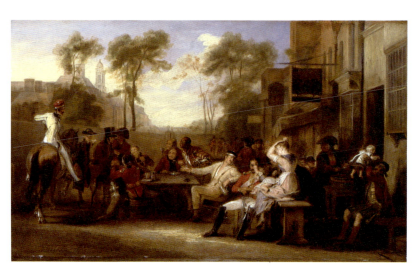

105. 大卫·威尔基爵士，《切尔西皇家医院的残老军人读到滑铁卢战役的新闻》（*Chelsea Pensioner Reading the News of the Battle of Waterloo*），1822。老兵们在得知滑铁卢战役获胜的消息后欢呼雀跃。这幅画备受欢迎，以至于当它在皇家艺术学院展出时，周围不得不加了一条护栏来保护它。

用,产生于一群风俗画家和风景画家热切的兴趣——他们想要创造一种对于城市面貌全新并且更为真实的记录。许多这样的艺术家,诸如约翰·林内尔和威廉·马尔雷迪(William Mulready),都已经在前些年尝试着去展示这样的作品,但它们并没有得到任何反响,这些艺术家也就逐渐地转向了其他领域。

威尔基之后

在苏格兰,威尔基的作品为国立学校所珍视,它们成为苏格兰本土文化复兴中彭斯和司各特的视觉对应物。苏格兰风俗画的场景延续至维多利亚时代安德鲁·格迪斯(Andrew Gedds)和托马斯·费德(Thomas Faed)的作品中。这些作品营造了深受维多利亚女王喜爱的苏格兰风尚。

可是,并非所有的苏格兰日常生活作品都那么温和。瓦尔特·格基(Walter Geikie,1795—1837)创作了看起来与彭斯极具活力的艺术语言相类似的简练的蚀刻版画。正如彭斯的诗歌那样,这些形象常常有着颠覆性的维度。然而,格基杰出的作品即使在苏格兰也被边缘化了。作为聋哑人,他自身的生理残疾使得他被视为一个可供娱乐却不必严肃对待的原始人。

在英格兰,威尔基的影响与 18 世纪末已经出现的乡村主义

106. 瓦尔特·格基,《我们的古德曼是个醉醺醺的老乡》(*Our Gudeman's a Drucken Carle*),1830。格基的蚀刻版画延续了乡土幽默与现实主义的传统,这在当时的画作中较为少见。

相融合,绘画场景中充满英式的感伤。这类绘画的领军人物是威廉·柯林斯(William Collins,1788—1847),乔治·莫兰曾经的学生。作为威尔基的朋友(也是小说家威尔基·柯林斯的父亲),在许多人看来柯林斯给英国的乡村带来了类似的"真实性"。不过,人们只是接受了幻想。《乡村的谦逊》表明了乡村对访客的叨扰的默许。小孩子对骑马之人表示敬意,骑马之人的影子投射在画面的前景上。

107

在尝试对伦敦景象进行真实自然的处理失败了之后,马尔雷迪也逐渐朝着抒情风格发展。与威尔基一样,他试图拓展风俗画的范围,表明它有着成为高雅艺术的充分的潜质。他的富有诗意的田园生活成为超越时间的阿卡迪亚,它们有着符合高

107. 威廉·柯林斯，《乡村的谦逊》（*Rustic Civility*），1833。柯林斯让温顺的乡村阿卡迪亚形象成了经典。旁观的男子骑在马上，他的影子落在画面的前景上。

尚审美体验的辽阔与构图上的庄严。正如典雅的阿卡迪亚的牧羊人一样，这些纯朴的乡下人是有知识的。年轻的小伙子写了一首十四行诗，当他的爱人读诗的时候，他羞怯地弯下了腰。他们的文化水平远远超出了当时普通的农村人。这幅作品也是极有学问的，因为那个受过教育的小伙子的姿势采用的是米开朗基罗在西斯廷教堂天顶画中的某个人物的姿势。日常生活已经不再是过去的样子。

108. 威廉·马尔雷迪,《十四行诗》(*The Sonnet*), 1839。像柯林斯那样,马尔雷迪把田园生活画得适合维多利亚时代资产阶级的品位。

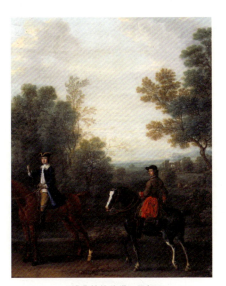

《博弗特的狩猎》局部

第十章 动物画

动物画是18、19世纪的英国特有的。创作这类绘画的艺术家技巧参差不齐，但是，其中至少有一位主要的大师——乔治·斯塔布斯（George Stubbs），还有一些其他的极有能力与才智的艺术家们。

即便如此，正如由于更为广泛的艺术能力而得到赞誉一样，许多知名画家因为能够精确地描绘令人喜爱的动物也备受推崇。一些受人仰慕的动物画家，例如詹姆斯·西摩（James Seymour），事实上是自学而成的艺术家。

社会史学家对动物画也有很大的兴趣。18世纪描绘的动物通常是那些与体育以及农业有关的动物。换句话说，它们是劳作的动物，这些作品是画给那些与它们一起劳作的人们，他们对这类动物的态度在很大程度上是理性的。事实的描绘受到重视。然而，在这一时期的后半部分，却有着转而注重宠物和野生动物的日渐增长的趋势。正是在这一时期，更加感情化的态度开始出现——伟大的对自然之再评价和浪漫主义一起产生了。现代社会中受过教育的人们与动物不再具有直接的接触，因此，动物作为自然状态的一部分，就像儿童和"淳朴未开之人"一样被珍视。早期动物画当中，斯塔布斯以敏锐而精确的图像风格领衔，晚期的主要人物则是兰西尔（Edwin Landseer），他专注于氛围和感觉。

狩猎是有动物参与的最古老的运动。它在远古时期被称为"王者的运动"，后来，一直是贵族和皇家的特权。在18世纪，它成为原本为上层阶级所独有的运动中被资产者所侵

入的一种运动。不需要拥有完全属于自己的狩猎活动，现在可以相对低廉的费用，加入一场狩猎。捕猎雄鹿开始不再流行，并被捕猎狐狸所代替——这可以在大多数乡村地区以较小的规模进行，并且更好管理。

这一转变也导致了一种新的压抑。小规模的狩猎之前也一直是农民生活的一部分，现在却被野蛮的狩猎法限制了，一方面造成了贵族与资产者之间的分歧，另一方面也造成了贵族与工人阶级之间的不和。偷猎者成为工人阶级当中的英雄，为歌曲和故事所颂扬。可事实却比这黑暗得多。当看到人们骑马捕猎的雄壮欢乐的画面时，我们应该记住那些因为进行在他们自己看来是传统的运动却被关押、流放和绞死的人们。

赛马——与动物相关的另一种主要运动，经历了相似的变化。在17世纪，赛马是由一两位绅士策马，让马匹之间相互比赛的活动。现在，已经有了定期的赛马日程（1728）。1750年，赛马俱乐部（Jockey Club）的建立引发了进一步的规定。诸如纽马凯特[1]这样的特定地点开始形成，著名的年度比赛开始了，例如德比赛马（Derby，1780）。

定期的赛马把某些动物变成了名流。因此，丝毫不令人惊讶的是，给马匹画肖像成为一种赚钱的行当。1755年，罗奎特（Rouquet）注意到：

[1]纽马凯特（Newmarket），位于伦敦以北的萨福克郡内，是英国乃至世界赛马业的中心。——译者注

我们或许会给那些被雇来给英格兰马匹画像的肖像画家们排排座次。只要赛马一出名，他们马上就会把它画得栩栩如生：画像的大部分已经事先画好并干透，但是在其他一些方面却惟妙惟肖；它们基本吻合骑在它背上的一些骑师或是其他人的形象，但这些形象画得很马虎。

这些作品建立了一系列常规的肖像惯例。由于马匹更多地从身躯而非面孔被看待和评价，它们通常会被画得很精确。它们的轮廓给有识之士提供了欣赏骨骼细微差别的方式。有时因为性格和本领而被珍视的狗，仍然经常会被做侧面像的描绘，但是它们的头部会半转向观者。

农场动物的画像有着更为矛盾的地位。改良农业对于拥有土地的阶层而言是合法并且重要的一个考虑，而且，许多贵族都是改革的领头人（比如诺福克的"萝卜"汤曾德[2]）。18世纪农业展览的规章制度以及奖项与奖励都已经建立，它们大都与野外运动的发展相一致。然而，这些活动包括远比野外运动更为广泛的社会范围。此外，由于它们主要局限在耕作的群体当中，没有像赛马和狩猎那样给资产者提供参与机会。因此，总的来说，获奖的牛和羊的绘画是为谦卑的自耕农而绘制的，创作这些作品的艺术家们也往往会相应地调

[2] 诺福克的"萝卜"汤曾德（"Turnip" Townshend in Norfolk），18世纪英国辉格党政治家。他被称为"萝卜"汤曾德，是因为他曾强力推行耕种萝卜。——译者注

整他们的视野。斯塔布斯画的那头被它自豪的主人牵回家的获奖公牛(还有一只斗赢了的公鸡),带着略微诙谐并且几乎是高傲的气氛,这大概没有被画面中的绅士所察觉。虽然画得有品位,但其实斯塔布斯在此对获奖动物的主人所渴望的某些夸大做出了让步。

现在很难说,这个阶段绘制的被荒诞地夸大了的方形的牛羊和实际的动物有着多大关联。可是,艺术家确实受到鼓励来夸大这些特征。伟大的自然主义木雕艺术家托马斯·比维克(Thomas Bewick)在他年轻的时候观察到:

109. 乔治·斯塔布斯,《林肯郡的牛》(*The Lincolnshire Ox*),1790。即使斯塔布斯这样一丝不苟的画家,或许也会受鼓舞来夸大这头巨大动物的尺寸。这头牛是画中这位先生因为斗鸡比赛而赢得的奖品。(这会成为原创的"公鸡和牛"的故事吗?)("公鸡和牛"的故事,'Cock and Bull' story,指极度夸张并且令人难以置信的说法。——译者注)

肥壮的牛很流行。只要还吃得下，它们就会被喂到最重最大，但这仍然不够。它们被画得如怪物般壮硕，以取悦它们的主人。

比维克反对莫须有地任意画上大块肥肉。于是，他远离了这类绘画，转而投身到对自然生命的精致描绘当中，因此，他现在没有理由不声名卓著。

然而，同样重要的是，比维克最后本应该通过书籍的形式出版雕刻而闻名。与农业动物画家不同的是，他也给广大默默无闻的城市公众画画。正如在他之前的霍加斯一样，他通过给新的观众画画来成就伟大。在家乡纽卡斯尔创作的时候，比维克的影响就已经通过出版业的传播体系遍及全国，甚至到达更广泛的区域。他也是热情的自然历史新的且见多识广的受惠者。自然历史对风景画的再评估也非常重要，相关内容我们将在第十三章中加以探讨。他精致的小插图是悉

110. 托马斯·比维克，《树篱麻雀》(Hedge Sparrow)，1795。比维克给木雕带来了新的发展，借以传达他对自然世界和乡村生活的精细观察。

心观察和精湛技艺的结晶。比维克把一种新的精妙带入了木雕低廉的复制方法中，这是一种更为他的同代人而非我们所欣赏的转变，因为他们可能已经习惯了用木头来印制有关谋杀和其他轰动流行事件的粗糙的大幅纸张图像。

图像的发展

对于实际细节的掌握是对所有动物画像的要求之一——即使是那些特殊的非常夸张的作品。这一画种与众多的英国绘画作品很像,有着佛兰芒艺术的渊源,许多早期的动物画家都来自于那个国度,早期英国的从业者们多受到来自他们的训练。约翰·伍顿(John Wootton,1682—1764)是扬·怀克(Jan Wyck)的学生,伍顿非常重要的贡献之一是将文雅感引入体育场景。一定程度上

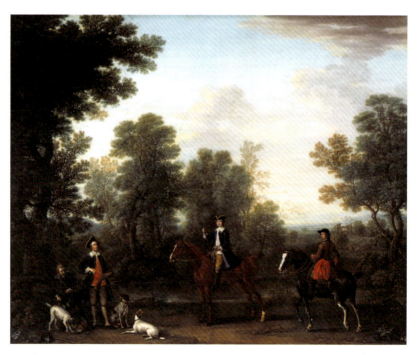

111. 约翰·伍顿,《博弗特的狩猎》(The Beaufort Hunt),1744。随着田野运动成为资产阶级和贵族的消遣方式,狩猎场景也越来越受欢迎。

他是通过以下方式实现的——融入社交作品的一些惯例，或引入法国古典风景画家克劳德·洛兰（Claude Lorraine）的被理想化的风景背景。

虽然伍顿毫无疑问地在体育绘画的文雅化方面获得了成功，他却为了一些赞助者朝着理想化的方向转变了许多。他和詹姆斯·西摩（1702—1752）有着严肃的竞争，这令人觉得十分奇怪。西摩是一位创作技巧显然要低许多的艺术家，但是，他却有着很高的声望。他在《全球观众》（Universal Spectator）看来，即便"从未学习过上色和绘画"，却是全世界"（在画马匹和猎狗方面）最精良的制图员"。看起来，西摩仅仅通过接近创作题材的细枝末节来暴得大名。西摩也因生活放荡而出名，这毫无疑问地为体育团体所欢迎。

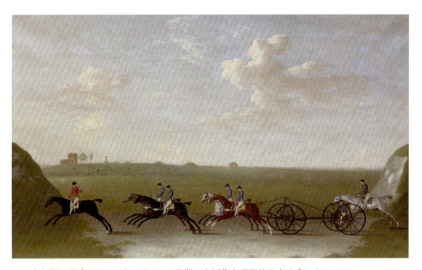

112. 詹姆斯·西摩，《1750年8月29日星期三在新集市原野的马车比赛》(The Chaise Match Run on Newmarket Heath on Wednesday the 29th of August 1750)，1750。虽然对一个画家而言有些不太专业，但西摩在动物肖像画的精确性方面有着很高的声誉。与摄影技术应用之前的所有画家一样，他画的奔跑的马，腿部动作错误。

根据创作题材的丰富性来对待动物绘画，就不会对大多数动物画家造成严重的不公。虽然他们当中的大多数技术不错，但他们很大程度上是在确定的种类当中创作。不过，乔治·斯塔布斯的情况却并非如此。解剖过一匹马并且出版过一本至今仍然无人超越的相关书籍，斯塔布斯远比其他人更为通晓动物解剖。远不仅如此，对形式的古典感以及精明地将视觉清晰和理智探寻相结合，使得斯塔布斯跻身于启蒙时期诸如夏尔丹、拉姆齐以及雕塑家乌东（Houdon）等伟大的视觉艺术家之列。

斯塔布斯出身卑微，是一位皮革匠的儿子，这样的背景使他很早就和马匹有过接触。出生于利物浦的他在很大程度上依靠自学，并且勉强维持着他作为旅行肖像画家的生活。即便在这样一个阶段，他也显然有着决心，并充满着对知识的好奇。在18世纪50年代，他如愿以偿地去了趟罗马。这段时间他完成了解剖研究，这些研究使得他于1766年最终出版了经典著作《马的解

113. 乔治·斯塔布斯，《马的解剖·第2幅：骨骼》（*Anatomy of the Horse: Table II: Skeleton*），1766。斯塔布斯对马匹的解剖习作直到今天都无人超越。

剖学》(*Anatomy of the Horse*)。

大约在 1758 年移居伦敦之后，斯塔布斯动物画家的职业生涯才真正开始。他是获益于定期展览的艺术家之一。从 1761 年至 1774 年，斯塔布斯每年都参加艺术家协会的展览，他以非凡技艺创作的动物画，将轮廓的新古典感和对肌质的微妙掌控结合在了一起。仿佛他能够对画中的动物赋予时髦的"高贵之野蛮"的尊严，但他在创作时却没有对它们加以感伤化。没有哪幅作品能比华丽的《维斯托·杰克》更能对此展现得淋漓尽致了。

114. 乔治·斯塔布斯，《维斯托·杰克》(*Whistlejacket*)，1762。斯塔布斯的朋友乌西亚·汉弗莱（Ozias Humphry）说，这匹马本来是乔治三世骑马肖像的下半部分，但委托人对马匹太满意了，于是他决定让画面上只有马。

115. 乔治·斯塔布斯,《斑马》(*A Zebra*), 1763。母斑马像。这匹斑马是从好望角带来送给皇室成员的礼物。斯塔布斯把它画在英国的树林里,这令斑马看起来更加具有异域特质。

斯塔布斯的技艺很快就被醉心于赛马和养马的贵族们赏识。他显然满足了这些赞助者的需要,其作品充满了更广泛的对动物生活和人物生活的观察。他以同样共情的方式,在画作中表现驯马师们,赋予他们动物们的个性。

伦敦也给斯塔布斯提供了持续探究的机会。他为那些具有强烈科学爱好的赞助人画画,比如约瑟夫·班克斯(Joseph Banks)。他还经常去画野生的和异域的动物。其中,他最早的作品画的是一匹斑马,这匹斑马是从南非运来献给王室成员的礼物。画作以常见的英国树林为背景,这使得画面看起来更加奇异。

斯塔布斯的美学抱负促使他去发掘那些包含着动物的古典题

116. 乔治·斯塔布斯，《被狮子惊到的马》（*Horse Frightened by a Lion*），1770。这个主题表明，斯塔布斯此处表现的是流行的对崇高之美的畏惧。他在罗马看到的古典雕塑或许启发了这幅作品的创作。

材，例如《法厄同的陨落》（*Fall of Phaeton*），也促使他自创了在戏剧性事件中包括动物在内的一些题材。后者当中最为成功的是《被狮子惊到的马》，斯塔布斯在其中引入了有关崇高的时髦理论。该画作探究了恐惧与岌岌可危的感觉，而这些感觉被认为是崇高这一压倒性的审美情感的核心。

正如其他尝试提升较小的艺术种类的艺术家一样，斯塔布斯和皇家艺术学院的关系不太和谐，他是从其1768年建立伊始就抵制加入的人群中的一员。事实上，他也是艺术家协会的一员，并且于1773年成为该组织的主席。最终斯塔布斯屈从了，他于1780年成为皇家艺术学院的一名准会员，甚至于1781年当选为

会员，但是这从来没有获得过认可，因为他拒绝按要求提供文凭。看起来他和庚斯博罗一样，都对学院怎样挂他们的画有着不同意见。遗憾的是，斯塔布斯这次令人失望了。斯塔布斯在与陶工韦奇伍德（Josiah Wedgwood）共同设计的瓷器上尝试绘制新的绘画形式，但这并没有增加他的名望。或许他没有再次名声大噪的决定性的因素，正在于一种艺术运动的开始，该运动将动物描画得更加富有情感。新一代更加年轻的艺术家，例如詹姆斯·沃德（James Ward，1769—1859），擅长创作更加具有英雄气息并且更加戏剧化的动物肖像，在此之中，专业人士的精准让位于鲁本斯式的大胆表现。重要的是，这种对于动物的佛兰芒式的概括

117. 菲利普·利纳格，《有乐感的狗》（*A Musical Dog*），1805 年以前。虽然令人难以置信，但这可能是当时正在演奏的动物的肖像。利纳格擅长训练西班牙猎狗来表演特技。

性处理,再一次成了风尚。

我们很难想象在那个时代,一条有着乐感的狗,它的肖像会被郑重其事地对待。但是,菲利普·利纳格(Philip Reinagle,1749—1833)所画的那些动物却被宣告为真正的表演者。这是能工巧匠时代令人生厌的一面。在现实中,它使得人们更加远离动物,而非接近它们。在利纳格的画中,我们能看到给动物们赋予人类特性的现代倾向。他也给予了它们柔和的光泽,这在新兴的感伤化的动物肖像中日渐成为一种需求。

没有谁比埃德温·兰西尔(1802—1873)更擅长这方面的技艺了。兰西尔是个神童,他在19世纪20年代就以卓越娴熟的自然主义技巧绘制动物,这在法国被籍里柯和德拉克洛瓦等赞赏不已。但是,他很快就为动物们赋予了看法与表情。这些在我们看来太过于人性化,但在那时却被视为与动物心理学密切相关的观察。

兰西尔的《老牧羊人的主祭》被罗斯金(John Ruskin)称赞为最具洞察力与诗意的现代绘画。兰西尔对精湛技巧和感伤主题的完美结合,给他在维多利亚时期带来了巨大的成功,也使他尤其受到王后的眷顾。现在我们或许会觉得这样的作品被如此严肃地对待,实在令人难以置信。可是,这对于兰西尔而言有着非常严肃的一面。他那些具有人类特点的动物们并不仅仅是流行的多愁善感的一种安慰之物。他真的希望在动物世界展现道德感,并且表明的确存在着自然美德这样的事物。在后来的生活当中,兰西尔失去了信仰,几乎精神崩溃之后,他转向了绘制大屠杀和毁灭的恐怖图像。此时,达尔文给出的关于自然的图景是更为令人战栗的"适者生存"的画面。动物肖像被视为科学探究的那些伤

118. 埃德温·兰西尔,《老牧羊人的主祭》(*Old Shepherd's Chief Mourner*), 1837。兰西尔在创作通人性的动物肖像方面颇有名望。这类作品在当时被认为是对动物心理的精确探索。如果换一个标题,画面或许看起来就没那么感伤。

感的日子,以及其之前作为体育英雄与肥硕的农场动物的世界,都已经一去不复返了。

《伊普斯维奇市场的交叉路口》局部

第十一章 其他传统

本书一直在讲述汉诺威时期英国绘画的发展，但我们只关注了这个行当的一部分，也即与市场相关的部分。

这是一种惯例性的关注，而且不难看出为何如此。总的说来，为权贵而作的绘画技艺更为精湛，并且在当时及以后都有着巨大的公共影响力。它们是"强势"绘画。

然而，需要提及的是，艺术活动的领域却远不仅限于此，绘画在社会各阶层都有着一席之地。在机械复制时代之前（正如我们在此讨论的一样），图像必然是手工创作的。廉价的绘画满足着下层社会的某些需求，但并非全部需求。原创的绘画为士兵、水手、店主，甚至是劳工以及他们的家人而作，他们当中有很多人自己也会画画。这些艺术作品多被称为"质朴的"或是"简单的"，也许被称为"大众的"更为贴切。即便这个词本身也有问题。一些人喜欢把"大众的"艺术视为老百姓真正的声音，认为它们在上流社会的压迫面前保留了自己的特征。另一些人将它看作高雅艺术的微弱的反映，他们认为艺术在既定的社会当中总是体现统治阶级的价值观。他们将"大众"艺术看作从上层流传下来的，体现着下层阶级的悲哀，并且反映着下层阶级在模仿主人，却又无力胜任的一种努力。

这些观点看起来都不那么符合实际情况。将大众艺术视为反抗的观点根本不令人信服，因为从总体上而言，图像并不包含颠覆性的或是反对的内容。将大众艺术视为对高雅艺术微弱反应的观点，无法解释其中清晰可见的生命

力与原创性。

由于大众艺术非常不受重视，其大量作品已经丢失。但是，流传下来的作品足以表明，这类艺术是多么丰富多彩。贫穷并不一定意味着质量低劣。正如民歌和民谣一样，源自这一"其他"传统的图像常常是美丽动人的。我们也应该记住，其中的一些作品，当时或许被视作天真而受到忽略，但它们现在已经确定无疑地被视为"精美的"艺术，例如布莱克的作品。

大众艺术极为丰富，因为它由许多不同行当的"末流"组成。它包括了以下这些人的作品——没能在时髦职业中站稳脚跟的艺术家、受过训练的艺人、技术参差并且背景各异的业余爱好者。因此，尝试去构建一个它们共同的美学特征，或许会毫无结果。然而，正是源自高雅艺术图像传统中的自由，容许了大胆原创的视觉效果的存在。

有两种特别的自由与此有关。第一种是观念性的，而非源自于既定的单一视点来呈现事物的能力。透视——文艺复兴以来艺术教育的护身符，在此权威不保。如画面中一艘船的船尾和船头可能同时可见；一个人或许会像巨人一样站在他们想要占有的小房子旁边。这类变形并非没有原因。同时，对于船尾和船头的展示，提供了船事实上究竟是什么样子的更多的信息。尺寸可以暗示相对的重要性。对于艺术家或顾客而言，个体或许比个体居住的房子更加重要。这些决定与观念性的真实相关。另一种自由是容许多样化的材料与处理

方式。地方艺术会用高雅艺术中禁用的材料来创造形象，诸如羊毛、珠子或小亮片，它们会采用拼贴及其他的融合方式。或许这里最大的自由是，看重颜色自身的效果，而不是将它作为展现幻想形式的手段。

 大众艺术在18世纪晚期和19世纪早期的英国处于全盛时期。一个刺激因素是，作为大众艺术重要顾客的中下层阶级和自耕农阶级在这个时期积累了大量的财富。另一个因素是法国大革命之后延长了的战争的后果。因为士兵和水手们是这类艺术重要的生产者和消费者。这个时代在维多利亚时期机械化图像的增长面前画上了句号。一旦插图杂志开始出现，老式的印有可怖图案的大纸张绘画就不再具有任何竞争力。同时，摄影使得许多当地肖像画家和题材画家失业——数量远远多于失业的处于行业顶端的时髦画家。1837年以后，政府支持的遍布全国的设计学校，以一种前所未有的规模确保了手艺人能接触到传统艺术实践。独立的业余绘画，当然也仍然存在。但即使是业余绘画，现在也更为直接地受到了遍布市场的专业机械化生产的泛滥图像的影响。

主题：肖像、观点和逸闻趣事

肖像画在大众艺术当中与高雅艺术同样重要。下层人士保留自我形象的愿望与上层人士同样强烈——正如随拍（snapshot）的历史所表明的那样。大众肖像中的许多作品是由巡游乡镇和村庄的画家就地取材而作，也有一些更专注于特定市场的画家。或许这其中最重要的是水手和士兵的肖像——他们将要去服兵役，想要给即将离别的家人和爱人留下关于自己的记录。约瑟夫·普雷斯特尔（Joseph Prestell）想必是这些人当中的一位。很难说这幅简要的作品作为他个人形象的记录画得有多么好，但是它清楚

119. 佚名，《女王陛下第 21 军团（英国皇家北方步兵团）约瑟夫·普雷斯特尔和妻儿，1844》（*Joseph Pestell, Wife and Child, 1844, of Her Majesty's 21st Regiment, or Royal North British Fusiliers*），1844。艺术市场上并非仅仅只有高质量的作品。普通士兵在出发服役之前通常会请人画像。

地表达了一个家庭的层级与挚爱——他的妻子、他们的孩子,他们手挽着手,勇敢地笑着。

除了肖像以外,水手们也是船只图像的巨大的消费者和生产者。作为专业人士,水手们往往关注装备及其他航海特征的准确性。当在海上执行任务,光阴漫长而又无所事事的时候,他们常常会做针线活来创作船只的图案,使用的正是自己在操作船只风帆时练就的技术。

地方景象也受到高度欢迎。这些形象和那时对地形学方面日渐浓厚的兴趣有关。但是,民间看待城镇或是乡村,与其说认为是风景如画[1]的,不如说还是当时常规的艺术观点。然而,常规的艺术往往将其处理为"景观"绘画——展示在乡村旅行所见,

120. 沃尔特斯(Walters),《布里斯托的威廉·迈尔斯》(*The William Miles of Bristol*),1827。船只常常由水手们所画,或者是为水手们而画,所以需要把帆桅和其他航海特征准确地展现出来。

[1] 参见本书第十二章"风景如画"部分。——译者注

121. 佚名，《伊普斯维奇市场的交叉路口》（*The Market Cross, Ipswich*），19世纪早期。当时体现市民骄傲感的地方景致很常见。与专门给游客看的"如画"景观不同，这些作品长于表现与生活在这一地区的人们息息相关的细节。

风景如画的方式则倾向于采用更多概念化的方式。它们是为那些已经熟悉这个城镇，并且可以在心目中看见其所有部分的人们所画，也是为居住在那里的人们，而非为了那些游客所作。

相似地，动物画通常也是为了那些熟知动物的人们所画。大众艺术家创作的种类更丰富的竞技与农业绘画在本书中也已提及。通常，动物画只与动物本身有关，但更为个人化的情景有时也会掺杂其中。《获奖的公牛和卷心菜》中画的，就是农夫的妻子自豪地捧着一颗卷心菜站在一头牛的旁边。他们的农舍——场地的重要暗示——像一所玩具房子那样站立在画面的边缘。

在民间艺术当中，广泛受到赞誉的大众文化的另一个领域，

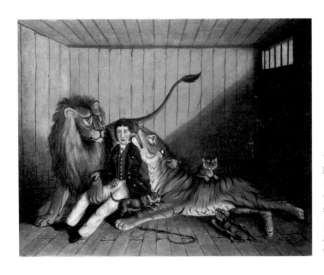

122. W. H. 罗杰斯（W. H. Rogers），《驯狮者》（*The Lion Tamer*），19世纪中叶。马戏团和动物园的画面在大众艺术当中比较常见。该作品展示了雄狮、雌虎和它们的"狮虎"后代。

是公开表演。与艺术展览一样，音乐会表演和剧院在18世纪有着丰富的流行展演。随着交流的增加，各式各样的旅行表演和动物展览也增加了。驯狮人是广受欢迎的人物，主要因为他的表演结合了冷静的勇气与令人惊异的异域风情，同时也带来了有关《圣经》故事中丹尼尔身处狮穴的一些提示。此处歌颂的驯狮人代表着一定的好奇心。他被狮虎幼崽们——雄狮与雌虎的后代们围绕着。

也有一类更小一些的画种，它是当地故事和逸闻趣事的插图。我们无从得知《九头愤怒的公牛》的绘画场景，或许它是当地某桩灾祸的记录，又或许是一种幽默的发明。不管怎样，它是一幅小型的喜剧杰作，精彩地展现了公牛们是如何因为一只野兔聚集在场地的正中央，又是如何在画面底部角落里的人群和水禽当中无意地制造了破坏与恐慌。

123. 佚名，《九头愤怒的公牛》(*Nine Angry Bulls*)，19 世纪中叶。此画为愤怒的公牛这个传统喜剧故事的不同版本。画面中，至少有九头愤怒的野兽，朝着仓皇失措的人群，飞奔而下。

出版市场

当时也有关于热门话题的绘画，虽然它们更多地以廉价印刷品的形式呈现。这类话题更富时效性，媒体往往会对它们进行充分的报道。谋杀和处决是其中的主要题材，为一个事件而作的图像往往也用于另一个事件，详细的准确性看起来并没有生动的感召力那么重要。不管怎样，生动性通常是通过木刻等雕刻所擅长表现的光影效果来实现的。

124.《〈布里斯托治安年鉴〉的通俗印刷品》(*Popular Print from the Bristol Police Chronicle*),布里斯托的 J. 瑟令出版社,1837。此画处于艺术市场的末端。这类对谋杀的粗略描绘通常是大幅报道的插图。

这些作品的创作者是以此谋生的专业人士。出版市场像现在一样有了明确的界定,创作这类作品的艺术家和印刷工人们知道什么样的作品卖得出去。

正如已经表明的那样,画家的种类更为多样化。与现在相比,那时的房屋油漆工们参与到象征性的描绘中来更是一种常态。广告绘画也是更加普及的职业,尤其是在阅读能力有限而视觉图像更受青睐的时代。其他与制图稍有关联的手艺人(例如上釉工人)也会像艺术家一样提供专业服务。几乎无可避免地,这类混合的行当在小城镇当中比大城市要受欢迎。例如,拉格比 1835 年的街道指南中并没有列出任何艺术家或是广告画家,但是,"管道工和上釉工"当中的一位(威廉·巴格肖 [William Bagshaw])在他主要职业名称的空白处加上了"画家"这一称谓。有时,一位手艺人或许会练就足够受欢迎的技能来进入图像制作。这就是发生在爱丁堡的约翰·凯(John Kay)身上的事情,他从一名理发师变成了微图画家和雕刻师。其他人尽量使自己的生意适合于制图,就像乔治·斯马特(George Smart),坦布里奇韦尔斯附近弗兰特村庄的一位裁缝,

在 1830 年左右从毛毡拼贴中找到了专长。

对于这些行当或是作品,我们所知甚少。我们不应该假设它们只是高雅艺术苍白无力的反应。前文已经提及,对于这类艺术家所拥有的图像自由,或许也延伸为与超越了殖民扩张之既定版图的非欧文化之间的沟通。存留至今的吸引人的羊毛画来自第四营步枪旅的 J. 瓦克特(J.Wackett)创作的《来自印度的礼物》。125

125.J. 瓦克特,《来自印度的礼物》(*A Present from India*),19 世纪中期。英国士兵给家人的这份礼物仿佛受到密宗艺术的影响,它与西方的传统很不一样。

英国的图像传统中并没有与这幅画中大胆的色彩与样式相匹配的事物。并非毫无理由的是,画中有着对于印度密教艺术的回应,而没有任何一位受过专业训练的英国艺术家能够做出这样的回应。即使事实上并非如此,二者在视觉上的相似,暗示着民间传统正在接触当时的高雅美术所无法触及的领域。

《在威尔士旅行的艺术家》局部

第十二章 旅行和地貌

"风景有什么意义?人们为什么需要它?"我们可以想象,当罗兰森这位倒霉的艺术家固执地骑着小马向前,走在威尔士的山脉中,被暴风雨淋透时,这样的想法一定会在他的脑海中闪过。因为这令人倒霉透顶的对自然的品位把他带到了此地,也是所有那些蜂拥到展厅去购买展票,观看遥远的无法穿越之地"美景"的人们把他带到了此地。并且,不仅如此,还有一些手册会把他们指引到手册图画当中的山顶与瀑布,这些图画是像他一样去过的人们绘制的。然后,颜料供应商们发明的精致的水彩颜料小旅行箱,供业余的先生

126. 托马斯·罗兰森,《在威尔士旅行的艺术家》(*An Artist Travelling in Wales*),1799。与华兹华斯的自然崇拜相一致,《语法博士的游历》是对风景如画旅行品位的讽刺。(《语法博士的游历》是威廉·库布 [William Combe] 受罗兰森作品激发而创作的诗歌。该诗作出版时,以罗兰森的水彩蚀刻作为插图。)

们与女士们，在晴好的夏日走出马车，来涉猎把玩。他们不会把绘画作为谋生的方式，所以只是在乐意与舒适的情况下去画画。但是，我们可怜的艺术家买不起马车，不管天气怎么样，他必须来这里。因为他需要在展览时出售作品，或者将其卖给出版商。

风景绘画的风尚是18世纪晚期和19世纪早期英国最令人瞩目的艺术趣味之一。皇家美术学院展出的绘画作品三分之一以上都属于这一类别，这一主题的印刷品和出版物也数量众多。风景绘画引发了大量的工作，并不令人惊讶的是，鉴于其投资与竞争因素，其中的许多都有着很高的质量。特纳这位英国公认的最伟大的艺术家，是其中的领军人物，并且他身边围绕着一群能力相当的艺术家。

大体而言，这样的品位可以与对伟大自然的再发现联系在一起——对自然的再发现曾是浪漫主义运动的核心。如今，风景被前所未有地严肃对待，但是，这并没有从整体上解释它受到广泛欢迎的原因，也没有解释为什么风景画在英国比在欧洲其他国家要更加处于主导的地位。

在审视风景画的崛起时，可将该话题分为四个方面。首先要讨论的，是旅行的现象以及记录沿途风景的习惯；然后将探讨随之而来的对失去的"阿卡迪亚"的渴望；紧接着的一章，将论述风景画对艺术等级制度的挑战，以及它想要和历史画平分秋色的诉求；最后，将涉及特纳晚年的创作，那是一个"特例"——它将风景画推到高于历史画的位置，就此预示着现代艺术的发展。

旅行与观光

18 至 19 世纪，人们的旅行越来越多，也越来越可行。首先是因为高效的国家长途客车体系的兴起，然后是运河的普及，最后是 19 世纪 30 年代铁路的出现。交通体系网的发展反映了商业的发展与社会的变革。欧洲，尤其是英国，正在变得更加富裕，贸易也日益增长。个人的旅行开始以前所未有的方式变得更安全。在 1700 年左右，只有吃苦耐劳的商人、军人、政府官员和前簇后拥的贵族们才会冒险去长途旅行。这个年代快结束的时候，每年拥有假期，已经是中产阶级的惯例。

旅行带来了一种想要获得所到之处画面的愿望，它一方面可以满足好奇心，另一方面可以启发沉思。

起初，满足这种品位的图画是地图。绘制精巧的地图包含着总览与细节，并通常表达着富足的轻松活泼感。它们不仅汲取了尼德兰艺术一丝不苟的风格，也吸收了意大利艺术的欢乐元素。意大利人对观光与注视早就习以为常，它们是将自己的国家卖给游客的过气的大师。18 世纪的威尼斯——那时的它几乎没有什么营生——发明了创造节庆景象以吸引游客的特长。卡纳莱托（Canaletto）就是这类作品的大师。当战争阻止了他的英国顾客前往威尼斯的时候，他到伦敦待了一段时间，创作了几乎和威尼斯大运河一样吸引人的泰晤士河图景，给当地的艺术家带来了新的可能性。塞缪尔·司各特（Samuel Scott，1702—1772）正是那些从中获益的艺术家之一。在《威斯敏斯特大桥的桥拱》

127. 塞缪尔·司各特,《威斯敏斯特大桥的桥拱》(*The Arch of Westminster Bridge*),1750。司各特从卡纳莱托那里受益颇多,但显然他通过桥拱对泰晤士北岸的描绘是原创的。

里,他歌颂了一种新的都市进展。一些脚手架仍然遗留在建筑场地,司各特自己精心选择了一种有限的正面景象,突出的是该建筑的几何结构。但在该作品中也有人物形象,如在大桥的矮墙上可以见到游客,年轻人也在桥下的河边玩耍。如此欢愉的伦敦景象不久之后就不太可能画得出来。这条河马上就会因为过度污染而导致人们无法在其中洗浴,蓝天也将会被民居与商业炭火的肮脏烟尘所遮蔽。现代城市的污浊是驱使人们到其他地方去旅行并找寻美景与快乐的动因之一。

18世纪早期,休闲旅行的主要形式是大旅行(Grand

128. 托马斯·琼斯,《尼泊尔的建筑物》(Building in Naples),1782。琼斯取自窗外的景象毫无艺术感,它不是为了出售。该画作以一种令人震惊的程度预示着19世纪的到来。

129. 弗朗西斯·汤尼,《蒂沃利的女先知之庙》(Temple of the Sibyl at Tivoli),1781—1784。许多水彩画家以记录观光者在大旅行中到访的景致为生。

Tour)[1],此种教育远行(有时持续许多年)给贵族的教养带来了极优雅的一面。它鼓励人们去描画所到之处的景色,这种风尚首先形成于诸如卡纳莱托这样的意大利画家。不过,在18世纪末,这种生意火爆到以至于来自其他国家的艺术家们也有了立足之处。由于英国人是大旅行的主要群体,那么,英国画家是赞助的主要受益者就并不令人惊讶了。

弗朗西斯·汤尼(Francis Towne,1739/40—1816)是记录诸如蒂沃利的女先知之庙(Temple of the Sibyl at Tivoli)这类著名意大利景点的地貌画家群体中的一位。他画的是水彩画,色彩明亮与方便携带的水彩颜料成为这类作品越来越受欢迎的媒介。就像许多水彩画家一样,汤尼以教书为生,这或许有助于解释他

[1] 大旅行(Grand Tour),也译为"壮游",从前英国贵族子弟游览欧洲主要城市以作为教育的一部分。

130. 威廉·亚历山大,《平泽门》(*Pingze Men*), 1799。到达世界上最遥远地方的艺术家仍然保留着记录所见的惯例。

作品当中线条独特的活力与明晰。另一方面,这类经过分析的精准性或许被认为是适合这类古典景致的。

在汤尼创作绘画的同时,旅行——大旅行或是其他的旅行已经超出了意大利的范围。由于贸易、科学考察或是征战的原因,英国人到达越来越远的地方,地貌绘画也随之到了那些地方。威廉·霍奇斯(William Hodges, 1744—1797)在库克船长[2]著名的对南部海域的探险中陪伴着他。霍奇斯带回的图画强化了塔希提和其他岛屿作为现存阿卡迪亚的观点。其他的画家更为准确地记录了具有异域风情的建筑和文化行为,就像威廉·亚历山大

[2] 詹姆斯·库克(James Kook, 1728—1779),人称库克船长。他是英国皇家海军军官、航海家和探险家。詹姆斯·库克曾三度奉命出海前往太平洋,带领船员成为首批登陆澳洲东岸和夏威夷群岛的欧洲人,也创下欧洲船只首次环绕新西兰航行的纪录。——译者注

（William Alexander，1767—1816）对中国的记录那样。然而，即便在此，东方景象也已经被按照西方的构图法则进行了处理。这些画面改造了陌生的景象，它们被处理成了普遍的知识结构中的一部分。正如中国若无法在现实当中被西方化，那么它也可以在想象中被西方化。

科学与观察

为了信息的旅行与为了借鉴的旅行是紧密联系在一起的。表现为画面的地貌并没有局限于可以游览的地方，因为眼睛可以看到人力所不能及的地方，尤其是在望远镜的帮助之下。约翰·拉塞尔（John Russell）用这样的方式捕捉到了月球表面的微妙画面。乘着火箭奔赴月球的梦想已经成为18世纪征服者们的幻想。

这是自然历史上的伟大时代。在这个时代，视觉描述被认为尤其具有信息量。世界上的植物与动物在人们的研究和出版中日益得到关注。

诸如桑顿（Thornton）的《花之神殿》（*Temple of Flora*）这类书籍的受众是科学市场与大众市场。它们以精细的准确性描述了众所周知的和新近发现的花卉品种，但是，这类描述也是以突出异域风情从而博人眼球的方式来进行的。

131. 约翰·拉塞尔,《月球》(*The Moon*), 1795。这幅色粉画习作是借助望远镜完成的。这是当时用艺术辅助科学研究的很好的例子。

132. 菲利普·利纳格、亚伯拉罕·派瑟（Abraham Pether),《夜里盛开的仙人掌》(*The Night Blowing Cereus*), 源自桑顿的《花之神殿》, 1800。和当时的许多植物插图一样，这幅画以戏剧化的背景和夸张的形式，结合了一丝不苟与精确的细节，来表现自然的壮丽奇观。

当科学家邀请艺术家来记录自然现象时,艺术家们将科学作为一种近距离理解他们所记录的自然世界的方式。曾经将绘画称为"实验"的康斯坦博,将这种探究的心情作为他这类创作实践的主要理由。他是位热情洋溢的自然主义者,吉尔伯特·怀特(Gilbert White)的《塞尔伯恩博物志》(*Natural History of Selbourne*)是他最喜爱的书籍之一。他在晚年宣称,自己主要阅读的便是地理方面的书籍。怀特在云朵方面的研究清楚地展示了他热切的参与——不仅在详细处理植物结构方面,也在更加令人兴奋的自然现象方面。

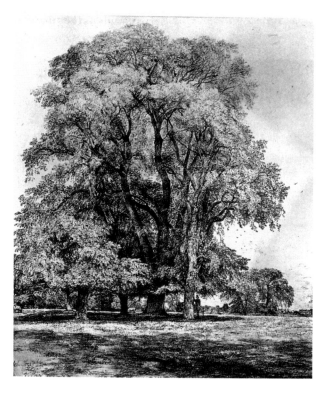

133. 约翰·康斯坦博,《福赖特福德的榆树》(*Elms at Flatford*),1817 年 10 月 22 日。康斯坦博对树木很有热情,他画了很多精美细致的树。

康斯坦博对云彩的研究为探寻大自然引入了新的维度，这就是对增长和变化的探索。它同样也是更加具有活力的接近当时领先科技的方式，也鼓励了风景绘画作为对生动体系之探索的观点。

就技术层面而言，康斯坦博对云彩的研究代表了一种实践，这种实践在那个时代发展出了一种新的重要性：户外的油画创作。乍看起来，这可能像是一个简单的技术问题。但实际上，它包括了一种全新的绘画创作哲学，并且及时地引领了整个绘画史上最伟大的变革之一——印象主义绘画。在直接面对自然进行

134. 约翰·康斯坦博，《云彩习作》（*Cloud Study*），1821。康斯坦博对云朵形成的兴趣，是科学的，也是审美的。这幅习作展示了与时代同步的气象学知识。

油画创作的行为之后，有着这样一种观点——直接记录经验，这本身就是一种艺术创作的真正形式。因为人们假定的是，艺术家探究的不仅是地域特征，而且还有自然过程的本质。用油画进行创作不仅使画家在创作对象面前感到严肃——因为他使用的是通常保留给精湛画面的技术，这同样也带给他一种新的绘画挑战。油画颜料与水彩或其他的素描技术相比，可以记录更多的厚度与力度。即兴地处理并鼓励用全新的迅速表现来传达情绪，同样也很难。康斯坦博，当他给自己设立了记录身边飘过的卷云这一不可能完成的任务时，必定已经进入了一种热切的观察与编排的活动当中，这种活动检验了他的才能，并带来了意想不到的娴熟。

　　康斯坦博使用这个方法最为著名，但他远远不是第一个使用这一方法的艺术家。它或许早在17世纪的罗马就已经出现。到了18世纪末期，它已是在罗马的风景画家们普遍的创作实践。通常，画面效果显著地新鲜、生动——正如在威尔士画家托马斯·琼斯（Thomas Jones）的研究示例中呈现的那样。只不过，康斯坦博将对外光派画法的钻研带入了一个新的强度，并且使它成为绘画创作过程的核心。

风景如画

在大众的层面，风景画不仅抚慰内在心灵而且也作用于外在世界，这样的观点获得了更加规范的形式，并在很大程度上是通过"风景如画"的风尚来传达的。风景如画的字面意思是"像画一样"，它成为一种视觉标准，业余旅行家和游客能够以此判断他们所到之处的美感或者适宜程度。中产阶级的财富与休闲娱乐的增加，促成了这类游览活动在18世纪后半期的形成。与贵族的大旅行相比，这类"风景如画的游览"较为节制，它是那些可以承担一定程度的休闲娱乐的人们所采取的游览方式，但却并非像英国绅士那样或许是一去数年的旅行。这个风尚促进了英国国内的旅行。我们可以看见，在这个风景如画的运动之后，诞生了一种坚实的商业进取精神。自从这一风景如画运动之后，旅游业就开始兴盛，旅游又催生了导游。事实上，风景如画运动就是首先通过威廉·吉尔平（William Gilpin）牧师出版的"风景如画旅游"系列书籍散布开来的。

吉尔平的旅途是在他的脑海当中真正开始的，带着他已经构想出的风景构图的想法。他熟识的一位业余艺术家和鉴赏家知晓绘图的规则，并且希望据此相应地评判自然。风景画系统的构图方法普遍是由当时的素描老师传授的，而最了不起的东西是由极具原创性的画家亚历山大·科曾斯（Alexander Cozens, 1717—1786）提出的，他提出风景画可以根据偶然的色渍来构图。

吉尔平并不期望偶然的意外收获能达到这样的高度，他有着

135. 威廉·吉尔平，《〈瓦伊河观光〉插图》(*Plate from 'A Tour of the River Wye'*)，1782。该场景展现了按照"风景如画"原则精心安排的景色。这些原则现在被简化为可以讲授的规范。

136. 亚历山大·科曾斯，《点印画：〈在绘制风景的原创构图方面有效的新方法〉第40幅》(*Blot Drawing: Plate 40 from 'A New Method of Assisting the Invention in Drawing Original Compositions of Landscape'*)，1785。正如在他之前的列奥纳多一样，亚历山大·科曾斯用墨渍和零星的印迹来激发风景构图。

更为平常的系列规则,根据这些规则,一个场景应该根据"如画风景"的标准来评价。创作的主要目标是找到"变化"。风景的前景必须是多样的,而背景则是光滑的——这是一种有助于产生后退感的对照形式。

全　景

同时,关于旅行地貌的绘画呈现出了更受欢迎并且引发轰动的形式。1787年,罗伯特·巴克(Robert Barker)给全景图像申请了专利,这是一种给观众提供了全方位视野感觉的360度的景象。巴克最初的那幅全景图像是在爱丁堡创作的,最终被更具技术性的处理所打败。全景图像以及相关的幻觉风景的立体布景场面,在整个19世纪都是受到高度欢迎的形式。许多艺术家对它们嗤之以鼻,因为他们看起来提高了人们对单纯幻想的崇拜。不过它们的确同时强调了一种令人不可思议的风景,以及一种远离了构图法则的艺术方式。

全景图像的潜力在于以一种最为精妙的即时感吸引了艺术家。一个特别的例子是托马斯·格尔丁(Thomas Girtin,1775—1802),一位英年早逝的风景画家,他因为图像的原创性和想象力在同辈中成为一个传奇。

137. 佚名，《从圣保罗大教堂顶端看到的伦敦和周围乡村的风景》（*A View of London and the Surrounding Country Taken from the Top of St. Paul's Cathedral*），1845。全景图在当时成为流行的娱乐形式，一些特殊的建筑物也配备了可以观看全景的装置。

138. 托马斯·格尔丁，《切尔西的白房子》（*White House, Chelsea*），1800。即便特纳也觉得自己无法创造出可以与之媲美的作品。白房子生动的效果，显示了对于风景的色调而言，瞬间有多么重要。

正如他的朋友和对手特纳一样，格尔丁事业起步时是一位风景地貌画家。1800 年，他打算画一幅伦敦的全景图。这幅画现在已经遗失了，但是当时把它记录为"鉴赏家的全景图"意味着它的非同寻常。现存的相关记录显示了他以从未有过的新意来探索泰晤士河岸的外观与氛围。他的《切尔西的白房子》画于他正在准备全景图创作的时期。画面中了不起的形式好像源自他凭借远景的惯例来进行直接记录的考虑。

它展现了没有什么特殊性和重要性的地方——伦敦泰晤士河的一部分。因为没有惯例当中的前景，在此我们关注的并不是空间上的后退，而是太阳在天边时，光线转瞬即逝的印象。白房子本身就像一个音符那样在暗淡的光线中唱出了自己。这是第一幅完全围绕着瞬间绘制出的风景，特纳承认他从未画过任何能够与之媲美的作品。这是惠斯勒（James McNeill Whistler）的《夜曲》（Nocturnes）以及许多其他作品的始祖。

格尔丁是激进的，不论是政治上还是艺术上。从事水彩画这种"低级"媒介创作的他，在皇家艺术学院无足轻重。他在一个热情洋溢的赞助人小圈子里小有名气并且获得了支持，例如约克郡的贵族爱德华·拉塞尔斯（Edward Lascelles）——格尔丁在他的宅邸创作《沃夫的踏脚石》，描绘了片刻之间的生动景象。139

毫无疑问，格尔丁对特纳而言至关重要，两人在 18 世纪 90 年代曾经并肩合作。与格尔丁不同的是，特纳作为油画家发展了自己的事业，并因此在皇家艺术学院赢得了成功。对水彩记录效果的独特性的见解，在他的艺术创作中处于核心地位。140

在 19 世纪早期的一小段时间里，诺福克的艺术家约翰·赛尔·科特曼（John Sell Cotman，1782—1842）展示了相似的极端 141

139. 托马斯·格尔丁,《沃夫的踏脚石》(*Stepping Stones on the Wharfe*), 1801。格尔丁对约克郡的景色有着特殊的情感,他的一些最好的作品就是受到它的触动而创作的。

140. 特纳,《日出威尼斯:朱代卡岛东瞰》(*Venice: Looking East from the Giudecca, Sunrise*), 1819。特纳第一次去意大利(他已经44岁)标志着他职业生涯的新阶段,地貌图让位给了光线、气氛和色彩。

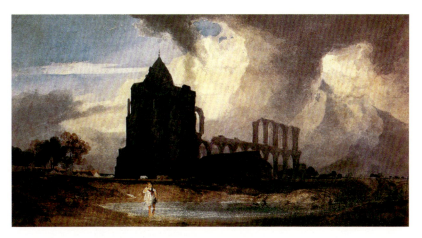

141. 约翰·赛尔·科特曼,《林肯郡的克若依兰修道院》(Croyland Abbey, Lincolnshire),1804。虽然科特曼对过往和氛围的感觉预示着浪漫主义,但他仍然坚定地延续着英国地貌绘画的传统。

方式。不过,这却并未得到多少支持,他随即被迫离开了伦敦回到故乡诺威奇做着素描老师的工作。虽然继续创作着地貌绘画,他却并没有回归早年作品中的大胆。正如他所抱怨的那样,因为"世界上的大多数人对画面当中画了些什么更感兴趣,而并非它是怎么画出来的"。

现代性与风景如画

后来的地貌绘画并非完全没有受到格尔丁变革的影响。它

142. 理查德·帕克斯·伯宁顿,《维罗纳:卡斯特巴尔卡之墓》(*Verona: The Castelbarco Tomb*),1827。如果不是还没到 30 岁就去世的话,伯宁顿把浪漫主义和历史细节相结合的画法,很有可能会让他成为特纳的劲敌。

保留了一种对绘画性以及画面效果的强调,虽然这从未减少题材的重要性。相反,这恰恰体现了对个人才华的关注。这样的才华不同于格尔丁所达到的瞬间的宁静感,也不同于早期科特曼水彩中具有的坚实的存在感,它必须散发出光芒。特纳本来可以,也的确在他愿意的时候掌握了它,但他知道这类艺术本可以呈现更多。

铁路的到来提供了一种真正有着全新经验的主题,并且导致了新的紧迫感。这一有着前所未有之速度的引人注目的旅行新方式,把风景带入了完全不同的背景当中——这是特纳在他晚期的杰作《雨、蒸汽和速度——伟大的西部铁路》(*Rain, Steam and Speed–The Great Western Railway*)当中所捕捉到的。对于很多人而言,铁路预示着将要永久破坏它所横贯而过的自然的完整性。"在英国的土地,会有某个角落免于受到急促的侵袭吗?"当华兹华斯听说要修建穿越湖区的铁路计划时,他曾这样抱怨。这仿佛是在现代性与风景如画之间敲入了一个前所未有的楔子。然而,传统的地貌绘画仍旧可以记录这一现象。最好地将其加以实现的艺术家是 J. C. 伯恩(J. C. Bourne),他对伦敦到伯明翰的铁路以及大西部铁路(the Great Western Railway)进行了传统的记录。《北安普敦郡的基尔斯比隧道》画的是克服了近乎不可逾越之困难的隧道的建造。9 个月当中用了 13 个抽水机来抽走近乎两千加仑水之后,建造工作才可以开始。这时,进度延误不少,以至于筑路工人们夜以继日地工作以加快完成挖掘。基尔斯比这个宁静的村庄有着那么多的工人,这意味着人们不得不把军队请来维持平静。当现在的人们看到伯恩对隧道竖井的非凡处理时,他们或许早已熟悉相关事件,但是,即使情况

143. J. C. 伯恩,《北安普敦郡的基尔斯比隧道》(*Kilsby Tunnel*, *Northants*), 1838—1839。伯恩用戏剧性的光效表现了修建新铁路的非凡成就。

并非如此,人们依然能够捕捉到画家的非凡感受——铁路是人类最值得赞叹的成就之一。

第十三章 阿卡迪亚

《清晨》局部

每个社会都有它的梦想——黄金时代的梦想、更好时光的梦想。伊甸园是犹太人的梦想；阿卡迪亚——快乐牧羊人的土地，是古希腊人的梦想。不论梦想是什么，它都会披上自然之形象的外衣，因为自然是我们的故乡。

在现代西方社会，风景绘画的发展提供了一种看待阿卡迪亚的新方式。自从17世纪以后，它被一种广阔和宁静的沐浴着金色光芒的地域所代表。这是克劳德（Claude Gellée）和其他当时在罗马进行创作的风景画家们创造的理想。

17世纪罗马艺术家们创作的宁静风景，给当代人提供了阿卡迪亚的最为有力的形象，这些形象随后在英国以及其他地方被大量模仿，正如在苏格兰画家雅各布·摩尔（Jacob More，1740—1793）的作品中所呈现的那样。

然而在另一种意义上，每个图像都有着阿卡迪亚的期许，本土风景也提供了一条通向快乐土壤的路径。因为当时荷兰的土地看起来也是阿卡迪亚——或许因为他们刚刚从西班牙那里赢回自由的缘故。在随后的世纪中，随着民族同一性的增长，将地方风景看作本民族曾经的生活乐土阿卡迪亚，这样的观念就变得越来越普遍了。

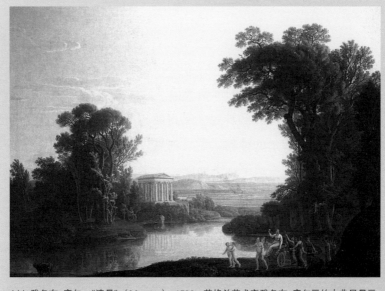

144. 雅各布·摩尔,《清晨》(*Morning*), 1785。苏格兰艺术家雅各布·摩尔画的古典风景画。他是受到 17 世纪法国画家克劳德启发的众多艺术家之一。

18世纪的阿卡迪亚

在英国，阿卡迪亚的形象经历了许多变迁。18世纪初叶，它在很大程度上是贵族的梦想。受古典田园诗阅读的启发——尤其是罗马诗人维吉尔的诗歌，也受到克劳德理想的风景画启发，他们把自己的庄园变成了阿卡迪亚。这实质上是最具有英国艺术形式特征的庭园式花园的端倪。

和法国的"人工"花园不同，英国花园有着非正式的气息，充满着延伸的林间空地以及成串曲折的古典风景。理查德·威尔森（Richard Wilson）绘制克鲁姆宫殿的作品展示了这样的庭园式花园，该花园由"能手布朗"[1]这位领先的庭园美化师在18世纪中期设计。

英国地主们对这类景致有着政治方面的偏爱。例如霍勒斯·沃波尔（Horace Walpole）认为，"英国的自由精神在布朗完美展示的园艺流派中很好地彰显了自身"。人造花园的典型是围绕着凡尔赛宫的几何布局，被视为令人憎恨的古罗马对法国统治时的粗暴等级制度的一种权力标志。阿卡迪亚风景意味着一种自然的顺序，因此，它们具有的影响力和权威是自然的：正如诗人蒲柏所说"自然就是花园"的观念。

这些风景的重要之处在于，他们提供了远景，因为远景暗示

[1] 兰斯洛特·布朗（Lancelot Brown）被认为是18世纪英国最伟大的园艺师，他更为人知的别称是"能手布朗"（Capability Brown）。——译者注

145. 理查德·威尔森,《伍斯特郡的克鲁姆宫殿》(*Croome Court, Worcestershire*),1758—1759。在此,理想的古典风景实际上在英格兰重现了。

着自由的开放感。正如阿狄森（Joseph Addison）在1712年的《想象的快乐》(*Pleasures of the Imagination*) 中写的那样：

> 开阔的视野是一种自由的形象,在此,眼睛有四处浏览的空间,有最大限度地在景观中充分漫游的空间,也有在供人观赏的各种物体当中迷失自我的空间。这类宽广并且不确定的景象是多么为幻想所乐,正如思索永恒或无穷一样,这对于领悟而言令人愉悦。

不难想见,阿卡迪亚般的英式花园是怎样像吸引老式贵族那

样吸引着新贵们,后者也期望通过看起来自然而然的方式来使自身权力合法化。例如,当银行家亨利·霍尔(Henry Hoare)买下威尔特郡的斯托海德(Stourhead)花园时,他把那块土地变成了优雅宽阔的小树林、银色的湖面以及轻柔的林间空地。正如那时常见的一样,他在那里放置了雕像和古典庙宇。仿佛阿卡迪亚真的曾经存在过。

旅行和阿卡迪亚

毫无疑问,旅行促进了人们对阿卡迪亚的寻找。在某种意义上,这是大旅行(参见第十二章)的主题之一。蜂拥而至罗马去创作地貌图景的艺术家们,也是那些在克劳德的范例上构建了理想的阿卡迪亚的人们。理查德·威尔森是提供了两种景象的最为著名的英国风景画家。他创作的阿卡迪亚景象经证明适用于对英国庭园式花园的描绘。他的学生威廉·霍奇斯用它来描绘阿卡迪亚式的塔希提岛这一景象。它也是陪伴旅者们去往遥远地方的梦想。

这样的理想尤其受到罗素提出的"高贵野蛮人"观点的影响。在此可以证明,黄金时代真正地存在过,在那样的时代,没有文明带来的腐化作用,人们在大自然当中自由自在地生活。据称,

146. 威廉·霍奇斯，《重游塔希提》（*Tahiti Revisited*），1773。霍奇斯和库克船长远航至南部海域。在归来的途中，他创作了塔希提和其他岛屿的田园牧歌图景。

由于塔希提岛的人们对西方人并不抵触，阿卡迪亚的景象尤其能在那里轻易找到。只不过，当地的土著遭遇入侵者的时候，景象就不那么美好了。

比较安全的放置阿卡迪亚的地方是在过去。即便是威尔森，他在对于罗马平原阿卡迪亚式的景象的描绘中，强调了罗马古迹的遗址以引入一种企盼的音调。这种日渐增长的气氛作为创造一种现代阿卡迪亚的努力，变得更为复杂了。约翰·罗伯特·科曾斯（John Robert Cozens，1752—1797），极具独创性的亚历山大·科曾斯之子（参见第十二章），以如诗如画的意大利水彩风景中极大的哀婉来捕捉这种气氛。这其中的许多作品是为威廉·贝克福德（William Beckford）而作，那个任性的百万富翁和哥特式小说家，他在丰山（Fonthill）树林环绕之地给自己修建了一座

147. 约翰·罗伯特·科曾斯，《阿尔巴诺湖和甘道尔夫堡》（*Lake Albano and Castel Gandolfo*），1783—1788。这个范本不像更为狂野奇异的萨尔瓦托·罗萨（Salvator Rosa）那么的克劳德。

中世纪式的奇妙寓所。科曾斯把一种新的敏感度带入了水彩画，把阿卡迪亚描绘成了远去的图景。

心情与感伤的风景

科曾斯和他的赞助人威廉·贝克福德的渴望属于这样一个年代，那个年代已经舍弃了阿卡迪亚能够在英式花园中重建的令人

宽慰的信念。现在看来古典梦想很遥远，但它被一个距离家乡很近的阿卡迪亚式的梦想——对于英国乡村的梦想所替代。对风景如画的品位已经表明它被中产阶级旅者所追寻。然而，风景如画的图画是抽象的，看起来是为了正式场合的欢愉。在当地阿卡迪亚的理想中，它也有着更具联想性的趣味，很大程度上取决于一种群体感，也取决于视觉吸引力。

当地阿卡迪亚的图像根源可以在荷兰艺术中找到。"荷兰人是喜欢待在家里的人，因此他们很有原创性"，约翰·康斯坦博于19世纪30年代这样写道。他回溯一种颂扬地方风景的传统，并将这种风景带入了一种新的重要水准。在他与荷兰人之间，是他的东盎格鲁同胞庚斯博罗。庚斯博罗在早期曾经创作了地方风

148. 托马斯·庚斯博罗，《科纳尔树林》（*Cornard Wood*），1748。庚斯博罗对当地乡村田园牧歌般的描绘。

148 景温和的艺术表现。《科纳尔树林》,庚斯博罗后来不屑地称其为"学徒时的入门之作",小心翼翼地表现了树木。它也展现了居住在树林里的当地人——一个伐木工人、一名挤奶女工和一位旅者的形象。它提示着我们,在圈地运动之前,那时的乡村仍然很开放,群体中的所有人都可以接近它。在后来的生活中,庚斯博罗看待这类风景的态度大为不同。

149 　　到了1761年,在《丰收的马车》里,他的绘画风格变得更为宽广,对风景的见解也更加感伤、抽象。收割马车上满载着来自土地的货物,坐在马车上的这些农民组成了那些具有艺术感的群体中的一组,这样的群体本来源自于历史绘画。庚斯博罗从当

149. 托马斯·庚斯博罗,《丰收的马车》(*The Harvest Wagon*),1767。庚斯博罗离开萨福克到了伦敦以后,他晚期的风景作品更为理想化,也更远离现实。他把农民生活看得更加温情脉脉。

地的特例变成了乡村理想化图景的鼓吹者。显然的是,当他这样做的时候,他不再居住于乡村,而是在伦敦渴望着遥远的肖像画生意,带着他的古大提琴自由地徜徉在大自然里。对自然的这种诗意化的景象被他的同代人大加赞赏。尤夫德尔·普莱斯(Uvedale Price)评价庚斯博罗的风景,说它就像歌德史密斯(Oliver Goldsmith)的诗歌一样教化了心灵。

新的自然主义

庚斯博罗风景画的名望在其去世之后持续增长着。在战争时期,它们强化了乡村的田园牧歌形象,这有助于提高民族认同感。这样的形象,正如乔治·莫兰的乡村生活作品(参见第九章),离现实越来越远,但这也没有任何关系。乡村的动荡也在增长——由于圈地运动对贫民普通权利的压制加剧了这种动荡。然而,庚斯博罗和莫兰画笔下的农民仍然是宁静与顺从的,享受着自由的大自然的果实,让我们乐于看见其明净、壮硕的身躯。

尽管如此,却有着一种愿望,想要超越这类艺术家的一般性,并且去发掘出乡村随遇而安的更为生动的形象。这个运动与大卫·威尔基风俗画的介入是同时进行的,此时,威尔基带着更为粗粝勇敢的乡村生活形象来到了伦敦。更为普遍的是,它被视

为对罗伯特·彭斯诗歌当中更加伟大的质朴，或是华兹华斯抒情诗中使用的日常用语所做出的回应。

一种新的自然主义的迹象可以在那时的风景文学中找到。威廉·马歇尔·克雷格（William Marshall Craig）关于风景绘画的书，批评了威廉·吉尔平过于概括性的绘画风格以及他刻板的方法，并提倡根据自然的细节来创作，让它们的独特性来指导构图。外光派油画在1805年左右成为一种时尚，它由一群年轻的风景画家所倡导，包括威廉·亨利·亨特（William Henry Hunt）、约翰·林内尔、康斯坦博和特纳。

对于一个更为质朴的阿卡迪亚的呼吁，也反映了一种需求——将英国定格为与拿破仑时期的法国相对照的健康、蓬勃的

150. 约翰·林内尔，《纽伯里附近的肯尼特河》（*River Kennett, near Newbury*），1815。对于林内尔这位身处塞缪尔·帕尔默和威廉·布莱克圈子中的画家而言，大自然与其说是崇高的景象，不如说是普通人生活的背景。

农业经济体形象。在 1805 年的特拉法尔加海战以及拿破仑随即封锁欧洲大陆之后,这看起来尤其如此。英国当时击败法国,大获全胜,并确保了自身不被侵略。另一方面,封锁虽然阻止了欧洲大陆港口与英国之间的贸易往来,却意味着英国只能依靠自己的资源来维持自身。英国的农业作为战后支持国家的主要手段,如今具有了新的重要性。这在何种程度上影响了风景绘画,我们不得而知。尽管如此,令人震惊的是,在 1805 至 1815 年间——后者正是拿破仑最终被击败的滑铁卢战役那年,英国的风景画见证了将农业场景呈现得空前细致与富有自然主义的一个十年。

特纳的《在温莎耕种萝卜》正好反映了这种兴趣。通过突 151

151. 特纳,《在温莎耕种萝卜》(*Ploughing up Turnips, Windsor*),1808—1810。特纳许多早期作品都源自于日常的现实。这个场景强调了土地的富饶。

出萝卜这类完全没有诗意的庄稼，以及远处的王室所在地，画面强调了富饶的英国土壤这一爱国主义形象。作品场景选取的泰晤士河这一地点也很重要，因为当时许多的爱国主义写作都强调泰晤士河作为英国的心脏，是英国最多产的地方。"田园诗般的"（Georgic）这个词有时用来描述这种呈现乡村场景的方式，它来自于维吉尔的同名诗作，诗中以对农业和耕作的详细描述歌颂了诗人的故乡意大利的丰饶。在某种意义上，这或许看起来是现实与理想相对照的实事求是的诗意背景，然而，这只在某种程度上是真实的。因为田园诗般确实只是田园的（pastoral）一个分支，它强调耕作和农业的细节，远超出了诗歌中对牧羊人的抒写。然而，设计出一个理想化的形象来代表乡村生活的健康与富足仍然是核心所在。

19世纪的第二个十年，约翰·康斯坦博成为这种田园诗般的形象的主要倡导者。康斯坦博来自于乡村背景（虽然是地主而非劳工），他强烈地袒护着自己所承袭的一切。康斯坦博是萨福克郡的贝霍尔特东部一名磨坊主的儿子，他的艺术创作和他对童年世界的描绘紧密地联系在一起。他声称"正是这些场景使我成为了一位画家"，"我满怀感激"。然而，家庭对他所选职业的反对，让他更想要证明自己所做之事是正确的。他要表明的是，他对地方风景的歌颂和其他类型的绘画作品一样重要。他比任何一位同代人都要深信这样的必要性——直接记录乡村自然的印象，并在自然中进行外光派研究。许多在今天仍然使人印象深刻的作品，更多是因为其热情而非准确性。其中看起来最为明显的，是对强烈体验的记录，在此之中，康斯坦博将材料发挥到极致以表现水的湿润或是天空中的微风。虽然这些作品极其宏伟壮丽，但它们

都只是史诗般歌颂地方景色的巨幅作品的热身之作。

在威灵顿的滑铁卢凯旋之后,他立即创作的《弗拉富德的水车小屋》,是表现他所谓"适于航行之河"的得意之作。他呈现了为他父亲所有的磨坊前面的水闸,画面是喧闹与繁忙的,它描绘了现代的贸易:驳船载着谷物,从乡村运到城市。富有生产力的乡村形象的真实性,被该场景中精细的准确性所加强。画中每一个细节都处理得当,也都因微风轻拂的夏日之热情与闪亮而变得富有生气。

这个时期,有一些画家在创作富有生产力的英国乡村的大型

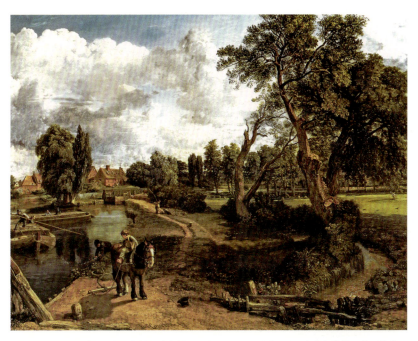

152. 约翰·康斯坦博,《弗拉富德的水车小屋》(*Flatford Mill*),1817。康斯坦博笔下典型的英国乡村图景,自然被驯化得符合人们的需求——多产并且给人以灵感,同时也是满足国家和城镇需求的经济的一部分。

歌颂画面，康斯坦博并不是唯一的一位。例如他的同辈，东盎格鲁的彼得·德·温特（Peter de Wint），他的《玉米地》，经过了自然主义风格的处理，表现了家乡林肯郡广阔天空之下的丰收。这一画种也并不局限于乡村背景的艺术家。来自伦敦的G.R.刘易斯（G. R. Lewis）绘制了赫里福郡的丰收景象。与康斯坦博和德·温特一样，他的这些创作都基于外光派的研究。近来有观点认为，这些对于健康富足之地的大胆的自然主义绘画，与围绕着英国的军事胜利而产生的幸福感密不可分。它也反映了一种现实——农业从来没有像拿破仑战争刚刚结束时这样繁荣。这些艺术家当中没有人知道的是，这是一个巅峰，它即将走向不可阻挡的衰落。从这时起，乡村开始失去了力量与宁静。不久，归来的士兵们引发了突如其来的失业与动荡。加之随着未来几十年中城市工业力量的增长，乡村在国家政治中的作用日益减弱。

在《弗拉富德的水车小屋》中呈现的那个健康英国的景象，也出现在了康斯坦博的法宝《干草车》中。与《弗拉富德的水车小屋》一样，《干草车》源于对当地地貌和自然印象的精心记录，但是，当中也有额外的元素——这或许是它作为英国乡村典型形象特别受欢迎的原因。有着宽阔的河面与从高处伸展开来的树木，这幅画如今被赋予了一种更为和谐的庄严。与此前的画作相比，这幅作品更加闲适。拉干草车的马匹看起来像是在饮水或是乘凉，画中的人物相当悠闲，远处的田野上在收割庄稼，但其如此遥远以至于无法辨认，一些观者将其误认为板球比赛，这一点儿也不令人惊讶！我们或许会怀疑田园牧歌的《弗拉富德的水车小屋》里的阿卡迪亚性质，但在这幅《干草车》当中，显然丝毫没有其痕迹。

《干草车》是康斯坦博 1819 年以后在皇家艺术学院展出的一系列歌颂其故乡景象的大型创作之一,这些作品比他以往的创作要宏伟得多,并且更加偏向于城市欣赏者的喜好。此时的康斯坦博不再居住于家乡萨福克郡,他 1817 年结婚后就在伦敦永久定居了。婚姻意味着新的责任,并且这或许有助于解释此时的他为何如此努力地想要获得成功。从之后看来,他的确成功了。1819 年,他被选为皇家艺术学院的准入会员,1829 年当选为正式会员。康斯坦博自觉这些荣誉在他的生命中来得太晚。然而,正如皇家艺术学院主席指出的那样,许多风景画家从来就没有获得过这样的荣誉。虽然当时英国的风景画家们有着显著的才能,学术圈对

153. 约翰·康斯坦博,《弗拉富德水闸的驳船》(*Barges at Flatford Lock*),1810—1812。这个展现人们活动的画面,已经变成了几乎是对云和水的抽象习作。

154. 约翰·康斯坦博,《布莱顿的锚链码头》(*Chain Pier, Brighton*),1827。康斯坦博不同于往常的一幅作品。画中他选择了一个体现工业革命成就的题材,远离了他的家乡萨福克郡。

他们却仍然持有偏见。

　　康斯坦博后来的作品远离了他的萨福克郡背景。其实,他并没有从这片他曾经居住过的土地汲取太多养分,因为拿破仑战争以后,随着乡村陷入深深的危机,他所珍视的"无忧无虑的童年"场景已经被骚乱和燃烧的干草堆所替代。康斯坦博从新闻报道和家人的信件当中得知了这个情况。他变得更加悲观,尤其是对于乡村民众的未来。他怀着恐惧见证了1832年议会改革法案的通过。该法案减少了乡村选民的数量,并相应地增加了城市选民,它成为乡村力量减弱的一个显著标志。康斯坦博后来创作的充满着厄运的画作看起来像是一个警告,风景画当中的阿卡迪亚不再与现实的乡村生活有任何关联。

155. 弗朗西斯·丹比,《从若汉姆田野远看克里夫顿岩石》(*Clifton Rocks from Rownham Fields*), 1821。丹比早期的作品以布里斯托周边为中心。在这个轻松的画面当中,岩石增添了他后期将会去探索的崇高感。

随着乡村从人们迫切希望的健康形象中退出,阿卡迪亚图景也得以加强。19 世纪 20 年代——康斯坦博英雄式的萨福克郡的宏伟图像时代,见证了许多对地方美景的赞颂。其中的一些,就像弗朗西斯·丹比(Francis Danby)在布里斯托的那些创作一样,非常诗意化,他描绘了大城市中的资产者们外出享受克利夫顿周围的浪漫地带。

图像的阿卡迪亚

这类强调乡村乐土的图像大多基于一种都市的需求,尽管也包含着如康斯坦博这样的艺术家,它代表着一种想要回过头去与想象中的根源相联系的市民心理。这个时期最为强烈的阿卡迪亚风景图像事实上是由都市中的布莱克创造的,他在1821年给维吉尔的田园诗所做的插图中创造了幻想的山谷。

这类作品触动着年轻的风景画家们,尤其是塞缪尔·帕尔默(1805—1881)。帕尔默受到了布莱克作品中古朴倾向的启发,创作了关于乡村生活丰富的想象图景。

帕尔默和其他朋友一起,组成了一个名为"古人"(The Ancients)的离群索居的群体。他们去肖勒姆附近的肯特村居住了一段时间,在那里他们因为穿着长袍、披着长发、留着长须四处晃荡而使当地的居民困惑不已。从来没有比这更为清晰的情形了——寻找阿卡迪亚的人们将他们的幻想带到乡村,并且不假思索地加以上演。尽管这里明显有着和康斯坦博的故乡萨福克郡一样的乡村的不安,但帕尔默仍然坚持着他的创作,像教堂的花窗玻璃一样闪耀着丰富的色彩,并且展现了循规蹈矩的民众们如何行走在教堂与国家的权威之下。支持法案改革的骚乱使帕尔默心神不宁,就像它同样烦扰着康斯坦博一样。帕尔默离开了肖勒姆以继续创作他想象当中的阿卡迪亚图景,即使力量已然微弱。

像帕尔默一样,康斯坦博对国家所发生的一切感到悲观,但是他至少对发生了什么有所知晓。他期待被人们铭记的作品《从

156. 威廉·布莱克，《维吉尔田园诗的插图》(Illustrations to the Pastorals of Virgil)，1821。在一系列小型的木版画中，布莱克为维吉尔的田园诗赋予了迥异于罗马诗人古典情绪的神秘的紧凑感。

157. 塞缪尔·帕尔默，《乡村一景》（*A Rustic Scene*），1825。帕尔默从布莱克那里汲取了灵感，并试图把英国的乡村描绘成梦幻的阿卡迪亚。

草地上看去的索尔兹伯里大教堂》，画的是标志着他所支持的英国国教权威得以确立的大教堂处于乌云之下——正如他的一位英国国教副主教朋友所说的那样。

这幅表明态度的作品和他作为风景画家所创作的任何一幅作品一样真诚，但它却并没有像康斯坦博那些更田园化的景致那样被密切关注。因为在他早先的作品当中，康斯坦博成功地构建了英国阿卡迪亚图景中最为有力的景象——这些极具说服力的作品看起来非常"自然"，它们基于细致并极具技巧的对于事实的观察。

阿卡迪亚图景也被康斯坦博的朋友和支持者们所强调。艺术家们最为珍视的是他的《从草地上看去的索尔兹伯里大教堂》。康斯坦博去世后，他的一位朋友希望这幅作品能由国家画廊收藏，但是其他人认为"它大胆的技巧使它和康斯坦博的其他作品相比不太可能适合大众的品位"，于是，他的《玉米地》入选了。

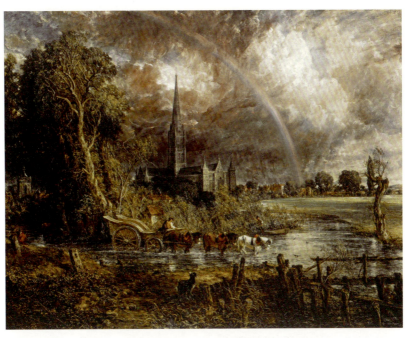

158. 约翰·康斯坦博,《从草地上看去的索尔兹伯里大教堂》(*Salisbury Cathedral from the Meadows*),1831。索尔兹伯里大教堂的暴风雨景象,体现了康斯坦博对其生命晚期发生的政治和社会变革的不安。他把这幅画视为自己晚期作品中最重要的一幅。

这幅作品所传达出的英格兰的阿卡迪亚图景远远超出了《干草车》。他自己感觉他在这幅作品当中超越了常态。他解释道,他在其中给公众加入了比以往更多的"眼药膏"。它是一幅幸运的绘画,作为藏于国家画廊的现代英国艺术家的第一幅作品,《玉米地》已经在那里挂了一个半世纪,再次证明它的创作者是英国乡村乐土的"自然画家"。毫无疑问,他将永远不会和这片土地分离。

159. 约翰·康斯坦博,《玉米地》(*Cornfield*), 1826。英国艺术家入藏国家画廊的第一幅作品,此画确立了康斯坦博作为英国田园牧歌画家的声望。

《海难》局部

第十四章 风景和历史

或许这个时期的风景画最为剧烈的改变，是它力争穿上历史画的斗篷并且假定了一种新的重要性。

在学术的艺术等级制度中总是有着"历史性"风景的一席之地，风景画常常是伟大历史事件的背景。这类作品的大师是17世纪法国画家普桑，据乔舒亚·雷诺兹爵士称，普桑有着"穿越至两千年前"的头脑。

然而，这类风景画却不是自然主义的，它是严肃并且高贵的。雷诺兹在他的言论中表述得很清楚，现代风景画无法达到这样的庄严，除非它也与轰动效应以及自然主义描绘断绝关系。正是因为这个原因，他蔑视资深前辈理查德·威尔森（1713—1782）想要创作一种更加生动的历史风景画的努力。当他以这种方式表现悲剧性的神话题材《尼俄伯孩子们的毁灭》[1]时，雷诺兹谴责他做得不得体。这位院长机敏地说道：

> ……一幅令人钦佩的风暴图画……前景中有许多人物，其中有几个显然处于危难之中，另外几个已经死去。作为一名观赏者自然会猜想，在闪电之下，画家难道不是极不明智地（我认为）选择了把他们的死亡归咎于天空中那个拿着弯弓的小小的阿波罗？并且那些人物形象被认为是尼俄伯的孩子们。

[1] 尼俄伯，古希腊神话中的女性，因为骄傲于自己的14个子女，最终招致14个子女全部都被杀死的悲剧。——译者注

160. 理查德·威尔森,《尼俄伯孩子们的毁灭》(*The Destruction of the Children of Niobe*),1760。这是一幅古典的历史风景图。画面里,尼俄伯和她的子女们被阿波罗神毁灭的悲剧在暴风雨背景中上演。不过,威尔森对古典神话的涉猎,并不为雷诺兹所欣赏。

雷诺兹的攻击或许看起来很不友好,但这实际上是在威尔森去世之后作于1788年的评论。它真正的目标并非威尔森本人,而是他所见到的围绕在威尔森周围的一种朝向感官主义风景画发展的危险倾向。这类风景画和威尔森一样,受到了法国画家克劳德-约瑟夫·韦尔内(Claude-Joseph Vernet)的影响。正如弗塞利以及他的圈子通过引入一种新的戏剧化的历史绘画来回应伯克关于崇高的观点一样,韦尔内也采用了崇高的观点来引领一种新的并且更加令人惊叹的风景画形式。威尔森《尼俄伯孩子们的毁灭》通过表现暴风

雨回荡在以阿波罗为代表的诸神毁灭凡人的戏剧性场面,展示了一种古典的悲剧。但这种思路也可以同样很好地应用于现代世界。

毫无疑问,雷诺兹清楚,韦尔内的学生菲利普·德·卢戴尔布格(Philippe De Loutherbourg,1740—1812)——来自巴黎并于1771年定居伦敦,因其卓越的风景画在舞台上和皇家艺术学院中都取得了了不起的成就。卢戴尔布格是一名舞台场景画家,在戏剧布景中引入了幻想性的风景画,并于1781年形成了自己的被称为"大自然画像"(EIDOPHUSIKON[2])的古朴的立体布景,在其中,自然界强烈的美感和诸如弥尔顿式的《撒旦召集军队》(*Satan Summoning up his Legions*)的历史主题都得到了展示。和同时代的许多人一样,卢戴尔布格对于艺术家的能力也有着膨胀的观点,他甚至一度奉行信念治愈——这种不成功的冒险导致了他的宅邸被一群想要报仇,或许也是没有被治愈的暴民包围了起来。

德·卢戴尔布格引领着风景画的观念,也承担着倡导者的角色。尽管威尔森的阿波罗骑在云团上,对画面中无助的尼俄伯实行报复,但是在卢戴尔布格的《阿尔卑斯山的雪崩》当中,是自然本身给人类带来了灾难。这是一个现代题材,但是它却有着历史的维度,因为其中有关人类的命运。作为

[2] 意为"大自然画像"。卢戴尔布格创造出能营造深度感觉的舞台效果。他在传统的以绘画作为舞台布景的二维背景中,放置例如石头和灌木丛之类的三维物体道具,并且更加注重舞台的灯光和音效。这样的舞台布景更加真实,仿佛把观众带到了全新的地方体验不同的生活。——译者注

161. 菲利普·德·卢戴尔布格,《阿尔卑斯山的雪崩》(*An Avalanche in the Alps*),1803。德·卢戴尔布格善于表现戏剧化的灾难景象。在此,他展现了旅者们毁灭在雪崩——大自然的力量里。

舞台场景画家的卢戴尔布格,把所有技巧都运用在了给瀑布一样的雪崩赋予真实的摄影般的写实风格上。画面还精心安排了戏剧性的场面——当前景中的旅者看到桥上的人们被雪崩吞没时,在恐惧中举起了双手。

只有精通幻想性效果,才能画出自然界戏剧性场面的感觉。德·卢戴尔布格为风景画抗衡历史画指出的方向,恰恰与雷诺兹建议的方向相反。

德·卢戴尔布格在题材上是时髦的。或许他最令人难忘的题材是《夜色下的煤溪谷》当中对现代工业的歌颂。当今的煤溪谷因为它壮观的铸铁工业已经成为旅游景点。德·卢

162. 菲利普·德·卢戴尔布格,《夜色下的煤溪谷》(*Coalbrookdale by Night*), 1801。工业革命早期,工厂或许会因崇高而受到崇拜。艺术家表现了在夜空中产生戏剧化效果的著名的煤溪谷铸铁工厂。

戴尔布格最初把这个题材作为有关该地区的一本书籍的系列插图之一。然而,他认识到对于该题材进行更宏大处理的可能性,并且创作了一幅同样主题的大型油画。通过呈现夜色下的煤溪谷,卢戴尔布格加强了画作中恐怖的神秘感。他再一次绘制了人与自然的关系这一典型的主题。此处的人类或许看起来更加具有浮士德的精神,和魔鬼做交易来换取超自然的力量。

特　纳

德·卢戴尔布格的例子对于特纳而言十分重要。对于风景画的历史化处理，卢戴尔布格带来的可能性，鼓励了特纳去追求他自己对于该画种的改写。

在《夜色下的煤溪谷》展出的时候，特纳已经是皇家艺术学院的院士了。特纳的成长是迅速的。当时他只有 27 岁。作为伦敦理发师之子的特纳出身卑微，他不得不早早地通过绘制地貌图来自己谋生。他是格尔丁的亲密伙伴，并且和他有着相似的艺术道路，正如我们已经看到的那样，通过精通于地貌细节来理解氛围对于风景而言的深意。虽然特纳在这个方面并不比格尔丁强（他自己也承认），他却已经有了一个更为成功的事业。这很大程度上是因为他用油画来代替了水彩画创作，并且已经准备好了去强调风景画的诗意与历史的维度。

在《海难》里，他已经能够完全掌控这类绘画。正如德·卢戴尔布格的《阿尔卑斯山的雪崩》一样，它处理的是人在大自然中挣扎这个主题。然而，特纳却把它表现得更加生动。观者不再从一个安全的有利地形观看这个戏剧性场面，而被置于大海中央，处于波涛的低谷。无力地在角落里行使的救援船只发出了遭遇危险的信号，在后方天空低沉的昏暗映照之下，情况似乎更加严酷。特纳也将众所周知的视觉图像只能展现片刻图景的局限性，转变成了一种优势。因为我们不知道，并且永远不可能知道，画面中央瑟缩的人们究竟能否获救。他们永远都

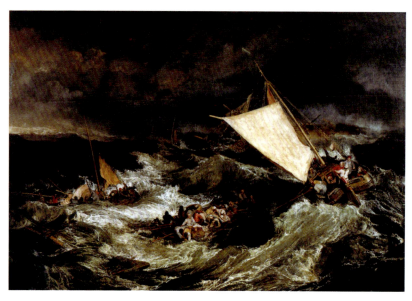

163. 特纳,《海难》(*The Shipwreck*), 1805。特纳跟随德·卢戴尔布格回应着大自然毁灭性的力量,但是他的画作更令人不安,因为其中并不存在任何宽慰观者的安全之所。

处于危险之中。

 风景画现在也被用来表达戏剧性场景的这个事实让我们了解到许多改变,它显示了学术等级制度是如何被削弱的——即便皇家艺术学院在之后的半个世纪也并没有开始承认它。风景画的表现能力部分地归因于由这个时期的诗人们所引领的对自然的新的评价。但同样也因为这一时期的混乱感,人们再一次被带入了大自然的危机之中。在《海难》这幅画中,或许还需要考虑更深层面的因素。它创作于战争年代,海上危险的情景也许会带来一些面对恐惧时的体验。该作品于 1805 年展出,展出时间仅仅在特拉法尔加战役前几个月,那时的人们仍然在担心拿破仑对英国虎视已久的入侵将会得逞。

数年之后,特纳创作了一幅更为宏伟的暴风雪场景,它看起来更像是在影射当时的政治局面。《暴风雪:汉尼拔和他的军队翻越阿尔卑斯山》展示了古代的迦太基将军正在带领军队实现翻越阿尔卑斯山这一奇迹般的功绩,大象则是它攻克罗马的大胆赌注的一部分。这是一个最终结局为战败的悲剧性主题,但是在画面当中却有着一丝希望。汉尼拔奋力前行,以穿过暴风雪和当地部族的阻挡,目的地是昏暗背后的阳光下依稀可见的乐土意大利。如果说人们一开始以为这幅作品意在讽刺,那么这种猜测也被在皇家艺术学院展出时特纳所写的内容提要打消了。这个提要源于特纳名为《希望的谬误》(*Fallacies of Hope*)的诗歌作品。现在这幅画被认为是对拿破仑命运的评价,他当时开始了对莫斯科灾难性的进军。即使情况并非如此,该作品仍然因其惊人的方式而

164. 特纳,《暴风雪:汉尼拔和他的军队翻越阿尔卑斯山》(*Snow Storm: Hannibal and his Army Crossing the Alps*),1812。在此,人类微小的努力被他们完全无法控制的巨大的自然力量所淹没。该画作既是对人类抱负的讽刺,同时也是对英雄气概的礼赞。

富有意义——它把暴风雪（显然首先是在约克郡观察到的）和阿尔卑斯山的景色以及重要的历史事件生动地结合在了一起。微小的人物形象也使人明白，与命运之手的自然力量相比，人类是多么渺小。

这些画面中最重要的进展之一，是它们展示了特纳自己的思考方式。风景画家不再仅仅只是他人故事的誊写者，现在画家们可以安排自己的叙事，对历史和命运有自己的观察。特纳在用词上被并不完美的教育所阻碍，或许他也受到阅读障碍的影响。但是那些了解他的人却知道他有着最为敏锐的智慧。正如康斯坦博所说，他有着"美妙的心灵"，并且那种美妙体现在他艺术创作的各个方面。

特纳并不是从新的方式获益的唯一的艺术家，有许多人被鼓励以各种方式去创作大型风景画。詹姆斯·沃德——他更广为人知的是他引人注目的动物绘画——创作了最令人惊叹的作品中的一幅，即表现地处约克郡的戈代尔断崖的巨型画作。

这样的一幅作品绝不仅仅只是地貌图。这一著名的美景已经成为一个使人们深深感动并为之惊叹的形象。沃德擅长营造气氛，这有助于画面效果的提升，虽然他也通过公然的夸张在一定程度上实现了这一效果。位于纪念碑式的断崖底部的牛群，画家故意画得很小，以此来增强巨大与微渺之间的对比。

165. 詹姆斯·沃德,《戈代尔断崖》(*Gordale Scar*), 1812—1814。沃德在一幅将近 11 英尺高(约 3.35 米——译者注)的画面里,把约克郡乡村某处的特征几乎夸大到了阿尔卑斯山的比例。

马丁和观赏的大众

沃德再也没有重复这类纪念碑式的处理,特纳也离开了戏剧性与轰动性的作品。或许 1815 年拿破仑战争的结束使得这类作品看起来有些不合时宜。然而,这个画种的更加大众化的品位出现了,它并没有减弱其戏剧性与轰动性,执笔者也另有其人。

其中最为成功和令人瞩目的是约翰·马丁（John Martin，1789—1854）。马丁在 1809 年左右从纽卡斯尔来到伦敦，他之前是一位玻璃画家。他总是处于局外人的位置，也从来没有成为皇家艺术学院的院士。然而这并没有妨碍他出名与成功——这种评价本身也反映出了皇家艺术学院已然式微。

特纳和卢戴尔布格具有戏剧性场景的历史风景画给马丁留下了深刻的印象，但是他把它们转换成了另一种不同的风格。他自己的绘画风格是，为了达到画面效果而自由地进行巨大的夸张。他的画面有着流行情节剧中的兴奋与荒谬。他的第一个成就《伯沙撒王的盛宴》，被描述为"艺术最宏伟风格中的诗意与崇高的观念"——一种看起来与作品风格相当匹配的夸张的表述。它是崇高的一种实践，将这种敬畏的美学带至一个新的高度。虽

166. 约翰·马丁，《伯沙撒王的盛宴》（*Belshazzar's Feast*），1826。马丁描绘的《圣经》中末日灾难的宏伟场景，把崇高带入了情景剧的边缘。

然马丁的专长在于表现灾难,他的作品却在某种意义上不如特纳的那么令人恐惧。特纳真正地质疑了命运的特性,并且展现了漠然宇宙令人惊惧的景象。另一方面,马丁相信造物主本善,也相信其保护力量。正如在流行小说当中写的那样,他的画面里总是坏人受到惩罚。在很大程度上,他从《旧约》当中汲取他崇高风景画的题材,《旧约》当中的神显然站在犹太人那边重击他们的敌人。《伯沙撒王的盛宴》以毫不含糊的风格,表现了压迫神之选民的巴比伦人得到惩罚的传奇故事,场景的威严被建筑庞大的规模加强了。在该作品的小册子里,马丁基于古文献证实了这一事件的规模,宣称他惊人的场景并非夸张,而是基于确切的历史研究。他事实上对当代地理与考古研究非常精通,并且还凭借自身能力成了一名工程师。与布莱克和卢戴尔布格一样,他受到流行的千福年[3]观点的影响,并且或许也想要将他的《圣经》幻想作为对时人的恐怖警告,让他们不要从正义之路上迷失。

正如前文已述,马丁与皇家艺术学院关系不佳,并且在一次争执之后,他就停止了在那里举办展览。学院显然蔑视马丁的平民主义,但是,他们同时也不想失去马丁所开发的市场。他们曾一度推崇弗朗西斯·丹比(1793—1861)作为其竞争对手。丹比在早年创作的田园化场景有着诗意的精美。他作为马丁对手的成功因为一桩致使他被迫出国的婚姻丑闻而受损。之后,在1840年,丹比回到祖国,并且想要以大型画作《洪水》来打一场翻身仗。虽然这是一幅令人印象深刻的作品,但它在风格上太过于拘

[3] 传说耶稣将重临人世统治一千年。——译者注

167. 弗朗西斯·丹比,《洪水》(*The Deluge*), 1840。丹比想要超过马丁的努力几乎是不奏效的。这个场景虽然是动荡的,却并没有令人不安,并且诸多裸体为它增添了学院派的甚至是色情的痕迹。

囿,以至于无法与马丁的平民主义热情相称。丹比或许不太可能在没有分享他自己的宗教信仰和命运感的情况下胜过马丁。

对于马丁而言,风景画是一种预言性的艺术,他同布莱克一样,将风景画作为精神指引与预测。但布莱克向着一个小群体布道,马丁却向着总体的公众致辞。他把皇家艺术学院之外的展览体系所给予的机会利用到极致,将自己的作品作为流行的轰动事物来展示。这在他最壮观的《末日》(*The Last Days*)三部曲当中达到了顶点,作品展示了《圣经》中描写的世界末日的情景,但是却以风景画的方式呈现。三幅巨型绘画分别是《他愤怒的伟大的日子》《最后的审判》和《天堂的平原》(*The Plains of Heaven*)。

其中,最惊人和最具原创性的是《他愤怒的伟大日子》,画

168. 约翰·马丁,《他愤怒的伟大日子》(*The Great Day of His Wrath*),1852。画中为马丁的世界末日图景。这是他集中表现"末日审判"及其结果的巨幅三联画当中的一幅。

面当中的地球在世界末日简直混为一团,就像在《启示录》当中描述的那样。该作品得以实现的想象力是惊人的,并且直到20世纪灾难电影出现的时候它仍然无与伦比。它是带着完全不确定的感觉想象出来的。正如此前已经提及,马丁热切地学习地理,并且他将"末日审判"这一事件作为地理现象来构想,这给观者增加了真实感。

马丁的三部曲,也是他最后的作品,是非常受欢迎的成功之作。它在绘成之后的20年里,在英国和美国各地巡回展览。在那之后,它陷入了沉寂,就像它的创造者一样,并最终在20世纪30年代以仅仅9英镑的价格贱卖。马丁的失宠代表着一个时代的终结。因为在他去世时,灾难风景画早已被艺术权威们所排斥。

然而，这并不意味着风景画再也不能与历史画平起平坐。相反，它选择了不同的方向。其中探索得最为深远的是晚年的特纳，这将会在下一章，也是本书最后一章加以探讨。

《尤利西斯嘲弄波吕斐摩斯》局部

第十五章 晚年特纳

在漫长的职业生涯晚期，一些艺术家会发展出新的令人惊讶的维度。视野的转变以及年龄与经历的积淀，给了他们一种不同的理解与创造的方式。同样的情况也在米开朗基罗、提香和伦勃朗那里发生。这种现象不仅出现在绘画领域，在例如贝多芬的音乐、叶芝的诗歌当中也可以发现。

我们通常认为这种晚期风格是尤其深邃动人的。在晚期的作品里，往往技巧没有那么僵硬，视野的广度也会有所调整。可它们却并非缺乏活力或者激情。

在英国所有的画家当中，特纳或许是在这种意义上唯一可以被称为具有晚期风格的画家。从 50 岁中期起，他的艺术变得大胆、丰富并且美丽。总是善于用色的他，现在达到了崇高的效果，游离在纯粹幻象的边缘。

特纳晚期的风格对于他当今的名望而言至关重要。然而在他自己的生命当中，这却近乎败笔。当时大多数人觉得他的风格越来越令人不安，许多人认为他已经疯了并因此失去了创造力。假如这类伟大的作品没有按照特纳的遗嘱留给国家，并因此得以保存在国家画廊和泰特美术馆中，或许它们早就确定无疑地被丢弃了。

在 20 世纪，晚年的特纳被视为一位凯旋者。他大胆的、近乎抽象的画面被赞誉为从印象主义到抽象表现主义的现代艺术先驱。然而，它们在历史上提出了一个问题：显然，特纳创作了它们，但是他想让它们成为什么呢？他晚年创作的大多数作品都没有在他有生之年展出过。事实上，特纳究竟有没有把它们看成作品，我们也不得而知。在遗嘱当中，他规定将自己已经完成的作品留给国家。他希望将诸如《日出的诺勒姆城堡》这类没有展出

169. 特纳,《日出的诺勒姆城堡》(*Norham Castle*, *Sunrise*),1844。在特纳晚期的画作里,很难去明确区分已完成和未完成的作品。或许,他并不打算展出此画。

过并被认为在 1844 年尚未完成的作品也包括在内吗?确实,如今挂在泰特美术馆的克洛尔画廊当中的一些作品,画面如此荒芜,以至于我们很难相信艺术家在仅仅开了个头之外还做了些什么。一位当代批评家把它们称为"工作室涂抹"。我们在这里可以唱唱反调——如果不是因为随即而来的艺术运动的冲击让我们适应了更为松散、抽象并且非正式的创作方法,那么这些并未展出过的晚期作品当中就没有任何一幅会被认为是艺术品。我们也许可以说,这并不意味着特纳是印象主义或是抽象主义的先驱,而是印象主义与抽象主义使得这些作品成了作品。在字面意义上,这的确如此。特纳的几乎所有未展出的作品在整个 19 世纪都放

在国家画廊的地下室里无人观赏,只有在印象主义成为一种重要的艺术形式之后,诸如《日出的诺勒姆城堡》之类的作品才被从地下室里取出来编上号码,作为国家珍品挂在了墙上。他的其他作品等待的时间就稍微长一些。例如,《接近海岸的快艇》直到20世纪30年代才被认为是绘画创作,其他作品不得不等到20世纪50年代才被认为是特纳绘画遗产的一部分。

因此,特纳的晚期风格提出了一个特殊的问题。或许没有一种方法能用来断定,他究竟是否把自己尚未展出的那些画面当作作品来看待。然而,我们可以通过考察历史证据的方式来更加接近他晚年的风格,这又把我们带回到他已经展出的那些作品。

到了19世纪20年代,特纳事实上已经是一位具有独特方法的艺术家了。在创作极具雄心的历史绘画的同时,他也画着地形

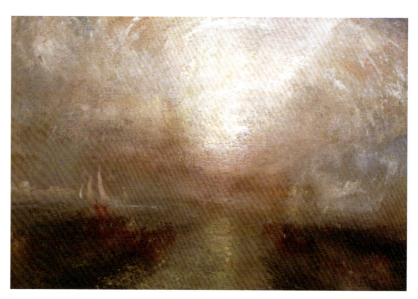

170. 特纳,《接近海岸的快艇》(*Yacht Approaching the Coast*),1835—1840。天空和海面的光线使得画面更加模糊,黑暗的形状暗示着游艇和船只。

图像,并且为盈利的出版物做插图设计。这些给他带来了可观的收入。特纳也是一个相对孤僻的人,他和自己的父亲比较亲近。当父亲于 1827 年过世之后,特纳更加孤僻。虽然他有一些风流韵事和一个与他一起生活终老的情妇,但他只向自己寻求建议。他晚年的风格是这些内化过程的产物。在经济独立的同时,他也可以在皇家艺术学院自由展出自己喜爱的作品,而不必担心遭到拒绝。这是他作为皇家艺术学院院士的特权——不必将自己的作品放到作品评委会那里接受筛选。

拿破仑战争以后,特纳成为经常光顾欧洲大陆的一位旅者。这引发了他为数众多的地形画作的产生,但是 1819 年始于罗马的意大利之旅,也促使他更加严肃地去思考色彩的特性和效果。这样做的结果是《尤利西斯嘲弄波吕斐摩斯》,罗斯金后来把它

171. 特纳,《尤利西斯嘲弄波吕斐摩斯》(*Ulysses Deriding Polyphemus*),1829。画面中,盲眼巨人波吕斐摩斯被画成船上的一个模糊形象。此时,尤利西斯和他的同伴们正要扬帆驶入典型的特纳式日落之中。

称为特纳艺术生涯中的重要作品。该作品的主题来自于《奥德赛》中，尤利西斯用火把烫瞎了独眼巨人波吕斐摩斯的眼睛之后逃离了它的洞穴的故事。画面中，尤利西斯驾驶着航船驶向自由的同时，他也正在嘲弄着暴怒的已经失明的独眼巨人。画面情节当中有着典型的特纳式的讽刺。尤利西斯弄瞎了波吕斐摩斯，他便成为海神波塞冬的仇人，因为波塞冬是波吕斐摩斯的父亲。因此，尤利西斯不得不多航行了10年之久才最终回到家乡。该作品是关于愤怒与伤害的，曾经有位观者这样评价，仅仅因为尤利西斯弄瞎了波吕斐摩斯的眼睛，画家没有任何理由以这么尖锐的色调来弄瞎我们的眼睛。但对于特纳而言，他希望用色彩来传达该主题中的痛苦。

自此以后，特纳看起来想到了用色彩的方式来表达主题。他开始习惯性地在浅色画布上创作，这样色调会更加明亮。

正是这个时期，特纳开始积累未展出的画作。无论如何，他开始渴望得到自己的作品，并且开始买回以前售出的画作，这样他才能综合覆盖地收集自己的全部作品。

虽然相对比较孤立，特纳却有着一群亲近的赞助人，他们同样也是特纳的朋友。他们十分富有，但是有着非常不同的背景。当中的一些人，比如埃格雷门特伯爵（Earl of Egrement）是有着古代血统的贵族；另一些人，比如约克郡的瓦尔特·福克斯（Walter Fawkes）是拥有土地的乡绅；还有一些人，比如罗斯金的父亲，是白手起家的商人。他们都有着独立的思想，并且都作为业余艺术家从事艺术创作。他们尊重特纳艺术中的个人风格，即使他们并不总是明白他在做什么。他们作为业余艺术家的经验使得他们尊重特纳纯粹的艺术爱好，即便画面中展现的是前所未见

的自由表现。正是这些支持者,而不是他同时代的艺术家们,滋养着特纳的图像探索。

埃格雷门特勋爵提供了许多帮助。在特纳父亲去世之后的黯淡岁月里,他让特纳随意住在他佩特沃思的宅邸当中。特纳习作当中最自由的一些创作就来自于在佩特沃思的遐居。他的大型油画《佩特沃思内景》看来就是在埃格雷门特 1835 年去世时创作的。画面中的光有着幻化的力量,消解着它所闯入的那个房间。特纳的朋友与支持者已然远去,仿佛佩特沃思对于特纳而言也已经分崩离析了。这是特纳未曾展出的画作中的一幅。我们可以想象,它对特纳而言有着非常个人化的意义。

172. 特纳,《佩特沃思内景》(*Interior at Petworth*),1837。这一奇怪的、非真实的佩特沃思图景,几乎都消解成了光线。它或许对特纳而言有着个人化的意义。

然而，特纳在晚年并没有回避公开表态。另一位亲近的朋友，法恩利的瓦尔特·福克斯（和盖伊·福克斯[1]同属于一个家族并且几乎同样的反叛）是一位政治激进分子，他或许曾经鼓励特纳参与到对当下事件的评论当中去。没有哪幅作品比《奴隶船（贩奴人把尸体和将死之人扔下甲板——台风就要来了）》能更清楚地体现特纳艺术中的这一方面。它讲述了名字叫作"宗"的奴隶船所遭遇的恐怖事件——船长命令把将死的奴隶扔到大海里，这

173. 特纳，《奴隶船（贩奴人把尸体和将死之人扔下甲板——台风就要来了）》（*The Slave Ship [Slavers Throwing Overboard the Dead and Dying Typhoon coming on]*），1840。特纳极度引人注目的技巧，呼应着把垂死的奴隶扔下甲板这一真实事件带给人们的恐惧。

[1] 盖伊·福克斯（Guy Fawkes），天主教"阴谋组织"的成员。该组织曾计划刺杀詹姆士一世和英格兰议会上下两院所有成员。他们本策划在1605年议会期间炸毁上议院，但是计划败露，盖伊·福克斯被处死。

样他们就可以被描述为在海上失踪了,并且可以以此回去申报保险。这起可怕的事件发生于 1783 年。但是特纳回溯了这个事件,并以此回应这时在伦敦召开的反奴隶会议。这或许会被视为投机主义的行为——虽然它也提醒着人们引发争议的道德问题。特纳没有哪幅画比他在此处对颜色的新感觉更具有力量——他把船只的帆具画得血红以暗示罪恶,天空画成紫色与亮橙色来暗示神的惩罚。

增长的年纪使特纳对岁月的流逝有了更为敏锐的意识。他的作品常常回想早年的时光,尤其是当一些事件激起他的回忆时。拿破仑战争时一艘著名战舰的拆解激发他创作了《被拖去拆解的 174

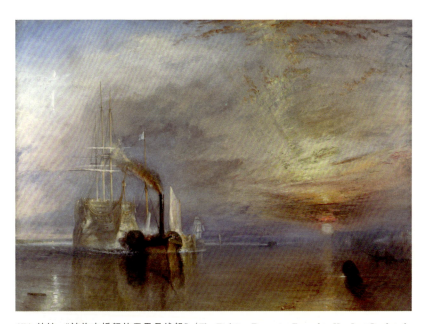

174. 特纳,《被拖去拆解的无畏号战舰》(*The Fighting Temeraire Tugged to Her Last Berth to be Broken Up*),1838。该画作已经成为浪漫主义的象征。画中用黑色的正在污染着的现状,来反衬即将远去的世界之魅力。

无畏号战舰》。画面当中，特纳突出了幽灵般的老战舰与污秽矮小的将它拖向末日的蒸汽拖船两者之间的对比。他在画面中的拖船和落日的旁边，用左边老战舰和镰月之旁美丽的灰色和飘逸的和谐，来平衡着画面右方刺眼的红色与橙色。这时，特纳俘获了大众，其中的爱国主义与伤感情愫，使它成为特纳最受喜爱的作品之一。

特纳或许悲叹这逝去的岁月，可他也对当下保持着兴奋。不像例如诗人华兹华斯这样的同时代的许多人，他并没有把机器时代的到来视为绝对的灾难。他对摄影以及对铁路令人惊叹的性质有着浓厚的兴趣。《雨、蒸汽和速度——伟大的西部铁路》既歌

175. 特纳，《雨、蒸汽和速度——伟大的西部铁路》(Rain, Steam and Speed–The Great Western Railway)，1844。特纳在此把他的浪漫主义图景集中在铁路上。对于维多利亚时期的人们而言，工业革命的突出标志以及工业革命本身，几乎就是大自然的一种力量。

颂了西部大铁路,也展示了它破坏性的影响。随着火车斜对角地冲出画布,留下了一片搁浅在背景当中的宁静的乡村世界,他由此发明了一种全新的绘画构图来表现火车的力量。他也摸索出新的上色方法来创造特别的效果——透过蒸汽和漂泊的雨水,轮廓仍然依稀可见。

虽然当时大多数人在看特纳的画时都带着困惑与惊讶,特纳却在此时被经典化了。1843 年,特纳成为年轻的批评家约翰·罗斯金研究当代艺术的著作《现代画家》(*Modern Painters*)第一卷当中的主角。这部作品既阐释了为什么风景画是现代艺术中的精粹,也阐明了为什么特纳是风景画当中最伟大和最深邃的楷模。罗斯金认为,特纳晚期创作中令人困惑的抽象,实际上是对自然力量的更深的洞悉。

特纳感激罗斯金为他付出的努力,虽然他好像从来没有对这位年轻批评家关于自己作品的阐释感到过满意。受到浪漫主义诗歌的启发,罗斯金希望在特纳的自然图景中看到对神性仁慈的示意。但艺术家事实上好像受到了一种阴郁视野的启发,这种视野下宇宙强大却漠然。一种讽刺性的宿命论好像给他的绘画赋予了特殊的活力。

特纳去世以后,罗斯金当仁不让地成为负责确保特纳的遗作赠予国家的人中的一员。正是罗斯金整理了这些作品,并给它们编了目录。他这件事情做得优劣参半。起初,罗斯金在这方面过于拘谨,他损坏了大量的色情画作。他似乎也参与决策了只有特纳展出过的作品才可以拿去展览——只有极少数的作品除外。虽然他为特纳晚年的作品辩护,可他也有着无法超越的局限。他不认为像《日出的诺勒姆城堡》这样的作品能够公开展览,因此它

们被放置一旁没有列入目录。它们本来也许早就被丢弃了，可能不是别的原因而是惰性挽救了这类作品，使它们免于从国家画廊地下室中被清理出去。直到1900年以后，当印象主义画家如日中天之时，管理员们才重新回到地下室，并最终认为这类作品可以被视为绘画作品。

 笔者在前文已经提到一种怀疑的观点，其认为特纳晚年这些并未完成的画面是通过20世纪的现代主义品位才被认为是绘画杰作的。当然，如果我们认为艺术完全是按照接受与观众来定义的，那么事实就是这样一个情况。但笔者却认为这不恰当，因为它忽略了艺术家作为一个活跃媒介的存在。我们或许都被我们所生活的那个年代的社会与政治结构所约束和限制，但是我们可以积极地参与其中，并且在某些情况下可以改变它们。特纳画了太多类似的作品，并且他一直坚持不懈地创作。之前它们仅仅只被看作应被丢弃的画作的底稿。此外，这些作品还可以被视为对当代美学的一种积极的参与和拓展。世纪之交，随着对主观性和联想之美的更加浓厚的兴趣，人们又重新对素描有了兴趣。德国批评家A. W·施莱格尔（A. W. Schlegel）曾经称赞轮廓绘画，因为它会激发想象力在脑海中完成作品。在英国，比较傲慢的是鉴赏家理查德·佩恩·奈特（Richard Payne Knight）提出的观点：对于那些有品位的人而言，素描比完成的绘画要好，因为他们可以欣赏其中暗含的美感，而这对于那些粗俗的人而言则是难以接近的。在特纳晚年的作品当中，画家仿佛是在探究暗示性，在试验画面究竟能够传达多少稍纵即逝的效果、气氛的感染力和视野的阈值。他为这种前所未有的自由联想艺术当中出现的形式与色彩的全新的可能性感到兴奋不已。他或许也知道，这类探索涉及

内心世界以及外在世界。这些作品是在工作室里沉思出来的，它们源于他的记忆。当特纳独自创作时，他自己就是作品唯一的观者，即便像罗斯金这样与他具有共鸣的批评家也无法真正明白他在干什么，那么特纳又会对他人抱有什么希望呢？特纳继续创作着，不慌不忙，专心致志。他或许对这类作品最终所能达到的效果以及怎样对待这些作品越来越不确定。他不断增加的遗嘱附录所引发的越来越多的困惑可能正是他这种不确定的证明之一。我们永远都不确定，特纳到底希望自己有多少作品能流传后世？但明确的是，他希望自己的作品能够作为公有财产全部保留下来。特纳认为，只有相当数量的作品作为整体保留下来，它们的意义才会变得明显。

如果这样的创作仅仅只留在英国，之后的事情或许永远也不会发生。幸运的是，特纳最终通过自己的方式抵达法国，并最终使得英国人体会到他们这位光线与视觉大师的非凡才能。

在某种意义上，这是一个大获全胜的故事，但在另一层意义上，它又是悲剧性的。因为它提醒着我们，本书所讨论的时代主题，是一种朝着新的革新性艺术发展的运动，但这一运动在维多利亚时代开始减缓。在英国美术的黄金时代，由霍加斯所开启的具有前瞻意义的现代性，在特纳晚年的作品里，迸发出最终也是最为耀眼的光芒。在此之后，英国绘画渐渐失去了激进的活力。

参考文献

Historical and Cultural Context

Butler, Marilyn, *Romantics, Rebels and Reactionaries: English Literature and its Background, 1796–1830*, Oxford and New York, 1981

Colley, Linda, *Britons: Forging the Nation, 1707–1837*, London, 1994

Honour, Hugh, *Romanticism*, Harmondsworth, 1979

Klingender, Francis, *Art and the Industrial Revolution*, revised ed., Edinburgh, 1968

Vaughan, William, *Romanticism and Art*, London and New York, 1994

Williams, Raymond, *Culture and Society*, Harmondsworth, 1958

Painting

Ackroyd, Peter, *Blake*, London, 1995

Ayres, James, *English Naive Art, 1750–1900*, London and New York, 1980

Barrell, John, *The Political Theory of Painting from Reynolds to Hazlitt*, New Haven and London, 1986

Barrell, John (ed), *Painting and the Politics of Culture: New Essays on British Art 1700–1850*, Oxford and New York, 1992

Bermingham, Ann, *Landscape and Ideology: the English Rustic Tradition, 1740–1860*, London and New York, 1987.

Bindman, David, *Hogarth*, London and New York, 1981

Bindman, David, *William Blake: His Art and Times*, London and New York, 1982

Bindman, David (ed), *The Thames and Hudson Encyclopaedia of British Art*, London, 1985

Brilliant, Richard, *Portraiture*, London, 1991

Butlin, Martin, *The Paintings and Drawings of William Blake*, 2 vols., New Haven and London, 1981.

Butlin, Martin and Joll, Evelyn, *The Paintings of J. M. W. Turner*, 2 vols., New Haven and London, 2nd edit., 1984

Deuchar, Stephen, *Sporting Art in Eighteenth-Century England: A Social and Political History*, New Haven and London, 1998

Feaver, William, *The Art of John Martin*, Oxford, 1975

Gage, John, *J. M. W. Turner: 'A Wonderful Range of Mind'*, New Haven and London, 1987

Gowing, Lawrence, *Turner: Imagination and Reality*, New York, 1966

Graham-Dixon, Andrew, *A History of British Art*, London, 1996

Grigson, Geoffrey, *Samuel Palmer: The Visionary Years*, London, 1947

Hill, Draper, *Mr. Gillray the Caricaturist*, London, 1965

Johnstone, Christopher, *John Martin*, London, 1974

Lindsay, Jack, *Turner: The Man and his Art*, London, 1990.

Lister, Raymond, *Catalogue Raisonné of the Works of Samuel Palmer*, Cambridge, 1988

Parris, Leslie, *Constable*, exh. cat., London, 1991

Paulson, Ronald, *The Art of Hogarth*, London, 1975

Paulson, Ronald, *Hogarth*, 3. vols, Cambridge, 1992

Paulson, Ronald, *Hogarth's Graphic Works*, London, 3rd Edn, 1989

Paulson, Ronald, *Literary Landscapes: Turner and Constable*, New Haven and London, 1982

Pears, Iain, *The Discovery of Painting. The Growth of Interest in the Arts in England, 1680–1768*, New Haven and London, 1988

Penny, Nicholas, *Reynolds*, exh. cat., London, 1986

Pointon, Marcia, *Hanging the Head. Portraiture and Social Formation in Eighteenth-Century England*, New Haven and London, 1993

Pressly, William, *The Life and Art of James Barry*, New Haven and London, 1981

Reynolds, Joshua, *Discourses on Art*, ed. R. Wark, New Haven and London, 1975

Rosenblum, Robert, *Transformations in Late Eighteenth-Century Art*, Princeton, 1967

Rosenblum, Robert, *Modern Painting and the Northern Romantic Tradition, Friedrich to Rothko*, London and New York, 1975.

Rosenthal, Michael, *Constable: The Painter and his Landscape*, New Haven and London, 1983

Shaw-Taylor, Desmond, *The Georgians: Eighteenth-Century Portraiture and Society*, London, 1990.

Smart, Alastair, *Allan Ramsay: Painter, Essayist and Man of the Enlightenment*, New Haven and London, 1992.

Solkin, David, *Painting for Money: The Visual Arts and the Public Sphere in Eighteenth-Century England*, New Haven and London, 1993.

Taylor, Basil, *Stubbs*, London, 1971

Waterhouse, Ellis, *Gainsborough*, London, 1958

Waterhouse, Ellis, *Painting in Britain 1530 to 1790*, New Haven and London, 1994

图片列表

（图片尺寸单位为厘米，以及英寸）

1. John Constable, *The Haywain*, 1821. Oil on canvas, 130.2 × 185.4 (51¼ × 73). © National Gallery, London.

2. William Hogarth, *The Painter and His Pug*, 1745. Oil on canvas, 90.2 × 69.8 (35½ × 27¼). Tate Gallery, London.

3. Benjamin West, *The Death of General Wolfe*, 1771. Oil on canvas, 151.1 × 213.4 (59½ × 84). National Gallery of Canada, Ottawa.

4. Pugin and Thomas Rowlandson, *Private View at the Summer Exhibition*, 1807. Aquatint from Ackerman's *Microcosm of London*.

5. Sir Thomas Lawrence, *Pinkie*, c. 1795. Oil on canvas, 146 × 99.8 (57½ × 39¼). Courtesy of the Huntington Library and Art Collections and Botanical Gardens, San Marino, California.

6. Sir Godfrey Kneller, *Joseph Tonson*, 1717. Oil on canvas, 90.8 × 70.2 (35¾ × 27⅝). By courtesy of the National Portrait Gallery, London.

7. Allan Ramsay, *The Painter's Wife (Margaret Lindsay)*, c. 1757. Oil on canvas, 184.1 × 243.8 (72½ × 96). National Gallery of Scotland, Edinburgh.

8. Joseph Wright of Derby, *Experiment with an Air Pump*, 1768. Oil on canvas, 184.1 × 243.8 (72½ × 96). © National Gallery, London.

9. John Crome, *The Poringland Oak*, c. 1818–20. Oil on canvas, 125.1 × 100.3 (49¼ × 39½). Tate Gallery, London.

10. W. Williams, *A Prize Bull and a Prize Cabbage*, 1804. Oil on board, 59 × 72 (13¾ × 28⅛). Private Collection.

11. William Hogarth, *Marriage a la Mode: I: The Marriage Contract*, 1743. Oil on canvas, 69.9 × 90.8 (27½ × 35¾). © National Gallery, London.

12. William Hogarth, *A Scene from 'The Beggar's Opera'*, 1729–31. Oil on canvas, 57.1 × 75.9 (22½ × 29⅞). Tate Gallery, London.

13. William Hogarth, *The Harlot's Progress, Plate 3*, 1732. Engraving. © British Museum, London.

14. William Hogarth, *The Rake's Progress: VI: The Rake at a Gambling House*, 1735. Oil on canvas, 62.2 × 75 (24½ × 29½). By courtesy of the Trustees of Sir John Soane's Museum, London.

15. Francis Hayman, *The Milkmaid's Garland*, c. 1741–42. Oil on canvas, 138.5 × 240 (54½ × 94½) The Victoria and Albert Museum, London. Photo: The V&A Picture Library.

16. Joseph Highmore, *Samuel Richardson's Pamela. II: Pamela and Mr B. in the Summer House*, 1744. Oil on canvas, 63 × 76 (25 × 30). The Fitzwilliam Museum, Cambridge.

17. William Hogarth, *Captain Thomas Coram*, 1740. Oil on canvas, 239 × 147.5 (94 × 58). The Thomas Coram Foundation, London.

18. William Hogarth, *An Election: IV: Chairing the Member*, 1754–55. Oil on canvas, 101.5 × 127 (40 × 50). By courtesy of the Trustees of Sir John Soane's Museum, London.

19. William Hogarth, *The Artist's Servants*, c. 1750–55. Oil on canvas, 62.2 × 74.9 (24½ × 29½). Tate Gallery, London.

20. William Hogarth, *The Shrimp Girl*, before 1781. Oil on canvas, 63.5 × 50.8 (25 × 20). © National Gallery, London.

21. William Dickinson, (after Henry Bunbury), *A Family Piece*, 1781, stipple, 24.7 × 36.3 (9⅝ × 14¼). © British Museum, London.

22. Henry Fuseli, *Bust of Brutus*. Engraving for Lavater's *Essays on Physiognomy*, c. 1779.

23. Roubilliac's *Artist's Lay Figure*, c. 1740, Museum of London.

24. Sir Godfrey Kneller, *Richard Boyle, 2nd Viscount Shannon*, 1733. Oil on canvas, 91.4 × 71.1 (36 × 28). By courtesy of the National Portrait Gallery, London.

25. Richard Cosway, *Mary Anne Fitzherbert*, c. 1789. Miniature on ivory, oval, 0.74 × 0.59 (3 × 2¼). The Royal Collection © Her Majesty Queen Elizabeth II.

26. Samuel Palmer, *Self-Portrait*, c. 1824/5. Oil on canvas, 29.1 × 22.9 (11⅜ × 9). Ashmolean Museum, Oxford.

27. Robert Dighton, *A Real Scene in St Paul's Churchyard on a Windy Day*, c. 1783. Mezzotint, 32.1 × 24.4 (12⅝ × 9⅝). The Victoria and Albert Museum, London. Photo: The V&A Picture Library.

28. After Sir Joshua Reynolds, *Mrs Siddons as the Tragic Muse*, 1784. Mezzotint after the oil painting.

29. George Beare, *Portrait of an Elderly Lady and a Young Girl*, 1747. Oil on canvas, 124.6 × 102.2 (49 × 40¼). Yale Center for British Art, Paul Mellon Collection, New Haven, Ct.

30. Joseph Van Aken, *An English Family at Tea*, c. 1720. Oil on canvas, 99.4 × 116.2 (39⅛ × 45¾). Tate Gallery, London.

31. William Hogarth, *Before*, c. 1730–31. Oil on canvas, 36.5 × 44.8 (14⅜ × 17⅝). Fitzwilliam Museum, Cambridge.

32. William Hogarth, *After*, c. 1730–31. Oil on canvas, 37 × 44.6 (14⅝ × 17½). Fitzwilliam Museum, Cambridge.

33. Philip Mercier, *'The Music Party', Frederick Prince of Wales and his Sisters at Kew*, 1733. Oil on canvas, 45.1 × 57.8 (17¾ × 22¾). By courtesy of the National Portrait Gallery, London.

34. William Hogarth, *A Performance of 'The Indian Emperor or the Conquest of Mexico by the Spaniards'*, 1732–35. Oil on canvas, 131 × 146.7 (51½ × 57¾). Private Collection.

35. Joseph Highmore, *Mr Oldham and his Guests*, c. 1750. Oil on canvas, 105.4 × 129.5 (41½ × 51). Tate Gallery, London.

36. Arthur Devis, *Sir George and Lady Strickland, of Boynton Hall*, 1751. Oil on canvas, 90 × 113 (35½ × 44½). Ferens Art Gallery: Kingston upon Hull City Museums, Art Galleries and Archives.

37. Thomas Gainsborough, *Mr and Mrs Andrews*, c. 1750. Oil on canvas, 69.8 × 119.4 (27½ × 47). © National Gallery, London.

38. Thomas Gainsborough, *The Painter's Daughters Chasing a Butterfly*, c. 1756. Oil on canvas, 113.5 × 105 (44¾ × 41¼). © National Gallery, London.

39. Johann Zoffany, *David Garrick in 'The Farmer's Return'*, c. 1762. Oil on canvas, 101.5 × 127 (40 × 50). Yale Center for British Art, Paul Mellon Collection, New Haven, Ct.

40. George Stubbs, *The Melbourne and Milbanke Families*, 1770. Oil on canvas, 97.2 × 149.3 (38¼ × 58¾). © National Gallery.

41. Johann Zoffany, *Colonel Poitier with his Friends*, 1786. Oil on canvas, 137 × 183.5 (54 × 72¼). Victoria Memorial Hall, Calcutta.

42. Sir Anthony Van Dyck, *Charles I in Robes of State*, 1636. Oil on canvas, 248.3 × 153.7 (97¾ × 60½). The Royal Collection © Her Majesty Queen Elizabeth II.

43. Thomas Gainsborough, *The Blue Boy*, c. 1770. Oil on canvas, 177.8 × 122 (70 × 48). Courtesy of the Huntington Library and Art Collections and Botanical Gardens, San Marino, Ca.

44. Jonathan Richardson, *Lady Mary Wortley Montagu*, c. 1725. Oil on canvas, 239 × 144.8 (94 × 57). The Earl of Harrowby.

45. Thomas Hudson, *Theodore Jacobsen*, 1746. Oil on canvas, 235.6 × 136.8 (92¾ × 53⅞). The Thomas Coram Foundation, London. Photo: The Bridgeman Art Library.

46. Allan Ramsay, *Self-Portrait*, c. 1739. Oil on canvas, 61 × 46.4 (24 × 18¼). By courtesy of the National Portrait Gallery, London.

47. Allan Ramsay, *Archibald Campbell, 3rd Duke of Argyll*, 1749. Oil on canvas, 238.8 × 156.2 (94 × 61½). Glasgow Museums: Art Gallery and Museum, Kelvingrove.

48. Sir Joshua Reynolds, *Commodore Keppel*, c. 1753–54. Oil on canvas, 239 × 147.5 (94⅛ × 58). National Maritime Museum, Greenwich, London.

49. Sir Joshua Reynolds, *Lawrence Sterne*, 1760. Oil on canvas, 127.3 × 100.4 (50⅛ × 39½). By courtesy of the National Portrait Gallery, London.

50. Sir Joshua Reynolds, *Nellie O'Brien*, c. 1763. Oil on canvas, 127.6 × 101 (50¼ × 39). The Wallace Collection, London.

51. Allan Ramsay, *Jean-Jacques Rousseau*, 1766. Oil on canvas, 75.5 × 63 (29¾ × 24⅞). National Gallery of Scotland, Edinburgh.

52. Sir Joshua Reynolds, *Three Ladies Decorating a Herm of Hymen (the Montgomery Sisters)*, 1773. Oil on canvas, 233.7 × 290.8 (92 × 114¼). Tate Gallery, London.

53. Thomas Gainsborough, *Portrait of Mrs Philip Thicknesse (Miss Ann Ford)*, 1760. Oil on canvas, 197 × 135 (77½ × 53). Cincinnati Art Museum, Bequest of Mary M. Emery.

54. Thomas Gainsborough, *The Morning Walk (Mr & Mrs Hallett)*, c. 1785. Oil on canvas, 236.2 × 179.1 (93 × 70½). © National Gallery, London.

55. Joseph Wright of Derby, *Sir Brooke Boothby*, 1781. Oil on canvas, 148.6 × 207.6 (58½ × 81¾). Tate Gallery, London.

56. George Romney, *The Spinstress, Lady Hamilton at the Spinning Wheel*, 1787. Oil on canvas, 172.7 × 127 (68 × 50). Iveagh Bequest, Kenwood. Photo: English Heritage Photographic Library, London.

57. Sir Thomas Lawrence, *Queen Charlotte*, 1789. Oil on canvas, 239.4 × 147.3 (94¼ × 58). © National Gallery, London.

58. Sir Henry Raeburn, *The Reverend Robert Walker Skating on Duddingston Loch*, c. 1790. Oil on canvas, 76.2 × 63.5 (30 × 25). National Gallery of Scotland, Edinburgh.

59. Sir Henry Raeburn, *Isabella McLeod, Mrs James Gregory*, c. 1798. Oil on canvas, 127 × 101.6 (50 × 40). Reproduced by kind permission of the National Trust for Scotland.

60. Johann Zoffany, *Members of the Royal Academy*, 1771–72. Oil on canvas, 120.6 × 151 (47½ × 59½). The Royal Collection © Her Majesty Queen Elizabeth II.

61. Sir Joshua Reynolds, *Portrait of the Artist*, 1780. Oil on canvas, 127 × 101.6 (50 × 39¾). The Royal Academy of Arts, London.

62. Gawen Hamilton, *A Conversation of Virtuosi...at the Kings Arms*, 1736. Oil on canvas, 87.6 × 111.5 (34½ × 43⅞). By courtesy of the National Portrait Gallery, London.

63. Joseph Wright of Derby, *An Academy by Lamplight*, c. 1768–69. Oil on canvas, 127 × 101.6 (50 × 39¾). Paul Mellon Collection, Upperville, VA.

64. After Charles Lebrun, *The Expressions of the Passions*, 1692. Etching by Sebastian Leclerc. © Bibliothèque Nationale de France, Paris.

65. Pugin and Thomas Rowlandson, *The Life Class at the Royal Academy*. Engraving from Ackerman's *Microcosm of London*, 1808.

66. Thomas Rowlandson, *The Exhibition Stare Case*, c. 1800. Watercolour with grey and brown wash over pencil on wove paper, 44.7 × 29.8 (17⅝ × 11¾). Yale Centre for British Art, Paul Mellon Collection.

67. George Sharf, *Interior of the Gallery of the New Society of Painters in Watercolour*, 1834. Oil on canvas, 29.5 × 36.8 (11⅝ × 14½). The Victoria and Albert Museum, London. Photo: The V&A Picture Library.

68. Francis Hayman, *Robert Clive and Mir Jaffir after the Battle of Plassey*, 1757, c. 1760. Oil on canvas, 100.3 × 127 (39½ × 50). By courtesy of The National Portrait Gallery, London.

69. Gavin Hamilton, *The Oath of Brutus*, c. 1763–64. Oil on canvas, 213.3 × 264 (84 × 104). Yale Center for British Art, Paul Mellon Collection.

70. Benjamin West, *Non Dolet*, 1766. Oil on canvas, 91.5 × 71 (36 × 28). Yale Center for British Art, Paul Mellon Collection, New Haven, Ct.

71. John Singleton Copley, *Brook Watson and the Shark*, 1778. Oil on canvas, 182.1 × 229.7 (71¾ × 90½). National Gallery of Art, Washington D.C.

72. John Singleton Copley, *The Death of Major Peirson*, 1783. Oil on canvas, 251.5 × 365.8 (99 × 144). Tate Gallery, London.

73. Sir Joshua Reynolds, *Count Ugolino and his Children*, 1775. Oil on canvas, 124.8 × 175.9 (49 × 69). Knole, The Sackville Collection (The National Trust). Photo: Photographic Survey of Private Collections, Courtauld Institute of Art, London.

74. Angelica Kauffmann, *The Artist in the Character of Design Listening to the Inspiration of Poetry*, 1782. Oil on canvas, circular, diameter 61 (diameter 24) Iveagh Bequest, Kenwood. Photo: English Heritage Photographic Library.

75. James Barry, *The Crowning of the Victors at Olympia* (detail), 1801. Oil on canvas, 142 × 515 (360 × 1308). The Royal Society of Arts, London. Photo: The Bridgeman Art Library.

76. Richard Parkes Bonington, *Francis I and Marguerite of Navarre*, c. 1826–27. Oil on canvas, 46 × 34.3 (18⅛ × 13½). The Wallace Collection, London.

77. Benjamin Haydon, *Marcus Curtius Leaping into the Gulf*, 1843. Oil on canvas, 320 × 228.6 (126 × 90). Exeter City Museums and Art Gallery: Royal Albert Memorial Museum and Gallery.

78. John Hamilton Mortimer, *Death on a Pale Horse*, 1784. Etching, engraved by J. Haynes, 28.9 × 47.7 (11⅜ × 18¾).

79. Henry Fuseli, *The Nightmare*, 1790–91. Oil on canvas, 76 × 63 (29⅞ × 24¾). Goethehaus, Frankfurt. Photo: Peter Willi/Bridgeman Art Library.

80. Henry Fuseli, *Self-Portrait*, c. 1780. Black chalk heightened with white on paper, 27 × 20 (10⅝ × 7⅞). The Victoria and Albert Museum, London. Photo: The V&A Picture Library.

81. Henry Fuseli, *The Oath of the Rutlii*, 1779. Drawing.

82. William Blake, *Joseph Making Himself Known to his Brethren*, c. 1785. Pen, ink and watercolour over pencil, 40.5 × 56.1 (16 × 22). Fitzwilliam Museum, Cambridge.

83. William Blake, *The Sick Rose*, 1789–94. Relief etching with pen and watercolour, 10.8 × 6.7 (4¼ × 2⅝). © British Museum.

84. William Blake, *Hecate*, c. 1795. Colour printed monotype, 43 × 57 (17⅛ × 22). Tate Gallery, London.

85. William Blake, *Jerusalem* (Bentley copy E) pl. 28: 'Jerusalem/Chapter 2', 1804–20. Relief etching with pen and watercolour, 22.2 × 16 (8¾ × 6¼). Yale Center for British Art, Paul Mellon Collection, New Haven, Ct.

86. William Blake, *Christ in the Sepulchre, Guarded by Angels*, c. 1806. Watercolour with pen, 42 × 30 (16½ × 11⅞). The Victoria and Albert Museum, London. Photo: The V&A Picture Library.

87. William Blake, *The Sun Standing at His Eastern Gate*, illustration to Milton's *L'Allegro*, 1816–20. Pen and brush, black and grey ink and watercolour, 16.1 × 12.2 (6⅜ × 4⅞). The Pierpont Morgan Library, New York. Photo: Art Resource, New York.

88. William Blake, *Book of Job: Plate 21: Job and his Wife Restored to Prosperity*, 1823–25. Line engraving, 19.8 × 15.2 (7¾ × 6). By kind permission of the British Library, London.

89. William Blake, *Paolo and Francesca and the Whirlwind of Lovers*, c. 1824. Ink and watercolour, 37.1 × 52.8 (14¹¹⁄₁₆ × 20¾). Birmingham Museum and Art Gallery.

90. James Gillray, *The Plum Pudding in Danger or State Epicures Taking un Petit Souper*, 1805. Engraving, 25.9 × 35.7 (10 × 14). Copyright British Museum.

91. William Hogarth, *Characters and Caricatures*, 1743. Engraving, 19.7 × 20.6 (7¾ × 8⅛). British Museum, London.

92. Thomas Patch, *A Gathering of Dilettanti around the Medici Venus*, 1760–70. Oil on canvas, 137.2 × 228.6 (53⅞ × 89⅞) Brinsley Ford Collection.

93. George Townshend, *The Duke of Cumberland or 'Gloria Mundi'*, 1756. Etching, British Museum.

94. James Gillray, *The Death of the Great Wolf*, 1795. Engraving, 29 × 43.5 (11¼ × 17).

95. James Gillray, *Fashionable Contrasts or the Duchess' Little Shoe Yielding to the Magnitude of the Duke's Foot*, 1792. Engraving, 25 × 35.7 (9⅞ × 13¾).

96. Thomas Rowlandson, *Vauxhall Gardens*. Ink drawing and watercolour, 33 × 46 (13 × 18⅛). Paul Mellon Collection, Upperville, Va.

97. George Cruikshank, *The Drunkard's Children: Suicide of the Daughter*, 1848. Engraving, Private Collection. Photo: The Bridgeman Art Library.

98. Sir David Wilkie, *The Penny Wedding*, 1818. Oil on panel, 64.4 × 95.6 (25⅜ × 37⅝). The Royal Collection © Her Majesty Queen Elizabeth II.

99. Thomas Gainsborough, *Cottage Girl with Dog and Pitcher*, 1785. Oil on canvas, 174 × 124.5 (68½ × 49). National Gallery of Ireland, Dublin.

100. George Stubbs, *The Reapers*, 1783. Oil on canvas, 90.16 × 137.54 (35.5 × 54). National Trust Photographic Library/Upton House (Bearstead Collection)/Angelo Hornak.

101. Francis Wheatley, *The Milkmaid*, engraving from *Cries of London*, 1793.

102. George Morland, *Morning: Higglers preparing for Market*, 1791. Oil on canvas, 70 × 90 (27⅗ × 35½). Tate Gallery, London.

103. Sir David Wilkie, *The Letter of Introduction*, 1813. Oil on panel, 61 × 50 (24 × 19¾). National Gallery of Scotland, Edinburgh.

104. Sir David Wilkie, *Distraining for Rent*, 1815. Oil on panel, 81.3 × 123 (32 × 48¾). National Gallery of Scotland, Edinburgh.

105. Sir David Wilkie, *Chelsea Pensioners Reading the News of the Battle of Waterloo*, 1822. Oil on canvas, 36.5 × 60.5 (14⅜ × 23⅞). Apsley House, London.

106. Walter Geikie, *Our Gudeman's a Drucken Carle*, 1830. Etching, 15.3 × 14.7 (6 × 5¾). Private Collection.

107. William Collins, *Rustic Civility*, 1833. Oil on canvas, 45.75 × 61 (18 × 24). The Victoria and Albert Museum, London. Photo: The V&A Picture Library.

108. William Mulready, *The Sonnet*, 1839. Oil on canvas, 34.3 × 29.8 (13½ × 11¾). The Victoria and Albert Museum, London. Photo: The V&A Picture Library.

109. George Stubbs, *The Lincolnshire Ox*, c. 1790. Oil on panel, 67.9 × 99 (26¾ × 39). Walker Art Gallery, Liverpool. Photo: Board of Trustees of the National Museums & Galleries on Merseyside.

110. Thomas Bewick, *Hedge Sparrow*, c. 1795. Woodcut from *History of British Birds*, 1797–1804.

111. John Wootton, *The Beaufort Hunt*, 1744. Oil on canvas, 203.9 × 245.1 (80¼ × 96½). Tate Gallery, London.

112. James Seymour, *The Chaise Match run on Newmarket Heath on Wednesday the 29th of August 1750*, 1750. Oil on canvas, 106.7 × 167.6 (42 × 66). Paul Mellon Collection, Upperville, Va.

113. George Stubbs, *Anatomy of the Horse: Table II: Skeleton*, 1766. 35.6 × 17.8 (14 × 7). Royal Academy of Arts.

114. George Stubbs, *Whistlejacket*, 1762. Oil on canvas, 292 × 246.4 (115 × 97). © National Gallery, London.

115. George Stubbs, *A Zebra*, 1763. Oil on canvas, 103 × 127.5 (40½ × 50¼). Yale Center for British Art, Paul Mellon Collection, New Haven, CT.

116. George Stubbs, *Horse Frightened by a Lion*, 1770. Oil on canvas, 100.1 × 126.1 (39¼ × 29¾). Walker Art Gallery, Liverpool. Photo: Board of Trustees of the National Museums & Galleries on Merseyside.

117. Philip Reinagle, *A Musical Dog*, before 1805. Oil on canvas, 72 × 92.5 (28¼ × 36½). Virgina Museum of Fine Arts, Richmond, Va. The Paul Mellon Collection. Photo: Ron Jennings. © Virginia Museum of Fine Arts.

118. Sir Edwin Landseer, *The Old Shepherd's Chief Mourner*, 1837. 45.75 × 61 (18 × 24). The Victoria and Albert Museum, London. Photo: The V&A Picture Library.

119. Anon, *Joseph Pestell, Wife and Child, 1844, of Her Majesty's 21st Regiment, or Royal North British Fusiliers*, 1844. Watercolour on paper with sequins, 22 × 18.5 (8¾ × 7¼). Private Collection.

120. Walters, *The William Miles of Bristol*, 1827. Oil on canvas, 47 × 79.5 cms (18½ × 31¼). City of Bristol Museum and Art Gallery.

121. Anon, *The Market Cross, Ipswich*, early nineteenth century. Oil on board, 44.5 × 63.5 (17½ × 25). Rutland Gallery, London.

122. W. H. Rogers, *The Lion Tamer*, mid-nineteenth century. Oil on canvas, 28 × 37 (11 × 14½). Private Collection.

123. Anon, *The Nine Angry Bulls*, mid-nineteenth century. Oil on canvas, 49.5 × 73.6 (19½ × 29). Private Collection.

124. *Popular print from the Bristol Police Chronicle*, published by J. Sherring, Bristol, 1837. Woodcut, 13 × 19.6 (5⅛ × 7¾).

125. J. Wackett, *A Present from India*, mid-nineteenth century. Wool, 33.5 × 33 (13 × 12⅞). Private Collection.

126. Thomas Rowlandson, *An Artist Travelling in Wales*, 1799. Colour aquatint, 26.7 × 32.7 (10½ × 12¾). National Museum of Wales, Cardiff.

127. Samuel Scott, *The Arch of Westminster Bridge*, c. 1750. Oil on canvas, 135.5 × 163.8 (53¼ × 64½). Tate Gallery, London.

128. Thomas Jones, *Building in Naples*, 1782. Oil on paper, 14 × 21.5 (5½ × 8½). National Museums & Galleries of Wales.

129. Francis Towne, *The Temple of the Sibyl at Tivoli*, 1781–84. Watercolour with pen, 49.7 × 38.5 (19½ × 15⅛). © British Museum.

130. William Alexander, *The Pingze Men*, 1799. Watercolour over pencil with touches of black ink, 28.4 × 44.8 (8⅞ × 17⅝). British Museum/Bridgeman Art Library.

131. John Russell, *The Moon*, c. 1795. Pastel on board, 64.1 × 47 (25¼ × 18½). Birmingham City Art Gallery.

132. Philip Reinagle and Abraham Pether, *The Night Blowing Cereus* from Thornton's *The Temple of Flora*, 1800. Mezzotint printed in colour, hand finished, plate size 48.6 × 36.6 (19 × 14¼). By permission of the syndics of Cambridge University Library.

133. John Constable, *Elms at Flatford*, 22nd October 1817. Pencil drawing, 55.2 × 38.5 (21⅞ × 38⅛). The Victoria and Albert Museum. Photo: The V&A Picture Library.

134. John Constable, *Cloud Study*, c. 1821.

135. William Gilpin, Plate from *A Tour of the River Wye*, 1782. Aquatint.

136. Alexander Cozens, *Blot Drawing: Plate 40 from 'A New Method of Assisting the Invention in Drawing Original Compositions of Landscape'*, 1785. Ink on paper, 24.13 × 31.12 (9½ × 12¼).

137. Anon, *A View of London and the Surrounding Country taken from the top of St Paul's Cathedral*, c. 1845. Tinted aquatint, 75.5 (29⅞) in diameter. Private Collection.

138. Thomas Girtin, *The White House, Chelsea*, 1800. Watercolour on paper, 29.8 × 51.4 (11¾ × 20¼). Tate Gallery, London.

139. Thomas Girtin, *Stepping Stones on the Wharfe*, c. 1801. Watercolour, 32.4 × 52 (12¾ × 20½). Private Collection.

140. Joseph Mallord William Turner, *Venice: Looking East from the Giudecca, Sunrise*, 1819. Watercolour, 22.2 × 28.7 (8¾ × 11⅜). Tate Gallery, London.

141. John Sell Cotman, *Croyland Abbey, Lincolnshire*, c. 1804. Pencil and watercolour with scrapping out on laid paper, 29.5 × 53.7 (11½ × 21). © British Museum, London.

142. Richard Parkes Bonington, *Verona: The Castelbarco Tomb*, 1827. Watercolour and bodycolour over pencil, 19.1 × 13.3 (7¼ × 5¼). City of Nottingham Museums and Art Gallery.

143. J. C. Bourne, *Kilsby Tunnel, Northants*, 1838–39. From *London to Birmingham Railway*.

144. Jacob More, *Morning*, 1785. Oil on canvas, 52.2 × 202 (20½ × 79½). Glasgow Museums: Art Gallery and Museum, Kelvingrove.

145. Richard Wilson, *Croome Court, Worcestershire*, 1758–59. Oil on canvas, 48 × 66 (129½ × 165). By permission of the Croome Court Estate Trustees.

146. William Hodges, *Tahiti Revisited*, c. 1773. Oil on canvas, 89.5 × 136 (35¼ × 53½). National Maritime Museum, Greenwich, London.

147. John Robert Cozens, *Lake Albano and Castel Gandolfo*, c. 1783–88. Watercolour on paper, 48.9 × 67.9 (19¼ × 26¾). Tate Gallery, London.

148. Thomas Gainsborough, *Cornard Wood*, 1748. Oil on canvas, 121.9 × 154.9 (48 × 61). © National Gallery, London.

149. Thomas Gainsborough, *The Harvest Wagon*, c. 1767. Oil on canvas, 120.5 × 144 (47⅝ × 56¾). Barber Institute of Fine Arts, University of Birmingham/ Bridgeman Art Library.

150. John Linnell, *River Kennett, near Newbury*, 1815. Oil on canvas on wood, 45.1 × 65.2 (17¾ × 25¾). Fitzwilliam Museum, Cambridge.

151. Joseph Mallord William Turner, *Ploughing up Turnips, Windsor*, c. 1808–10. Oil on canvas, 70 × 128 (27½ × 50½). Tate Gallery, London.

152. John Constable, *Flatford Mill*, 1817. Oil on canvas, 101.7 × 127 (40 × 50). Tate Gallery, London.

153. John Constable, *Barges at Flatford Lock*, c. 1810–12. Oil on paper laid on canvas, 26 × 31.1 (101.4 × 12¼). The Victoria and Albert Museum. Photo: The V&A Picture Library.

154. John Constable, *Chain Pier, Brighton*, 1827. Oil on canvas, 127 × 182.9 (50 × 72). Tate Gallery, London.

155. Francis Danby, *Clifton Rocks from Rownham Fields*. c. 1821. Oil on panel, 40 × 50.8 (15¾ × 20). Bristol City Museum and Art Gallery/Bridgeman Art Library.

156. William Blake, *Illustrations to the Pastorals of Virgil*, edited by Dr. R. J. Thornton from *The Imitations of the Eclogues*, Ambrose Phillips, 1821. Wood engravings, each approximately 3.3 × 7.3 (1¼ × 2⅞).

157. Samuel Palmer, *A Rustic Scene*, 1825. Sepia drawing, 17.5 × 20.8 (7 × 9.3). Ashmolean Museum, Oxford

158. John Constable, *Salisbury Cathedral from the Meadows*, 1831. Oil on canvas, 151.8 × 189.9 (59⅞ × 74¾). Private Collection on loan to the National Gallery, London.

159. John Constable, *The Cornfield*, 1826. Oil on canvas, 143 × 122 (56¼ × 48). © National Gallery, London.

160. Richard Wilson, *The Destruction of the Children of Niobe*, 1760. Oil on canvas, 147.3 × 188 (58 × 74). Yale Center for British Art, Paul Mellon Collection, New Haven, Ct.

161. Philippe De Loutherbourg, *An Avalanche in the Alps*, 1803. Oil on canvas, 109.9 × 160 (43¼ × 63). Tate Gallery, London.

162. Philippe De Loutherbourg, *Coalbrookdale by Night*, 1801. Oil on canvas, 67.9 × 106.7 (26¾ × 42). Science Museum. Photo: Science and Society Picture Library.

163. Joseph Mallord William Turner, *The Shipwreck*, 1805. Oil on canvas, 170.5 × 241.6 (67⅛ × 95⅛). Tate Gallery, London.

164. Joseph Mallord William Turner, *Snow Storm: Hannibal and his Army Crossing the Alps*, 1812. Oil on canvas, 146 × 237.5 (57½ × 93½). Tate Gallery, London.

165. James Ward, *Gordale Scar*, 1812–14. Oil on canvas, 332.7 × 421.6 (131 × 166). Tate Gallery, London.

166. John Martin, *Belshazzar's Feast*, 1826. Mezzotint, 60.5 × 88 (23¾ × 34⅝). Laing Art Gallery, Newcastle.

167. Francis Danby, *The Deluge*, 1840. Oil on canvas, 71.1 × 109.2 (28 × 43). Tate Gallery, London.

168. John Martin, *The Great Day of His Wrath*, 1852. Oil on canvas, 196.5 × 303.2 (77⅜ × 119⅜). Tate Gallery, London.

169. Joseph Mallord William Turner, *Norham Castle, Sunrise*, c. 1844. Oil on canvas, 90.8 × 121.9 (35¾ × 48). Tate Gallery, London.

170. Joseph Mallord William Turner, *Yacht Approaching the Coast*, c. 1835–40. Oil on canvas, 102.2 × 142.2 (40⅛ × 55⅞). Tate Gallery, London.

171. Joseph Mallord William Turner, *Ulysses Deriding Polyphemus*, 1829. Oil on canvas, 132.7 × 203.2 (52¼ × 80). © National Gallery, London.

172. Joseph Mallord William Turner, *Interior at Petworth*, c. 1837. Oil on canvas, 90.8 × 121.9 (35¾ × 48). Tate Gallery, London.

173. Joseph Mallord William Turner, *The Slave Ship (Slavers Throwing Overboard the Dead and Dying – Typhoon coming on)*, 1840. Oil on canvas, 90.8 × 122.6 (35¾ × 48¼). Courtesy Museum of Fine Arts, Boston. Henry Willie Pierce Fund.

174. Joseph Mallord William Turner, *The Fighting Temeraire Tugged to her Last Berth to be Broken Up*, 1838. Oil on canvas, 90.8 × 121.9 (35¾ × 48). © National Gallery, London.

175. Joseph Mallord William Turner, *Rain, Steam and Speed – The Great Western Railway*, 1844. Oil on canvas, 90.8 × 121.9 (35¾ × 48). © National Gallery, London.

图片列表